U0136402

光影定格

蔡明亮的心靈場域

聞天祥 ◎ 著

to-

未完 · 待續 →

　　從《青少年哪吒》到《你那邊幾點》，蔡明亮成為一個電影導演的時間，剛好十年，但實際上，他的影劇創作生涯已經超過二十年，只不過讓他在今天佔有典範性地位的，確實是從九○年代才開始的電影導演成就，所以本書除了以較大的篇幅逐步討論、分析他導演的五部電影以外，也嘗試理解並探討形成他風格的背景。

　　本書的第一章即試圖透過蔡明亮本人對他在馬來西亞的成長經驗以及來台求學的詳細描述，尋找和他作品之間的直接與間接關係。就如同楚浮自覺其不快樂的童年和他的處女作《四百擊》有著深厚的關連，蔡明亮極為獨特的成長背景也刺激了他對人和環境的想法，尤其是和帶大他的外祖父之間深厚的感情，促使他在被迫跟外祖父分離之後，每夜躲在蚊帳裡面幻想而成習慣，造成了他對封閉空間的敏銳和善感；在他的舞臺劇和電影中，都能看到這層影響，透過藝術手段變成他巧妙運用景框與空間關係的才華，而當中的許多有感而發，其實皆源自於這個特殊的成長背景。來到台灣之後，除了在知識上大量涉獵影劇理論，充滿創作慾的心靈也得到表現的機會，在課堂上，他的老師王小棣帶給他的「生活劇場」概念，沒應用在舞台劇，卻在日後拍電視劇時徹底實踐，這當然也和蔡明亮定居台灣，實際與這塊土地的人民接觸、生活有關；到目前為止，蔡明亮對台灣急速變化的社會（尤其是台北）的犀利剖析，仍然是他作品裡相當出色的部份。

　　由此可見，創作並不是那麼單純的，一位風格再純粹的作者都得從駁雜的經驗和訓練中去瀝取自己的養分，更遑論風格的形成。震驚於蔡明亮從第一部電影就廣受注目，第二部電影就直接登上殿堂的人，可能忽略的是，就算不管蔡明亮的成長經驗和求學歷程有多特別，直接求諸作品與作品之間的關連與改變，都很難只從他的電影就找到解答，原因不只是它們的數量少，而是在探討形式風格的形成、蛻變時，我們實難忽略蔡明亮在其他領域先打下的基礎。

　　蔡明亮最早的影劇創作是在劇場和電影編劇這兩部份，而且有一段時間是兩者同時並進的，關於這部份的探討是本書第二章的內容。這段時間大概從1982到1987年，可以算是「磨練期」，蔡明亮以宛如游擊隊的方式，在少數的人力支援下，在舞臺上搬演他的感情、他的電影夢、他對男性情誼的綺想；很多地方都嫌粗糙，但這些瑕疵並無法掩蓋他的某些早慧，像是捨棄語言以後該怎麼讓戲劇進行（《黑暗裡打不開的一扇門》），只有一個人在封閉空間裡時要如何維持張力等（《房間裡的衣櫃》），這些思考無不影響到他導演電影的手法，以往的不成熟恰好作為日後的借鏡。

　　有些篤信「作者論」的人常以為作者都是一步登天的天才，奧森威爾斯雖然第一部電影就是爍古震今的《大國民》，但我們也不能否認他在廣播與劇場先行打下的基礎啊！蔡明亮在當電影編劇的時候，就已經把獨特的空間魅力灌注在《小逃犯》的劇本裡，《陽春老爸》則看得出他對社會脈動的敏銳觀察力，但這並不代表他沒編過失敗的劇本，或是在別人執導下背離劇本原意的例子。電影作者並非領著貴族血統證明書的天之驕子，尤其身處在必須和龐大工業、經濟體系拉鋸的電影生態裡，作品很可能是各種壓抑、默認，與張力交互作用後的結果，作者最後還剩下多少自己呢？這是一個值得我們在採取作者論的時候考慮的問題。劇場的編導演和電影編劇等經驗，對蔡明亮自然是不可或缺的，但這時候他還不是個風格完備的作者，也是不爭的事實。

　　1989到1991年這段「電視時期」，蔡明亮才有較完整的發揮，我稱它為「準備期」，在第三章提到他因為編寫了一齣高收視率的連續劇《不了情》，才有機會導演電視劇，而他選擇了單元劇作為主要創作型態。這種格局的電視劇顯然是比較可能讓編導有發揮餘地的，既不必隨收視率而扭曲創作者，在長度上也是蔡明亮所擅長的。到目前為止，我仍然認為他所編導的《海角天涯》是我所見過水準最高的台灣電視劇，從對社會現實的關懷出發，一反善惡兩分的人物思考，道德複雜性夠，情感流洩更是委婉動人；之後他策畫兼編導的「小市民的天空」系列，也是站

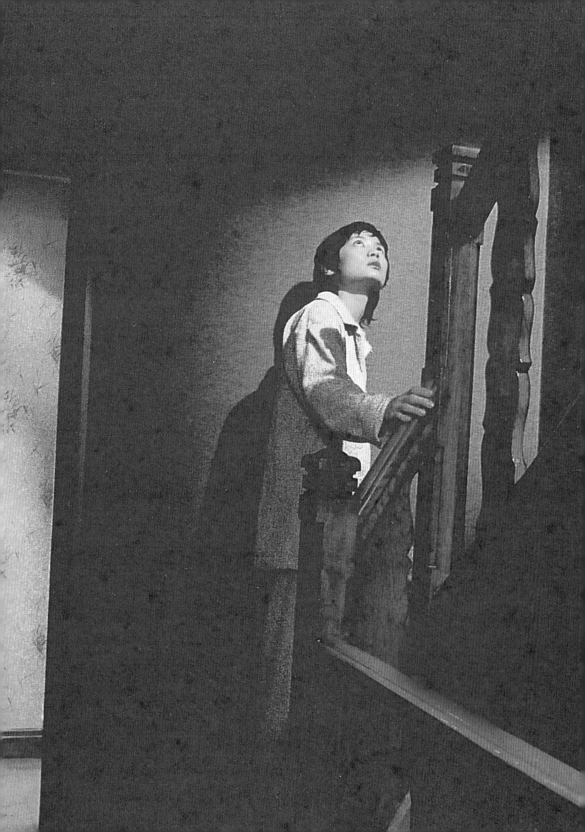

在同樣的基礎上，細膩地刻畫台北人的生活悲喜。這時期的蔡明亮作品，都和社會息息相關，值得注意的是他所描寫的對象往往不是安定的中產階級，反而以底層民眾佔大多數。另一個他特別擅長的族群是青少年，從令人嘆為觀止的《海角天涯》，到他為電視《青少年？青少年！》系列所拍的《小孩》，蔡明亮對於青少年問題的細膩探討以及集體困境的熟稔，台灣電視界幾乎無人能出其右，從這裡我們可以理解為什麼蔡明亮初執電影導演筒會先拍《青少年哪吒》而擱置《愛情萬歲》。

電影一直是蔡明亮最希望創作的媒介，也是他風格形成的關鍵。《青少年哪吒》的題材雖然被視為他電視時期的延續，但是卻看不到電視的「做工」，他摒棄了強烈戲劇性的甜俗魅力，更追求電影語言自身的張力；他用新的力量刺破行為的表面、探究內在的慾望，形式簡單，內涵卻非常精彩，就像他只拍少量的人物，卻能逼出問題的複雜。從電影導演再出發的蔡明亮，邁入了一個新的境界，並且持續地前進、反省。

從電視到電影，蔡明亮的關注也逐漸從社會議題轉入苦悶內心世界的探索。這個變化的過程，在《青少年哪吒》就已經開始，家庭的裂縫清楚可見，尋求同儕認同的結果又往往是暴力或落空，除了具體現象的陳述，他更關注心靈空虛的探究。到了《愛情萬歲》，蔡明亮讓實際的家庭隱形起來，藉由三個人和一棟等待租售的大樓空屋，緩緩地挖掘出每個角色的寂寞和蒼白，以及心靈之間的隔絕、乏力，犀利得彷彿一則逼

人無所遁形的當代台北寓言，技法與內涵都在高度原創性當中，建立了自己的風格，儼然是一位作者的「成熟期」。到了《河流》，他更激烈地創造出一組對感情幾乎失去記憶的家庭成員，在他們情慾崩洩的時候，家庭也宣告解體。《洞》比較像是個岔出去的實驗，蔡明亮運用歌舞的形式，藉兩個角色和一棟房子來呈現一個荒涼的末世景象。反倒是有集大成意義的《你那邊幾點》，雖然家庭成員裡的父親過世了，但人與人之間的想念與感情，卻在此時才一一湧現；人非無情，但寂寞孤獨卻似乎成了宿命。

我們幾乎可以確定蔡明亮相信個體恆久的孤獨是必然的結果，這不僅是來自他對生命的感悟（和最愛的外祖父分離的孤獨、獨自來台的孤獨、感情的孤獨、創作的孤獨），更是對這個變化快得令他覺得不可能追上的世界的焦慮（當下迅速就變成過去，如果你對現在有感情，很快你就追不上下一個現在）；李康生在他三部電影當中，相當能代表前一種孤獨，《愛情萬歲》的陳昭榮、楊貴媚是後者的最佳寫照。

與個體恆長的孤獨相對應的，是家庭意義的瓦解。《青少年哪吒》出現過兩個家庭，一個是李康生的家庭，非常合乎傳統，卻全無溝通的可能，甚至將問題丟給「哪吒轉世」等消極的解釋；另一個是陳昭榮的家，在這個家裡面，沒有父母的形象出現，唯一的哥哥也看不到臉，照顧與教養的功能付之闕如。《愛情萬歲》將這個問題形上化，以一棟棟待價而沽的空屋象徵家庭意義的掏空，用角色的感情漂泊指出家庭功能的喪失。《河流》同樣是裡面最極端的例子，他讓我們看到即使同在一個屋簷下，還是可以靠一個一個的房間隔絕彼此，並從一個房間漏水的現實層面，發展成整個人倫崩解的荒誕結局。《洞》則是只有房子這個空殼，談不上家庭的可能。《你那邊幾點》讓父親寂寞地死去，母、子之間對信仰的衝突，也幾乎讓兒子像逃家般地自我放逐；諷刺但也動人的是，直到家庭組成殘缺以後，母親反而極度思念起父親，而最後母子一起躺在父親生前的床上，真是最怪異又令人唏噓不已的「團圓」意象了。

在這種情況下，「性」時常扮演一個暫時擺脫寂寞的麻醉角色，但沒有愛的性，又讓人在激情之後，更感覺到心靈的荒涼和接觸的可悲。《青少年哪吒》雖然讓一對關係雜亂的情侶互相擁抱，卻承認找不到出路；《愛情萬歲》則在楊貴媚椎心的痛哭中，洩漏了沈浮其間的痛苦；《河流》把問題曝現在彼此眼前，讓古老的人倫價值毫無招架之力；《洞》則是還未開始，就已結束。《你那邊幾點》透過陸奕靜、李康生、陳湘琪，無論方式是自慰、性交或求愛不成，對象是同性、異性，甚至不存在的鬼魂，幾乎都只在暫時宣洩他們的寂寞，但「性」從來不是成功的救贖希望。

而蔡明亮在犀利而深刻地揭露殘忍生存現實的同時，卻又深情地接納他的角色，這可以從他的場面調度看到。《青少年哪吒》讓鏡頭慢慢地搖上天際，表示了創作者對青少年苦無出路的認同；《愛情萬歲》則讓攝影機靠近楊貴媚，傾聽她的哭泣；悲傷的《洞》，也終於讓兩個來不及接觸的男女，在超現實的想像裡共舞。《你那邊幾點》則是現實與想像兼具：李康生溫柔地躺在母親身邊，一起陪伴父親的遺照，而死去的父親，卻在巴黎幫助了沈睡中的陳湘琪。即使看起來只不過是電影的最後一個鏡頭，而且並不代表問題得到解決，但蔡明亮卻從未在角色萬劫不復的時候鄙棄他們。

蔡明亮慣採多線式進行的敘事，而不追求單一直線敘事的戲劇性渲染，也與他電影的內在關注息息相關。他藉由這種特別的敘事手法分別闡釋個體的孤獨，透過適時的剪接，在彼此間形成對照或辯證的效果，並在它們連結的時候，檢視溝通的乏力。他也慣用長鏡頭，但是在觀念上卻和八○年代「台灣新電影」的長鏡頭美學有所差別；他對長鏡頭的用法相當有彈性，在視野上並不是只保持遠觀靜止的，而是有移動逼近觀察的可能，並且不排斥特寫的運用，在長鏡頭與長鏡頭之間，也有剪接的表現，不只是單單連接的功能而已。蔡明亮雖然受過「台灣新電影」對於「作者理想」的薰陶，但是在個人視野和表達形式上，卻是截然不同而且充滿原創精神的。

所以，除卻個人風格的探索以外，我們應該把蔡明亮置於台灣電影的發展脈絡裡面來討論，更能看到他的突破與貢獻。相較於八○年代「台灣新電影」無論是從宏觀的角度重寫台灣歷史，或是從個人的回憶出發，以微觀的方式重建台灣過去，都把集體記憶當作電影共通的主題，而蔡明亮電影幾乎不帶歷史感地深刻挖掘現代人性，無疑已超越了前人的框架，開啟了另一種電影關注；即使是拿來和「台灣新電影」當中最具現代思辨能力的楊德昌來比較，蔡明亮直指個人私隱內在世界的特殊筆觸，也是大異其趣，甚具原創性的。以他既有的突破成就來看，他已經為台灣九○年代以降的電影史寫下重要的一章，而且份量還在持續增加中。

　　不過，即使是「作者論」的鼓吹者之一安德魯沙利斯也強調：「每一個導演的新作都是其評價調整的新訊息指標。」在本書完成的時候，蔡明亮依然風華茂盛地創作著。在他創作力豐沛，又逐步邁向風格沈澱的時候，本書離「結論」其實還很遠──頂多只是一個「開放結論」或「暫時結論」，有待蔡明亮日後更多讓人期待的新作來刺激新的觀點和評價，也有賴更多研究者的加入和修正。

CONTENTS

APPENDIX

第 一 章

家鄉與異國

外祖父的逝世結束了我的童年
被送回鄉下的父母身邊
那時候的我無時無刻地對著一面牆說話
外祖父在牆角靜靜地看著我滿臉的青春痘

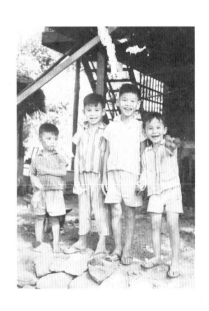

蔡明亮被視為最擅長捕捉台北氣息的導演之一，事實上，他的出生、童年、青少年階段，都是在馬來西亞的古晉度過的。這層「華僑」背景，還曾在他與台灣電影界關係最緊張的時候被提出來，攻擊他並非「中華民國國民」，而要求把領過的輔導金給「吐」出來。在驚訝此類「暴力」舉動之餘，很多人也才稍微理解他的獨特成長背景。

　　蔡明亮3歲的時候就交由外祖父母撫養，外祖父母的工作和生活環境則讓他有大量觀看電影的啟蒙經驗，而後重回父母家裡生活的那段期間，不但引發他藉由無邊幻想以解和外祖父分離之苦的特殊習慣，也讓他重建、思考和父親的關係。早熟的情感，讓蔡明亮很早就接觸創作與藝術，但負笈來台求學，就讀影劇系的抉擇，則為他的創作心靈再開一扇門；台北不僅成為他的第二故鄉，也成為他創作的重心。

與孤獨為伍的成長時期

蔡明亮是1957年生於馬來西亞的古晉。馬來西亞聯邦（Federation
of Malaysia）於1963年9月16日才脫離殖民身份正式成為獨立國
家，所以在蔡明亮的記憶裡，還有拿英磅，以及搖旗迎接英國官員的微
節。當時的馬來西亞聯邦包括馬來西亞
半島上的馬來聯邦、新加坡，以及婆羅
洲島上的沙勞越州與沙巴州，但由於新
加坡政府與馬來西亞聯邦中央政府之間
對政治、經濟等各方面有著不同的發展
路線，因此新加坡在1965年8月9日脫
離馬來西亞聯邦獨立。現時的馬來西亞
包括「西馬」馬來西亞聯邦內的十一州，
及「東馬」婆羅洲島上的兩州；古晉即
位於婆羅洲島的沙勞越州（註1）。

　　馬來西亞的華人以閩、粵籍佔大多數，蔡明亮的父親即來自廣東汕
頭一帶。根據分析，華人移民海外的因素雖涵蓋地理、政治、社會、文
化等層面，但大部分結論都認為「經濟因素」是最大動機，尤其對閩、
粵兩省居民來說，改善經濟水準更是促成他們外移的主要原因（註2）。
蔡明亮的父親年僅12歲時，就因為家境貧窮不得不離開中國大陸到馬來
西亞求生活，後來習得一手賣麵的功夫並以此為生，但出身農家的父親
仍不時嘗試種點東西，賣麵賺了錢就拿來買地種田或者養雞養鴨。回歸
家族的農事傳統，一直是父親的心願，因此在蔡明亮的記憶裡，小時候

除了讀書，還要去田裡拔胡椒（註3），可惜多次的嘗試都沒有成功，從胡椒、柑橘、雞鴨到花圃，最後的結局都是回去繼續賣麵；在一次雞瘟爆發的過程中，蔡明亮親眼看到父親將一隻隻打了預防針卻還是無法倖免的瘟雞砸死在石頭上的憤慨。父親的抑鬱和感於生活壓力而強裝出來的嚴厲，是童年時期蔡明亮對他印象最深的部份，而這種努力壓抑自己，默默為家庭付出但不擅於表達感情的父親形象，在蔡明亮的電影創作中，透過苗天的演出（《青少年哪吒》、《河流》、《你那邊幾點》）做了相當程度的表達。

另外一個讓蔡明亮跟父親不太親近的原因，是他在3歲的時候，也就是大弟出生以後，就被送去跟外祖父母同住，可以說他的兒時記憶就是從外祖父家開始的。「我外祖父應該是當地第一個擺麵攤的」（註4）。就連父親的製麵煮麵的手藝，也都是外祖父傳予的。與外祖父母同住最大的好處，除了來自他們接近溺愛的寵護之外，就是住家位置更靠近市區，有更多的電影院供他駐足流連。

從楚浮到昆汀塔倫提諾（Quentin Tarantino），許多導演的電影啓蒙不但始於電影院，大量的觀影經驗更是必備的成長歷程，蔡明亮也不例外。古晉雖然不是一個很大的城市，但方圓三里內就有十幾家戲院，每兩天換一次片，國語片、粵語片、印度片、好萊塢片都有（註5）。由於麵攤只需一個人照顧就夠，所以外祖父、外祖母時常輪流帶他去看電影，一天看兩部電影輕鬆平常，甚至常常同一部電影一天就看了兩遍（如果外祖父、母選擇相同的話）。有時看完電影回家晚了，蔡明亮便會以太累做藉口、眼淚做武器，推拖不寫功課，於是外祖父母只好充當「槍手」替他完成作業，長久下來，蔡明亮的成績變得很糟，唸到國小四年級時，已是全班倒數第二名了。蔡明亮回憶道：（註6）

當時我們三樓住了我的英文老師，每次遇到我外婆就說：「叫你孫子多帶幾個籃子到學校來裝雞蛋」。我的英文特別差，鴨蛋多得裝不完，而我的外祖父母又特別溺愛我。

不過蔡明亮的父親並沒讓這種情況持續下去，升五年級的時候，父親從外祖父那裡強行把他帶回家去，並讓他轉學；從小就和外祖父睡在一起的蔡明亮，清楚記得當時外公傷心的表情，而他自己也為此難過得要命。回到家裡，原本是和哥哥、弟弟睡一張通鋪，但不知為何通鋪上還放了一張鐵床，蔡明亮就像被放逐般地選了那張鐵床睡。由於和兄弟們長時間分開，感覺自己跟他們不是同一國的，在這張用小蚊帳圍繞起來的鐵床上，蔡明亮構築起幻想的王國：（註7）

那時候我每天寫完功課、上床睡覺，總有一段時間睡不著，我就會想起我外公。以前我都和外公睡一張床，他很疼我，我也很喜歡他，我會幻想跟外公一起逃離這個世界到深山裡去，而且每一天想的細節都不一樣，想一想還會掉淚啊！大概這樣過了一兩年，後

來我才驚覺自己曾有過那麼一段日子。

　　雖然在父親的督促下，功課有了長足的進步（唯獨英文例外，只怪基礎沒打好），但是對外公的思念卻一直縈繞在心裡和午夜的幻想當中。直到升上初中，因為學校靠近市區，蔡明亮又得以搬去跟外祖父母一起住，只不過在短短的一年之後，外祖父即得了老年癡呆症。初二的那年時間幾乎都花在照料外祖父上，加上因外祖母開設麻將館感到自卑而生的反叛心理，初二這年，蔡明亮留級了，但這次爸爸卻沒有責怪他的意思。

　　蔡明亮日後在自編自導的第一部電視單元劇《海角天涯》裡，由老辱斗飾演的老年癡呆阿公一角，就加入了病中外祖父的記憶，而劇中吳珮瑜對家裡賣黃牛票的尷尬和青春期的叛逆，也都有相當程度的自我投射。甚至在蔡明亮目前唯一被出版過的舞台劇劇本《房間裡的衣櫃》裡都寫到：「外祖父的逝世結束了我的童年，被送回鄉下的父母身邊，那時候的我無時無刻地對著一面牆說話，外祖父在牆角靜靜地看著我滿臉的青春痘……」（註8）。與外祖父的分離以及外祖父的過世，對蔡明亮造成情感上很大的衝擊，卻也正因為如此，讓他學會在狹隘封閉的環境裡，教想像飛馳。雖然蔡明亮只在《房間裡的衣櫃》中用文字暴露過這層影響，但其實這層影響在他的作品裡無所不在，因為他絕大多數的創作，尤其是自己導演的電影與舞台劇，都充分利用封閉、狹隘的空間來發展作品，而「孤獨」又是他最擅長的主題。

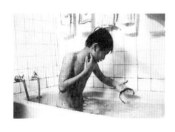

生活衝擊開啟了創作心靈

與外祖父的生離和死別，是蔡明亮少年時期最大的感情衝擊，留級那一年，他重回鄉下家中，豐沛滿盈的情緒逐漸化為一股創作的動力。根據蔡明亮的記述，剛開始動筆寫作時，還避免不了「為賦新詞強說愁」的毛病，模仿瓊瑤的路線，寫了一堆風花雪月、令人臉紅的言情文字，卻一篇也沒被刊出來。結果他第一篇見報的文章，竟然是描寫風景的記敘文，題目叫做「靜靜的沙勞越河」，還是姊姊先看到報紙，質問他是不是抄來的：「大概寫得還不錯，她才會這麼講」（註9）。

蔡明亮的第一篇文章是刊登在「詩華日報」，但他後來主要發表的園地都是「國際時報」。當地報紙的副刊只在禮拜四、六才看得到，主要也是寫的人少，而蔡明亮在中學時期就已經成為副刊供稿的常客，聽說還有不少讀者喜歡他的文章，而他自己最喜歡的一篇則是描寫和外祖母相處情緒的。

蔡明亮的外祖母是外祖父在元配過世後再娶的續絃，雖然外祖父很疼她，但她和前一任太太生的子女一直有些心結（她自己沒有生育任何子女，卻在垃圾桶撿到一個被遺棄的女孩，成為蔡明亮的小阿姨）。蔡明亮其實很維護外祖母，高中時代還曾經為了外祖母跟母親吵架，而有離家出走的紀錄，但是他和外祖母的感情，經歷過小時候的快樂單純和初中時期的叛逆衝突，跟他和外祖父的祖孫情深很不相同。小時候外祖母給他喝「牛角水」治感冒、在電影院旁邊買大陸來的醃荔枝給他吃的往事還很清晰地留在腦海中，而同樣深刻的是外祖母開麻將館，館裡老有人鬧事、警察處理、鄰人圍成一圈觀看指點的景象（註10）；這是當時讓他感到自卑的重要原因。不過這段生活經驗也使他從這些流連在麻將館的形色男女身上（包括提著菜藍來賭一把的家庭主婦和無所事事的男人），瞭解到中下層社會各式各樣的生活面貌，影響他後來在華視策畫並編導「小市民的天空」系列的角度拿捏上更加平實。

　　蔡明亮高中唸的是古晉中華第一中學，在這裡開啓了他對戲劇的興趣；特別的是，他並非是看了哪個劇團的表演後才愛上戲劇，而是源於一個熱切想上台表演的念頭。高一那年教師節，一中辦了一個表演的慶祝會，每個班都可以派出兩三組人馬上台唱歌跳舞，在台下看表演的蔡明亮心裡覺得，自己應該是站在台上表演的人才對，於是決定明年一定要上台。當時的蔡明亮其實已經小有文名，大多數師生都認識他，知道他在寫文章，但沒人料到他有如此強烈的表演慾。第二年教師節，蔡明亮找了一個隔壁班的女生合演一段模仿婉曲和青山的歌舞劇，就這麼上台了，據他說表演完後，班上僅有的七個女生都議論紛紛，不是因為沒找她們搭檔而不服氣，而是覺得「蔡明亮怎麼變了一個人」（註11）？就連蔡明亮的弟弟都覺得不認識這個哥哥了！

　　然而上台的興奮遲遲未退，蔡明亮於是跟老師提出創辦「話劇社」的構想，在老師的熱心幫忙下，古晉中華第一中學的話劇社於焉誕生。到圖書館找台灣作家寫的劇本來演，是這個話劇社初期解決劇本荒的辦法；由於中文不受到政府的扶持，蔡明亮的文學與戲劇創作，就顯得分外特出，高中時代他雖然沒寫出搬演上舞台的劇本，卻已經為廣播劇執筆了。

在蔡明亮的印象當中，當地的中文廣播電台一個禮拜會有一齣廣播劇的播出，但大部份都是從「西馬」總台拿錄好的現成帶子來播，很少播出「東馬」本地人寫的作品。蔡明亮把自己寫的劇本直接投給廣播公司，因為電台裡有一些人非常喜歡戲劇，也希望能有「東馬」的創作，於是他的劇本就被採用了。高中時代，他為當地廣播電台寫了好幾齣廣播劇，這位「一中」話劇社的創社社長最初的劇本果然是非常「話」劇，只有對白，看不到動作的。

　　由「對白」的份量來看蔡明亮的作品演變，其實是非常有趣的。從完全用聲音表現的廣播劇，到他來台灣創作的「無對話」舞台劇《黑暗裡打不開的一扇門》；從他最早編寫的電影《小逃犯》裡的喋喋不休，到他當導演後所執導的《愛情萬歲》、《河流》、《洞》、《你那邊幾點》的沈默以對；蔡明亮電影形式的演變，恰好和他在舞台劇上走的路十分相像。

　　高中畢業後，蔡明亮並沒有立刻來台灣唸大學，先當了兩個月的水泥工，接著到第一家刊登他稿子的「詩華日報」去做專門招攬訃文廣告的業務員。後者對我們而言實在是個奇怪的工作，但是據蔡明亮描述，這在當地的華人社會十分普遍，一個老闆死了，家人就會在報上刊登訃文，除了為著面子或禮俗，也是華人社群彼此知悉的一種方式或象徵（註12）。在做這份拉廣告兼收帳工作的同時，他才開始考慮報大學的問題；由於台灣、新加坡、加拿大、英國、澳洲、美國、日本都承認「獨中」統一考試的文憑（註13），蔡明亮說：「要繼續受教育的有幾個途徑，如果英文好一點，家境也不錯，就去英國或澳洲唸大學，台灣則是另一批大宗的選擇」（註14）。蔡明亮從朋友帶回來的資料中，知道台灣有戲劇系可唸，非常興奮，但是並沒有抱定非戲劇不唸的打算；他也非正式地探詢過父親的意思，「不准唸戲劇」是非常清楚的回應。

1977年中秋節，蔡明亮和一群同窗朋友來到台灣，很慘的是他並沒有先修班可讀，也不可能保送，必須等下一年直接考大學聯考，於是他就一個人在台灣準備。在學長家住了幾天以後，他在和平東路安東市場附近找了一個出租房間，一個月五百塊錢的房租。麻煩的是因為他沒有學籍，必須每隔一段時間出境一次，而機票非常昂貴，如果不想這麼做，唯一的辦法就是報名參加師大語文中心的中文班；衡量之下，他選擇了後者。於是這位馬來西亞副刊的常客，就跟一群不想定期出境的老外一起上中文課，雖然對他而言這是一筆冤枉錢，但是蔡明亮跟班上的老師還蠻聊得來的。老師知道他在準備聯考，有一天在聊天中問起他想考什麼？蔡明亮回答「商」，老師除了問他：「喜歡當商人嗎？」，還告訴他應該唸自己有興趣的東西（註15）。一個非常「通俗劇式」的畫面和交談，卻對蔡明亮產生了刺激，他再度面對自己原本不再想的問題。蔡明亮回憶：（註16）

　　馬來西亞華僑來台灣喜歡讀工程、牙醫等實用的科系。我很特別來讀戲劇，我先報名才寫了一封長信給我爸，請他原諒我的決定。我說，世界上有各行各業，有工程師，也有掃地的……。父親的回信則說反正那麼遠，他也管不到，愛唸什麼就唸什麼。

　　1978年，蔡明亮考進文化大學的戲劇系影劇組。

異鄉變家鄉─熱切學習的大學生涯

在馬來西亞的成長歲月中,蔡明亮從文學發跡,自己摸索出一條戲劇之路,站在貧瘠的創作土地上,全靠熱情來維持,直到來台灣唸大學後,才真正落實了他對影劇的興趣與天分。

　　大學生涯對蔡明亮的影響非常大。一面大量地吸收電影、戲劇的理論,獲得求知上的滿足;一面落實對劇場、電影的興趣,更密切地接受實務訓練。蔡明亮回憶一進到大學就跟著學長作劇展,他大一的時候,大四學長是阿西(陳博正)、趙舜這批人,他一邊跟著阿西作道具助理,一邊感受這群人對舞台劇的狂烈熱情;那年他們製作的劇目是《仲夏夜之夢》。

　　遇到王小棣老師則是影響他後來選擇的關鍵。大二的時候,王小棣來教蔡明亮這一班,他說:「大概從那時候起,我才比較清楚自己其實是更喜歡電影的」(註17)。蔡明亮曾經寫道:(註18)

　　影響我最大的是王小棣老師,我畢業後跟著她做電視的場記、副導、製片、編劇,她那時在做「生活劇場」,教導我們要從小市民的生活素材出發,要寫實,影響了我創作的心態。

　　而王小棣則在一篇文章裡回憶到她和蔡明亮初識的趣事:(註19)

　　那個期末考之前,僑生阿亮用某種理由苦苦哀求,說是暑假要回馬來西亞,認真地寫一份報告來代替考試,初為人師的我慎重地跟他約定了一個期限,結果在分數必須交出之前一、二天,收到他一封文情並茂的長信,內容當然和課業毫無關係,我想了半天,打了個零分,可惱的是阿亮在信裡流露的敏感以及對生活的深情又深深打動了我,心裡便反覆著各種不安。

日後幾位對蔡明亮的電影創作扮演扶持知遇角色的人，其實都早在大學時代就和他有過接觸。除了亦師亦友的王小棣外，後來支持蔡明亮拍片的製片家徐立功在蔡明亮讀大學時正擔任電影圖書館（註20）的館長，他讓蔡明亮擔任工讀生以換取免費看金馬獎國際影展的權利，而這段工讀經驗又成為蔡明亮的第一齣舞台劇《速食酢醬麵》的靈感來源。

　　蔡明亮說過他在馬來西亞雖然時常看電影，但是能和他分享、討論的人很少。在台灣唸書的這段日子，他幾乎是「泡」在西門町和電影大樓（註21）看電影的，所以日後有相當的作品都從西門町這個地標發展開來，也是因為他對這裡的熟悉所致。為了生活費和經驗，蔡明亮還去當過電影場記；因為當電影場記，他才認識後來演過他的電視連續劇與單元劇的夏玲玲。蔡明亮還記得他當場記的一部電影為了趕檔期，開了兩個棚同時拍，兩邊趕還得細心記錄的蔡明亮累到不敢吃宵夜，深怕吃了會打瞌睡，有一次天亮了才從外雙溪的中影一路走到泰北中學搭公車，卻從買來的報紙上讀到法斯賓達（Rainer Werner Fassbinder）去世的消息，或許是覺得電影藝術家的脆弱，或是電影這項工作的掏盡生命，蔡明亮就在路邊掉下了眼淚。這件事他記得很清楚，卻不太記得為什麼要掉眼淚（註22），自然也沒想到日後別人會將他跨越劇場、電視、電影的經歷，以及對於邊緣人物的挖掘和關懷，比喻為「台灣的法斯賓達」。

　　儘管清楚自己更喜歡電影，但蔡明亮還是對戲劇很熱衷，大二、大三分別參加了《伊底帕斯王》和姚一葦的《傅青主》的演出。大四畢業公演的時候，按照傳統要演莎士比亞，這年他們打算演的是根據《溫莎的風流娘兒們》改編的《偷情記》。蔡明亮並不反對莎士比亞，事實上他還鼓勵對劇本寫作有興趣的同學至少要讀莎士比亞、易普生和史特林

堡（註23），只是當時他們更希望能演出自己的作品，全班也都同意，但到了真要做的時候，只有四個人加入；除了蔡明亮，還有王友輝、張國祥和劉玫。四個同學找了幾個學弟妹組了「小塢劇場」，憑著一股創作和實踐的衝動慾望推使，他們在畢業之前就以劇團的型態推出兩齣戲：一齣是蔡明亮的《速食酢醬麵》，一齣是其他三人聯合編導的《九重葛》；這也讓蔡明亮在畢業之後，迅速進入劇場領域，沒多久又透過王小棣的介紹，開始寫電影劇本。此時，台灣已經完全成為蔡明亮的重心，馬來西亞反而如同遙遠的記憶，漸行漸遠。一如他描述唸大學時趁假期回古晉，外祖母告訴他的，全是誰誰誰死了之類的消息（註24），他所熟悉的馬來西亞在不知不覺間，已一點一點地消失，而台北，卻在他擠身其間勉力生活的這些年中，變成了真正的家。

1994年9月，蔡明亮的第二部電影《愛情萬歲》得到威尼斯影展最佳影片，不僅被台灣媒體爭相報導，也成為馬來西亞各報的頭條；有人訪問他的家人，有人請他回去看看當前的馬來西亞，當然也有人抗議《愛情萬歲》的成就和馬來西亞根本沒有關係！這些後續事件恰好反映了蔡明亮雜處在台灣與馬來西亞之間的特殊情況。其實這並不困擾蔡明亮，反而是周邊搖旗吶喊的眾聲喧嘩，諷刺地突顯了國家主義與創作之間的不相干。

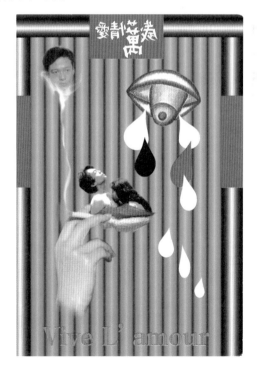

註1. 鄭聖峰，「馬來西亞華人社會變遷之分析」 （私立中國文化大學
　　　民族與華僑研究所未出版之碩士論文，1982年7月），p.8。

註2. 同上，p.32。

註3. 見附錄A：亮話──蔡明亮訪談錄。

註4. 同上。

註5. 焦雄屏，蔡明亮編著，河流，（台北市：皇冠出版社，1997），
　　　p.14。

註6. 見附錄A：亮話──蔡明亮訪談錄。

註7. 同上。

註8. 蔡明亮，房間裡的衣櫃，"戲劇交流道劇本系列"，廖瑞銘編，
　　　（台北市：周凱劇場基金會，1993），p.51。

註9.見附錄A：亮話──蔡明亮訪談錄。

註10.同上。

註11.見附錄A：亮話──蔡明亮訪談錄。

註12.同上。

註13. 根據1960年的教育部長拉曼達立 (Raman Talib) 所提出的「達立
　　　報告書」規定：中學只有兩類，一類是以馬來文為教學媒介語的
　　　國民中學，一類是以英文為教學媒介語的國民型中學。華文中學
　　　若不改制為上述兩類學校，堅持以華文為教學媒介，則政府不予
　　　津貼，成為獨立中學。蔡明亮所受的中學教育即來自這種以華文

為教學媒介的「獨中」。 參見黃冠欽，「馬來西亞教育政策與華
文教育問題之研究」（私立中國文化大學民族與華僑研究所未出版
之碩士論文，1984年6月），p.38。

註14.見附錄A：亮話──蔡明亮訪談錄。

註15.同上。

註16.焦雄屏，蔡明亮編著，同註6，p.16。

註17.見附錄A：亮話──蔡明亮訪談錄。

註18.焦雄屏，蔡明亮編著，同註6，p.17。

註19.蔡明亮等著，愛情萬歲，（台北市：萬象出版社，1994），
p.178。

註20.電影圖書館是現今台北國家電影資料館的前身。

註21.電影大樓是過去電影圖書館會員活動放映電影的場所，因為電影
圖書館的面積很小，沒有放映場地，所以會員的電影欣賞活動都
在位於台北市中華路一段196號的電影大樓的7樓舉行。

註22.見附錄A：亮話──蔡明亮訪談錄。

註23.蔡明亮，「與蔡明亮面對面座談會」，輔仁大學電影藝術研究社舉
辦，1997年3月14日，有現場錄音留存。

註24.見附錄A：亮話──蔡明亮訪談錄。

第二章

全能的劇場人與電影編劇

好多年以前自己演的戲

現在坐在台下看別人演

流下感動的淚

原來自己還沒有老去

本章的寫作在針對作品的分析、評價上，有著相當的困難。首先，在劇場方面，我並沒看過「小塢劇場」1982年到1984年的演出（註1），要作「演出分析」已不可能；如果僅就劇本文本分析的話，像《黑暗裡打不開的一扇門》這類根本就沒劇本的作品，也有困難。所以在「劇場」部分，除了援用蔡明亮本人的訪談以外，評價則藉助當時的文獻、報導。再者，Louis D. Giannetti雖然說過「編劇是除了導演以外，最常被人稱為作者的」（註2），但他也承認「編劇對電影的貢獻是很難測定的」（註3），想從電影成品去討論一位編劇的影響或功過，除非他的劇本在拍攝過程中被較完整的保留——所幸蔡明亮的電影劇本不乏大致完好地被導演執行者。除了屬於文字（劇本）層面的探討，蔡明亮對景框（frame）的規畫和設想，其實已經可以看到端倪，這一點也是我想在本章證明的。

小塢劇場初試舞台啼聲

「小塢劇場」是在1982年由蔡明亮和中國文化大學戲劇系影劇組
的同班同學王友輝、張國祥、劉玫所創立的，他們都是當年的應
屆畢業生，因為有感於每年的畢業製作清一色是莎士比亞等古典劇作，
從未有同學自己的作品發表，於是發起了一個演出自己作品的提議，偕
同學弟妹組成了這個業餘劇團，編導並演出了兩齣戲：蔡明亮自編自導
自演的《速食酢醬麵》，以及王友輝、張國祥、劉玫聯合編導的《九重
葛》，1982年4月於台北市甘谷街的「雲門實驗劇場」首演，並做為他們
自己的畢業製作。

001. 速食酢醬麵

根據蔡明亮的說法，《速食酢醬麵》是為了想念一個在金馬獎國際
影展時認識的朋友而寫的（註4）。蔡明亮曾經擔任國際影展的工讀生，
有一天遇到此人詢問另一個放映場地該如何去，結果蔡明亮糊里糊塗地
給了一個錯誤的答案，沒想到隔天又遇到這個人，人家告訴他報錯了地
方，兩人就此認識。當時這個朋友一邊在開南商工唸書，一邊在某家製
片廠打工，晚上還得睡在那裡照顧機器，所以看國際影展可以說是偷溜
出來的，這個人的背景和他對電影的狂熱，都讓蔡明亮充滿了好奇，兩
人也結為朋友。後來這個人去當兵，蔡明亮則為他寫了這個舞台劇，並
自己演出主角阿山這個角色。

劇情發生在一個電影製片廠的地下室，四個學徒白天在廠裡做事，
晚上就睡在堆滿廢片、雜亂悶熱的地下室，其中的阿山是個電影狂熱份

子，為了看遍「金馬獎國際影展」的所有片子，不惜舉債蹺班，所有錢都拿去買票了，只好吃速食酢醬麵充飢。他的同事以及廠監都對他非常不滿，阿山則指責他們學電影卻對電影漠不關心，甚至連掛在頭頂的燈光也沒人去試過到底能不能用。在激動的情緒中，他修好了電燈，其他的學徒都被滿室的燈光照得激起了熱情，但是當阿山被廠監叫去談話後，三個人又依然故我，打牌抽菸，照舊過著地下室裡黑暗的生活。

當時的聯合報記者黃寤蘭對《速食酢醬麵》的處理手法有這樣的報導：（註5）

舞臺上用角鋼架起高低起伏的階梯平台，其下堆滿廢片，充作床板的平台前懸掛一幅白布蚊帳，剛好將舞臺分為前後兩區，床上三人睡覺的戲透過燈光以投影的方式呈現在蚊帳上，前面的阿山則放映影片在帳面上，銀幕與舞臺合而為一，使全劇充滿電影的動態，導演在型態的運用上超過對題材的掌握能力。

蔡明亮當時從電視上翻拍了一堆他喜歡的經典名片，譬如《四百擊》（註6），將它們投射到蚊帳上，以象徵阿山的電影夢；同樣的，在夢中他也會遇見暗戀的水餃店老闆的女兒。這場夢中與戀人相聚的戲，黃寤蘭說：「燈暗燈亮間兩人位置變換的幻燈片式黑白影子效果很出色，進入夢境前影片與真人合而為一的流動色彩與意識流效果也不錯。」（註7）

如果我們想尋找這齣戲和蔡明亮電影之間的關係，除了製片廠、國際影展、《四百擊》，以及多方運用電影手法等可鑑的符號以外，全劇人與人之間不能溝通的關係，更是蔡明亮一以貫之的題旨（阿山和其他製片廠的人認知上的差距，以及女友只關心他來不來吃水餃，全然不能進入他的心靈世界等等），並展現出蔡明亮一向顯得悲觀的世界（特別是劇尾的一時激情與隨後的依然我故）。

《速食酢醬麵》演出的時候，曾讓人誤會這是蔡明亮借題發揮嘲諷系上的作品（註8）。原因是一方面當時的文大戲劇系正逢多事之秋，掌管系務的人選遲遲未定，「小塢」的自立門戶正好有點搞亂的味道；另一方面，劇中幽暗破舊的製片廠，也被解讀成文大排演場的影射。然而重要的是，「小塢劇場」這兩齣創團劇（包括處理一對離異夫妻與一雙子女糾葛的《九重葛》）在「雲門實驗劇場」演出後，風評很好，當時「實驗劇展」（註9）的主辦人姚一葦觀賞後，就邀他們參加第三屆實驗劇展，從1982年8月23日到25日在國立藝術館演出三天，「小塢劇場」算是獲得了正式的肯定。

002.黑暗裡打不開的一扇門

為了參加第四屆實驗劇展的演出，「小塢劇場」在1983年照例推了兩齣新戲，一齣是蔡明亮編導的《黑暗裡打不開的一扇門》，一齣是王友輝的《素描》，於1983年7月24、25日公演，地點在台北國立藝術館。李幼新曾經推崇《黑暗裡打不開的一扇門》是台灣劇場界最早碰觸到男同性戀題材的先驅之一（註10），事實上蔡明亮為這部創作絞盡腦汁，差點交不出成品。

原本蔡明亮劇本寫的是兩個男孩子深厚但曖昧的情誼，有點徬徨在同性戀的自覺邊緣，但其中一個男孩的媽媽則不時跑出來替他們蓋被，用以象徵來自體制秩序的壓抑。戲已經排了，但一直做不出蔡明亮要的感覺，畢竟這可能是台灣劇場第一次出現同性情慾的題材，而蔡明亮的要求是一定要傳達出感人的力量；當時他理想的典型是馬特克洛里（Mart Crowley）的劇作《圈子裡的男孩》（The Boys in the Band），而他也只看過這齣戲的電影版（註11）。實際執行的結果讓他充滿了危機感，最後在距離演出只剩十幾天的時候，他召集了工作人員，表示不要這個戲了，在大家的體諒下，他又重排另一齣戲，劇名還是叫《黑暗裡

Mart Crowley
[The Boys in the Band]

打不開的一扇門》，因為劇展的宣傳都已經發出去了，在這種幾乎只能急就章的情況下，他卻排出了這齣對他影響深遠的劇。

改編後的《黑暗裡打不開的一扇門》是以監獄裡的一間牢房為背景，所以它有個副題叫做《囚》。劇情一開始，年輕的囚犯（于光中飾演）被拷打後丟進黑牢中哀嚎呻吟，還慘遭一個老囚（林振惠飾演）搶去乾淨的囚衣，這是兩個角色的第一次接觸。老囚每天晚上都會用金屬食具切割鐵窗的欄杆，後來他的羊癲瘋發作，新囚不但照顧他，還幫他繼續越獄的工作，於是兩人的關係有了新的開展。之後他們吃飯的距離變近，「放風」的時候還會摘朵爛花擺在中間美化氣氛，甚至連新囚不小心把逃獄工具掉到鐵窗外，只好再偷把湯匙當工具，其幽默感都取代了懸疑性。直到有一天老囚強暴了新囚，兩人又回復到緊張的關係。故事幾經轉折，後來新囚出獄了，但全劇結尾是，某一天囚房又被打開，新囚再次回到囚房裡。這齣戲很自然地令人聯想到法國小說家、劇作家紀涅（註12）畢生唯一的電影作品《情歌愛曲》（Un Chant D'Amour），男人與男人在封閉的空間裡面，有細膩的互動，暗流的慾望，以及發洩性慾的暴力與其後重新洗牌的權力慾望關係。

蔡明亮最特殊的處理是讓全劇沒有對白，卻利用豐富的打光技巧塑造氛圍光。李幼新詮釋《黑暗裡打不開的一扇門》：「在無路可出的監獄小室，中年男囚強姦了新來的少年，隨著歲月的流逝與彼此的孤寂，同性戀的主從關係昇華為不渝的友誼」（註13）。由於時間所限，《黑暗裡打不開的一扇門》顯得不夠精緻，黃寤蘭就對本劇作出如下的評語：「導演的設計失之簡單，不過沈悶中仍有一股逼人的氣勢。如果有較充裕的時間，不是臨時改劇本，蔡明亮的功力應不止此」（註14）。李昂則就「劇場形式」和「劇本寫作」的實驗與創新兩大方向，讚美蔡明亮「嘗試銀幕與舞臺的結合，用燈光來象徵、結合、疏離舞臺上兩個人的關係，企圖重新調整舞臺的時空」（註15）。

　　《黑暗裡打不開的一扇門》對蔡明亮的重要影響，是在一次和蔡明亮作訪談時，他突然驚覺到《河流》這部電影和《黑暗裡打不開的一扇門》的某些相似性（註16）。的確，無論從對白功能的遺棄，或從兩具孤獨的男體、兩顆自囚的心靈在暗室中的探索、接觸來看，兩作是有連結，只不過開展的程度有別。且光就劇場部分而論，《黑暗裡打不開的一扇門》的大膽實踐，也為更具爭議性的《房間裡的衣櫃》埋下了伏筆。

003.房間裡的衣櫃

　　《房間裡的衣櫃》是「小塢劇團」參加第五屆實驗劇展的作品，演出日期是1984年7月17、18日。內容是描述一個簡居在陰暗、充滿霉味的小房間裡的連續劇編劇，在連續趕稿兩三個晚上，又收到戀人決定結婚的電話後，多重的打擊之下，以為有個人躲在房間裡的衣櫃，從恐懼、接受到習慣的過程。

　　《房間裡的衣櫃》在當時被許多人解讀為一齣探討「劇作家心態」的舞台劇（註16），但與其說他在做如此知性的剖析，不如說整齣戲有大部份是私密感情的變形投射。蔡明亮在「寫在1984年演出前」的文字裡提到：（註18）

　　　　外祖父的逝世結束了我的童年。被送回鄉下的父母身邊，那時候的我無時無刻地對著一面牆說話，外祖父在牆角靜靜地看著我滿

臉的青春痘……。後來日子變漂泊了，一個人走自己要走的路，陌
生的氣象，污染的天，善變的城市，但是空氣中卻飄盪著一個新的
名字，於是又開始對著空氣講話了。你知道那是我整個生命中最安
定的時刻……現在我對著房間裡的一只塑膠衣櫃，不知道要將他比
擬為誰……。

外祖父在蔡明亮成長過程中佔有的重要份量，上一章已經說明過
了，重點是在這篇類似創作者告白的文字裡，蔡明亮言簡意賅又語帶曖
昧地將失去外祖父的難過延伸到來台灣後（陌生的氣象，污染的天，善
變的城市），另一段重大的感情衝擊（空氣中卻飄盪著一個新的名字…
…你知道那是我整個生命中最安定的時刻……不知道要將他比擬為
誰）。蔡明亮說，在《房間裡的衣櫃》演出後，有一個觀眾跟他說：
「你其實只是為一個人排這齣戲的。」（註19）蔡明亮也不否認其中有相
當的自我感情投射，事實上他的創作一直有這樣的傾向──這並不意味
創作者原封不動地將真實感情事件搬到舞臺或銀幕上，而是將自身的感
情或經驗轉化、揉合到作品當中。《房間裡的衣櫃》在這層抒情的基礎
上發展，遠超過它作為一齣劇作家心理分析的室內劇。

蔡明亮顯然是非常看重這齣作品的，因為他自己負責全劇的編、導
和演出，雖然《速食酢醬麵》也是由他編導演一把抓，但《房間裡的衣
櫃》從頭到尾只有一個人在台上表演，等於整齣戲的成敗都在一個人手
上，而當時的評論幾乎都不贊同這樣的作法。馬森批評「因為編劇又身
兼導和演兩職的關係，致使許多舞臺上的細節以及全劇的節奏難以掌
握」（註20），黃美序雖然同意「蔡明亮對劇場有濃厚的興趣和相當的才
華」（註21），但也認為蔡明亮的「野心太大：自編、自導、自演，失去
了應有的客觀標準，因為演員、導演都在戲中，等於沒有導演。」（註
22）蔡明亮應該也曉得風險所在，但是從「民心劇團」1992年重演《房

間裡的衣櫃》時，他所寫的感言「好多年以前，自己演的戲，現在坐在台下看別人演，流下感動的淚；原來自己還沒有老去……」（註23）可以知道他個人對這齣戲投注的感情，當年明知不可為而為的作法也就不奇怪了。

《房間裡的衣櫃》劇本總共分成四個部份。第一部份是簡居暗室的主角接到戀人的電話，得知他決定跟別人結婚的消息，搭配電視裡怪力亂神的喧囂節目，襯托出事件的突兀與當事人的悲涼。第二部份主角一邊跟製片人發牢騷，一邊發現了來自衣櫃的不尋常動靜。第三部份就是主角與衣櫃之間的互動了，蔡明亮刻意運用一些小道具的換位或不翼而飛，來表現主角對衣櫃裡的人的警戒；而衣櫃裡的隱形人似乎對主角的感情狀態知之甚詳，兩者展開強烈的衝突，直到衣櫃裡的人不見了，主角反而像失去重要東西般地痛哭。第四部份是主角完成了一齣成功的舞台劇之後，回家對著衣櫃喃喃自語，以及再接到戀人的電話，當他說出「我，祝你幸福」的時候，衣櫃也在他的背後悄悄地飛起來。

重讀《房間裡的衣櫃》劇本，我覺得在結合了蔡明亮前兩齣戲對理想的喟嘆及孤獨的啃噬之外，其實也有可供讀取的同性戀情結暗藏其中。當年的劇評都把電話那頭的人當成是主角的「女」友（註24），其實仔細分析主角對這位戀人舉止的描述「只有你，只有你會在戲院的後門等我，伸出你的手來牽我」（註25），或是主角跟他說話的方式「你怎麼那麼無聊啊？我知道你想聽我跟你什麼什麼什麼你啦？是不是？你慢慢去作夢吧！」（註26）「有時候我半夜哭醒，就起來寫信給你。」（註27）「你明天會不會穿禮服啊？」（註28）「其實鼓掌得最大聲的人是你，然後，你擠進人群裡，手裡拿著一束花。」（註29）等等細節，從口氣到姿態的描述，主角的這位戀人都比較像個男性，這應該是一對同性戀人，所以主角關注的不是戀人娶了誰，而是「什麼？你要結婚？你

發昏啦你！」（註30）「不是說好不要結婚的嗎？」（註31）只不過蔡明亮做得十分隱諱，他不明講（戀人之間也不用再討論自己的性向問題吧），卻提供想像。就像劇中的衣櫃，到底象徵著什麼？它既可以是主角失戀後對孤獨的自覺與異想天開的投射，也可以是主角所逃避的東西，或是恐於面對的自己。至於和近年的同性戀運動把「走出衣櫃」當作是「同志現身」的用語不謀而合，應該只是巧合，畢竟在1984年的時候，台灣還沒有這種說法，但蔡明亮卻已經敏感地用衣櫃來暗寄邊緣的情慾了。

004.小塢劇場的影響

「小塢劇場」在台灣劇場的發展中，並不算是具有重要決定性的團體，它所扮演的角色，比較接近潮流中的一份子，而不是開創潮流的先鋒，但如果就學生自發性的組團與演出來看，「小塢」可以算是先驅之一，可惜的是他們的歷史不長，雖然在1985年還有推出張國祥編劇的《倒數670》和于光中的《陽光季節》，但是在1986年之後，劇團的活動就暫告停止。

從「小塢劇場」時期來看蔡明亮的創作脈絡與元素，是具有重大意義的。姑且不論這些戲劇作品的成熟度，從蔡明亮對孤獨的個人世界、男性間的同志情誼，以及邊緣人物的關注與尊重出發，「小塢」無疑是讓他奠下基礎的試煉場。他對空間意義的善用，一直到後來的電影都還看得到，而且更上層樓；他在劇場時期就已經大量運用類似電影的手法來處理劇場裡的時空問題，則可預見他在電影藝術上的潛質。蔡明亮表示舞臺給他最大的挑戰便在於只有一個空間，而在那個空間內就得讓所有的角色登場，讓該發生的事情發生，是對他個人創作極好的訓練，而舞臺執導經驗也使得他不會濫用剪接、不畏懼場景變化少（註32）。

電影編劇的歷練

蔡明亮在大學畢業一年後,開始作電影編劇,直到正式當上導演前,他總共寫了五又三分之一部電影劇本,包括《小逃犯》、《風車與火車》、《策馬入林》、《陽春老爸》、《苦兒流浪記》和《黃色故事》的第一段。這段時期始於1983年,大約在1987年結束,所以有段時期是和「小塢劇場」的舞台劇創作平行發展的;而這段電影編劇經驗所造就、牽起的,不是直接坐上導演椅的機運,而是一段曲折的電視緣。

001.小逃犯

　　蔡明亮所寫的第一個電影劇本是由張佩成導演的《小逃犯》,描寫一個持槍逃亡的年輕犯人躲到一間公寓住家裡,在逼現出整個社會問題的同時,也刺激了一個原本疏離的家庭重建關係。大學畢業沒多久而且剛在劇場嶄露頭角的蔡明亮,以一個公寓房子作為情節發展的主要場景,時間則壓縮在一天之內,幾乎是謹守「三一律」的原則完成所有情節,明顯可以看到學院訓練與劇場經驗的影響。

電影的開始是王峻柏飾演的小學生放學回家，他是當年普遍的「鑰匙兒」，父母都還在工作，九０年代流行的「安親班」又還沒興起，所以脖子上掛了一串鑰匙，自己開門回家，然後隨著他的哥哥、姊姊、媽媽回來，一幅八０年代典型台灣小家庭的樣貌就逐漸被刻畫出來。媽媽的重心已不是放在家裡洗衣煮飯帶小孩，姊姊則處在情竇初開暗戀家教老師的尷尬階段，哥哥也開始對性懵懵懂懂，爸爸可能是出差去了，而他們都和家裡最小的這個成員有著代溝，甚至從媽媽和鄰居太太打麻將的言談中，我們都聽到王峻柏之所以和哥哥姊姊的年齡有段差距，是因為他是爸媽「不小心」生下來的；這個被叫做怪胎、看起來有點自閉、還會跟布偶講話的小孩角色，可以看到部份來自《四百擊》的影響。然後隨著逃犯的現身，引發全家恐慌，卻也在恐慌當中，重建彼此的關係和感情，最後勸服了小逃犯，也解除了一場可能爆發的家庭危機。

　　然而這部電影最成功的地方，也是編劇技巧最令人稱道的，是巧妙運用室內的空間結構，以及生活細節和貼切自然的對白，經營起整個故事，進而指涉出一個具有普遍性意義的社會現象。片中人囿於不同的壓力（經濟的、升學的、成長的）逐漸缺乏溝通的慾望與能力，各人在自己的世界中自得其樂，也放任別人的孤獨；保險套和手槍等符號，則暗示社會的色情與暴力問題日益嚴重。片中有幾個角色寫得很出色（演出者也很稱職），尤其是程秀瑛飾演的姊姊和王峻柏飾演的弟弟，不刻意討喜或塑造明星身段，自然的魅力深中寫實主義的韻味。當時「台灣新電影」雖有不少作品的優點也建立在寫實的電影語言上，但是像《小逃犯》這樣以一個現代家庭為背景而處理成功的，並不多見。

　　不過《小逃犯》劇本的缺點是它太守戲劇成規，影片後半段安排母親轉弱為強，一面打開電視讓我們看到逃犯的父親一把鼻涕一把眼淚地泣訴：「種稻子和養兒子是一樣的，可是稻子沒有腳，兒子有腳⋯

…」，一面要求他向警方自首，既牽強又說教，也讓本片的對白魅力大打折扣。不過就第一個電影劇本來看，這樣的成績已屬難能可貴。

002.風車與火車

《小逃犯》雖然是蔡明亮第一部著手的電影劇本，但實際完成最早的卻是《風車與火車》。原因是《小逃犯》寫到一半，導演張佩成和聯合出資的演員向雲鵬又找他先寫一部帶有驚悚懸疑味道的劇本，於是《小逃犯》就被擱下，蔡明亮被關在一家賓館28天，快速完成了《風車與火車》的劇本。

《風車與火車》的構想起源是一樁關於醫院護士喪命的案件，但是蔡明亮加進了一些心理因素，變成了一個深受母親影響的男子帶著復仇心理與成長回憶的連續殺人故事（註33）。向雲鵬飾演這個帶點戀母情結的兒子，歸亞蕾演他的媽媽，楊惠姍則飾演一個查案的女警探。「風車」和「火車」在片中都是主角童年時難以磨滅的印象，象徵著母親以及恐懼和她分離的情緒，勉強可以算是一個不甚成熟的台灣版《驚魂記》（註34）。

003.策馬入林

跟張佩成合作過兩部電影之後，蔡明亮也跟王童導演合作了兩部電影：《策馬入林》和《陽春老爸》，前者和小野合編，後者則是和于光中合寫。

電影《策馬入林》的前身是陳雨航的同名小說，當時任職中影公司的小野提議一個「寫實武俠」的計畫，希望能用寫實的觀點與電影語言去重構傳統的武俠片世界，第一個「實驗」對象就是《策馬入林》，由

王童導演、小野編劇，但是後來小野出國的時候，中影又找蔡明亮重寫劇本。根據蔡明亮表示，他當時根本不曉得小野已經寫過第一稿，也沒看過小野寫的版本，一直要到影片上映時，他在一本雜誌看到《策馬入林》的報導，才知道原來小野比他更早就寫了本片的劇本，為什麼中影又找他寫，則是他自己都搞不清楚的另外一回事。所以這個合編其實是一前一後，沒有實際交集的（註35）。

電影的《策馬入林》比原著更擴大了表演的舞臺。一群碰到年荒而幾乎走投無路的土匪，挾持了村長的女兒，沒想到卻在交換人質與糧食中被軍隊圍剿，老大的頭顱被掛在杆上，弟兄死傷大半，剩下的則展開一場內部鬥爭，一個叫烏面的野心份子被殺，一個並不很出色的年輕人

何南被推舉為新的老大，他除了要管理這群雜處的龍蛇，還要面對擄來的村長女兒，而他們之間也從對立逐漸產生情愫，奈何土匪走的是一條無法回頭的路，成家落戶只是夢裡的幻想，最後終究得走上悲涼的結局。

如果類型（genre）不是侷限，我們還是可以從《策馬入林》看到蔡明亮對一個古遠的社會當中難以溝通的一些價值與符號（官與民、盜與良、父與子）提出一個悲觀的見解，但是如果真按宣傳所說，以「寫實武俠」來看這個劇本，片中的盜匪又有點失去可信地多愁善感，詹宏志批評「《策馬入林》裡的何南，道道地地是知識份子想像中的浪漫強盜，一點不是亂世中飢饉所迫的貧匪。」（註36）恰能指出本片的缺憾。編劇在本片的功能似乎是提供一個比小說容易拍攝的敘事架構而已，大部份評論對本片的讚賞都是在王童如何「賦予新的視覺風貌及畫面質感」（註37）等非關編劇的層面。

004.陽春老爸

相較於《策馬入林》，《陽春老爸》的「合編」算是千真萬確的，因為在搬上銀幕之前，《陽春老爸》就是一齣由蔡明亮和于光中合編的舞台劇，由于光中寫第一稿，蔡明亮再加以修改，當時的劇名叫做《陽光季節》，王童看過以後非常喜歡，決定把它搬上銀幕，改名為《陽春老爸》。

《陽春老爸》是一部帶有民粹電影觀點的平民喜劇，透過一個平凡的家庭來看待轉型中的台灣社會，並保有相當溫厚的人本主義精神。由於是舞台劇改編，編劇所佔有的份量自然不輕，對於編劇這方面的表現，焦雄屏認為稱得上斐然可觀：（註38）

對於現代台灣社會的父子情感處理合宜，親愛不濫情，細膩而不造作，由父子兩人開心看電視，到討論買車而大吵，到牽扯出舅家倒債的三口家庭大戰，情緒的鋪展及轉換都一氣呵成，令人哄笑又心酸。這段處理，年輕編劇于光中及蔡明亮功不可沒，台詞及節奏的掌握都算精確。

黃建業除了同樣讚賞這段設計以外，還認為：（註39）

編劇增添了非常豐富的社會現象：諸如公車吃票、民間信仰、購買慾望、勞工保障、教育與生活、新一代性格、上一代倫理觀、倒會問題、環境公害的批評、AIDS熱門話題、建築補償的原則……，都使整部電影活潑多元地反映出台灣轉型社會的種種現象。

《陽春老爸》可以說是蔡明亮繼《小逃犯》之後，又一個受到好評的電影劇本，但是他認為這個劇本有很多是于光中本來就具備的，他做的只是修改場次結構和增添細節等補強的工作，相較之下，《小逃犯》更接近他自己的東西（註40）。

005.苦兒流浪記

《苦兒流浪記》是蔡明亮編劇作品中最「怪異」的一項產物。首先它隸屬於湯臣電影公司一個相當賣座的系列電影《好小子》第三集，這個系列電影的賣點原本在三個初到城市的小孩武打兼鬧劇式的表演，蔡明亮寫的這集卻讓他們披上通俗劇的外衣，跋山涉水尋找媽媽去了，賺取眼淚的成分比博取笑聲還要多。

當時負責這部電影的是當過演員的唐威，而原定的導演是丁善璽，後來又改為林福地。為了這個劇本，蔡明亮又被關起來寫了一個多月，按照他的想法，是希望能寫出《三毛流浪記》的味道，但是連他自己都承認出來的結果並不對；好笑的是，根本沒看過前兩集《好小子》的蔡明亮可能寫了一個顛覆《好小子》的劇本而不自知。

這部電影對他最大的影響應該是結識唐威，唐威對蔡明亮的劇本之保護，到了寧可換導演也不改劇本的地步，這段合作經驗也埋下日後蔡明亮為唐威製作的電視劇執筆的前緣，而蔡明亮在電視的傑出表現，更為他鋪好執導電影的道路。

006.黃色故事

《黃色故事》是湯臣公司在1988年推出的電影，片中以香港女星張曼玉為主角，刻畫的卻是一個台灣女性的成長經歷。影片分成三部份，描述主角丘曉敏婚前、結婚、離婚後的三段人生，分別由王小棣、金國釗、張艾嘉導演。

蔡明亮寫的是第一段。故事開始，丘曉敏還是個小孩，生長在傳統而保守的家庭，讓她親眼目睹偷看禁書的姊姊是如何被禱告完的父親斥為傷風敗俗、不知羞恥。長大以後，她在父母的安排下，和一個世交的兒子交往，並論及婚嫁，然而高中的畢業旅行讓她認識了一個正準備重考的男孩，倒不是愛上了他，而是這個男孩出現所造成的反應，讓她瞭解到自己不過是被操控的洋娃娃；絲毫不給她解釋機會的未婚夫，根本不尊重她的自主性，而她也習慣了沒有主見。認清真相以後，她作了第一個自主的決定：解除婚約。之後的第二段（王小棣編劇、金國釗導演）是描寫丘曉敏從結婚到離婚，並面對自己的生理慾求的覺醒；第三段

（蘇偉貞編劇、張艾嘉導演）是她離婚後在幼稚園工作，認識了一個腳有缺陷的男人，躊躇於是否要再接受愛情的心情。

　　蔡明亮編劇的第一段係由王小棣導演，可惜處理得並不突出。太多刻板化的場面，譬如男生女生為露營場地而爭吵，或是兩個男生為女主角打架，幾乎是七〇年代文藝片與後來的校園電影用濫的手法，蔡明亮的劇本也沒多大發揮。湯臣公司原想用這部電影作為栽培新導演的試金石（類似中影在八〇年代初兩部奠定台灣新電影基礎的《光陰的故事》、《兒子的大玩偶》模式），電影完成後這個計畫卻無疾而終，蔡明亮的電影編劇時期，在此之後暫告段落，他和王小棣的合作也轉往電視方面。

註釋

註1. 1982 年我剛好小學畢業，蔡明亮在「小塢劇場」創作的這幾年，
我只是一個國中學生，根本連「實驗劇展」是什麼都沒有印象。我
第一次看「蘭陵劇坊」重演《荷珠新配》（這是第一屆實驗劇展最
轟動的一齣戲），已經是高中時代的事情，演員都不是原班人馬。

註2. 吉昂尼蒂 (Louis D. Giannetti)， 認識電影 (Understanding Movies)
，新版，焦雄屏等譯， （台北市：遠流出版社，1992），p.364。

註3. 同上，p.364-365。

註4. 見附錄A：亮話──蔡明亮訪談錄。

註5. 黃寤蘭，「《速食酢醬麵》及《九重葛》──大學生編導演出清新動
人」聯合報，1982年8月23日，第九版。

註6.《四百擊》（Les Quatre Cents）是法國導演楚浮的第一部劇情長片
，也是「法國新浪潮」時期的代表作之一，以半自傳的方式藉由一
名青少年的遭遇讓我們看到他的迷惘、憤怒、不被瞭解的悲哀。蔡
明亮曾經表示當他的創作遇到瓶頸或困難時，他就會看這部電影。

註7. 黃寤蘭，同註5。

註8. 見附錄A：亮話──蔡明亮訪談錄。

註9.「實驗劇展」是1980年至1984年間，台灣小劇場的重要產物。由
姚一葦籌畫主辦，一共舉行了五屆。蔡明亮的劇作從第三到第五屆
都有參加演出。

註10.李幼新,「文學、藝術與同性戀座談會特輯—同性戀電影的演變與
發展」 聯合文學,第15期（1986年1月）,p.45。

註11.《圈子裡的男孩》電影版在1970年推出（舞台劇則是1968年4月
14日首演）,由威廉佛瑞德金（William Friedkin）導演。全片的場
景以主角的寓所為主,藉由他與友人在聚會的爭辯、衝突、自剖
和表態,直指同性戀者的苦楚與渴望。

註12.紀涅（Jean Genet）又譯為惹內,法國小說家、劇作家,1910年
生於巴黎,三十歲以前以流浪為生,做過乞丐、強盜、毒梟和男
妓,二次大戰時因為入獄才開始寫作,1950年拍攝他畢生唯一一
部電影《情歌愛曲》。

註13.同註10。

註14.黃寤蘭,「小塢劇場接下第三棒」, 聯合報,1983年7月24日,第
9版。

註15.李昂,「兩個實驗方向」, 聯合報,1983年7月22日,第9版。

註16.見附錄A：亮話——蔡明亮訪談錄。

註17.黃寤蘭,「小塢劇場探討劇作家的心態」, 聯合報,1984年7月18
日,第九版。

註18.蔡明亮,房間裡的衣櫃,"戲劇交流道劇本系列",廖瑞銘編,（台
北市：周凱劇場基金會,1993）,p.51。

註19.見附錄A：亮話——蔡明亮訪談錄。

註20.馬森，「小劇場終於出現了！」，中國時報，1984年7月12日，第
　　 8 版。

註21.黃美序，「綜觀今年的實驗劇展」，中外文學，第13卷，第7期
　　 （1984年12月），p.82。

註22.同上。

註23.蔡明亮，同註18，p.13。

註24.馬森、黃美序都作如此的解讀。見註20、註21。

註25.蔡明亮，同註18，p.47。

註26.同上，p.10。

註27.同上，p.11。

註28.同上，p.45。

註29.同上，p.46。

註30.同上，p.10。

註31.同上，p.11。

註32.胡晴舫，「他是魚，我是魚，你是魚－賴聲川、蔡明亮、王小棣談
　　 電影／劇場導演工作」，表演藝術，第21期，（1994年7月），
　　 p.46。

註33.見附錄A：亮話——蔡明亮訪談錄。

註34.《驚魂記》（Psycho）是希區考克（Alfred Hitchcock）1960年的
　　　作品，描述一個捲款潛逃的女人住宿在汽車旅館的時候，被年輕
　　　老闆殺死，進而帶出這個老闆戀母與弒母的秘密，是一部經典的
　　　驚悚片。

註35.見附錄A：亮話──蔡明亮訪談錄。

註36.詹宏志，「密集影評──策馬入林」，世界電影，第201期，（1985
　　　年8月），p.87。

註37.焦雄屏編著，台灣新電影，（台北市：時報出版社，1988），
　　　p.224。

註38.同上，p.226。

註39.同上，p.229。

註40.見附錄A：亮話──蔡明亮訪談錄。

第 三 章

破格而出的電視時期

忘不了 忘不了

忘不了你的淚

忘不了你的笑

忘不了葉落的惆悵

也忘不了那花開的煩惱

在離開劇場與電影編劇之後，蔡明亮的觸角伸向電視繼續發展。在這個強調收視率第一的環境裡，他幸運地先以一檔連續劇《不了情》打開門戶，獲得執導單元劇《海角天涯》的機會，而他寫實的手法與細膩的觀照，破天荒地引起文化界的推崇與討論。雖然保守的金鐘獎完全忽略這部單元劇，蔡明亮卻以相同的精神策畫了一系列名為「小市民的天空」的單元劇，並在之後兩年連續得到金鐘獎的最佳導播獎，接著再拍了一部以社會關懷為出發的單元劇《小孩》後，蔡明亮終於有機會正式執導電影，步上他最重要的舞臺。以往在電視表現出色而躍上電影的導播並不多見，更多是在電影不景氣的情況下，由大銀幕退居小螢幕的導演，因此蔡明亮在電視製作中如何展現突破性的才能，並打破慣例、獲得青睞進入電影圈，是本章嘗試討論的重點。

從連續劇到單元劇

蔡明亮在電視發跡，是因為他編劇了一齣收視率冠軍的連續劇《不了情》。《不了情》的製作人唐威因為電影《苦兒流浪記》而結識蔡明亮，並大膽啓用他編寫連續劇：蔡明亮之前不但未寫過這種連續性的題材，甚至連國內的電視連續劇生態都不是很清楚。根據蔡明亮的說法，他唯一曾完整欣賞的國內連續劇大概只有《秋水長天》（註1）一部而已，而連續劇必須段落性地發展，並技巧地在每集最後鋪下吸引觀眾明天繼續觀賞的誘因，也不是他擅長或馬上能習慣的。原本他想寫個五集就換人，後來卻整整寫了兩年，大概等他寫完25集的份量，這部戲才開拍。

基本上，《不了情》是一部很「古典」的連續劇，不只是劇名，片中的人際關係更是如此。它包含了一個含辛茹苦養大二子一女的單親媽媽（林翠飾演），故事從她開始就是剪不斷理還亂的感情糾纏，沒想到到了下一代，兩個兒子中的老大（何家勁飾演）和心愛的女人（金素梅飾演）有了愛情結晶卻沒辦法結合，出國留學的老二（童安格飾演）回國後基於現實又移情別戀……。這些並不新鮮的人物因為編劇寫出了他們和現實之間的矛盾，感情隨時間愈形複雜，而產生足以發展為三十集的劇情，並且捧紅了男女主角何家勁、金素梅，老牌影星林翠也重新回到幕前發展。

照理來講，蔡明亮在成功寫就《不了情》之後，應該會有更多機會撰寫其他連續劇，但他卻一再推辭這種機會；《不了情》在他的想法裡只是一個特例，他覺得自己不適合也不想寫連續劇，單元劇反而是他更有意願發展的領域。所以當電視台為金鐘獎而忙碌，各重要製作人都有

機會一展身手的時候，唐威把機會給了蔡明亮，讓他導演《海角天涯》。

在討論《海角天涯》之前，我們必須先釐清一個誤會，在台灣電視史上，有兩部《海角天涯》：一部是由黃以功策畫、夏美華編劇，由台視在1983年推出的連續劇，當年名噪一時；而蔡明亮導的《海角天涯》則是1989年底由華視推出的單元劇，劇中的皮條客哼過連續劇《海角天涯》的主題曲，是兩者之間唯一的關連。

蔡明亮的《海角天涯》是以西門町的黃牛家庭為焦點，張柏舟、花珮嵐飾演一對假日在戲院門口賣黃牛票，平常則以清潔公司名義在西門町賓館打掃房間的夫妻；他們的女兒（吳珮瑜飾演）一面在補習班補習，一面在冰宮打工；兒子（劉季鑫飾演）則還是個小學生，但是星期假日都要幫爸媽賣票。全劇主要是以這對姊弟的生活遭遇，建立起劇情架構，蔡明亮對青少年性格、生活描寫的拿手，在這部單元劇裡，初次得到完整的表現機會，並以此展現他靈活的手法和複雜的道德觀。

以劉季鑫飾演的弟弟為例，他利用賣黃牛票和戲院小姐混熟的方便，帶著朋友溜進戲院看「三級片」，在作弄前座親熱的情侶同時，也撞見導師在戲院裡。隔天老師發作文簿，表示所有寫得好的同學都可以參加徵文比賽，唯獨劉季鑫例外，因為作文所寫的郊遊活動，他根本沒參加；然後，老師在黑板上寫下了「誠實」這個中心德目。在這簡短的兩場戲裡面，蔡明亮展現了極具魅力的「反諷」手法：一個為人師表者，出現在電影院看三級片，還被學生撞見，雖然跟他平日在課堂上宣揚的教條不合，但至少是一種普遍的人性表現；但是隔天老師阻止劉季鑫參加徵文，並為他扣上「不誠實」的帽子時（沒去郊遊卻把郊遊寫得天花亂墜），就不由得讓劇中被孤立的小孩以及觀眾，認為他有公報私仇而且表裡不一的嫌疑。如果再設想劉季鑫之所以沒參加郊遊的原因，很明顯是由於他必須幫爸媽賣黃牛票，這之間的張力就相形增加了。

接下來的發展是吳珮瑜飾演的姊姊轉個方式鼓勵弟弟：「我覺得你們老師說得很有道理」，因此劉季鑫決定自己來一趟旅行，再寫一篇作文自行參加比賽，於是他逃學作了一次海邊遊。蔡明亮「反諷」做到最極端的也是這場戲，在旁白中，劉季鑫以「充滿感喟詞及道德教訓的小學生作文法」（註2）歌誦他在海邊目睹一位救生員英勇救人的行為，但是畫面卻呈現近乎荒謬、殘酷的現實：一個小兒麻痺的管理員為了幾個逃學小孩誤以為的浮屍而在冬天躍入冰冷的海水，白忙一場之餘，痛斥這些孩子神經不對勁。這是繼侯孝賢《冬冬的假期》（1984）片頭那場呈現小學生在致畢業詞的故作成熟以來，對教育扭曲童真（劉季鑫果然以這篇和現實大有出入的作文得到第一名）最具省思的批判。

　　然而當劇情轉往姊姊這邊發展，更見現實的殘酷。她鼓勵弟弟誠實，其實自己有著小小的順手牽羊習慣，違背了自己對弟弟的訓誡。她不是個墮落的女孩，卻為一點小便宜幾乎付出最大的代價：一個看上她的皮條客用一套新衣服誘她上賓館，她及時煞車不成，用酒瓶殺死了這個男人。社會的不仁在於警察懷疑是父母親逼她接客，更大的孤獨則來自父母、甚至弟弟對她的誤會與不諒解。但是當鏡頭轉往打完她以後，一邊炒菜一邊掉眼淚的媽媽身上，無論是對角色或道德的透視力，蔡明亮的成熟皆不言可諭。

　　作家李黎對《海角天涯》做過如下的評論：（註3）

　　　其探討問題的方式與層次，使之不僅只是一部所謂「社會寫實批判」類型的影片，片中萬花筒般的西門町背景也不僅只是個舞臺，且具有了深一層的象徵意義。劇中人道德理念的矛盾混亂沒有被庸俗處理，而是在一種冷靜但感人的推移過程中被提昇了；例如男孩對誠實寫作所付出的努力（竟是逃學）、姊姊在墮落邊緣所做出的掙扎（竟是傷人與自毀），都在反諷中蘊藏著不濫情的悲劇性。

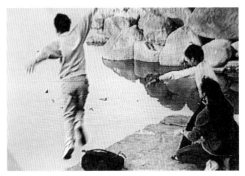

　　除了姊姊、弟弟和父母這幾個主要角色以外，蔡明亮對於次要角色的處理也相當精彩。脫胎自蔡明亮對外祖父情感的阿公一角（老厝斗飾演），蹣跚地抱著枕頭在深夜的電影院前面「買票」，就令人不勝欷噓；黃牛爸爸對著已患老年癡呆症的阿公訴說未來西門町美好遠景的期望時，其實凸顯的是西門町已日漸沒落。蔡明亮在某些時刻已能把寫實的東西提煉出象徵的意義（例如阿公和西門町），感情卻無單薄的顧慮；劇終弟弟騎著和他弱小身軀不成比例的摩托車（又是一件不被允許的成人行為），在環河路上緊追著警車裡的姊姊，重複喊著一聲聲的「姊──」，終被交通警察攔下，影片到此戛然而止，就是最好的證明。李黎稱讚它「既簡潔有力又餘味無窮，已在全片形成一貫風格」（註4）並非溢美之詞，即使到最後，蔡明亮都保持他對角色的高度認同，又洞悉現實的侷限：小學生騎機車自然是不被法規允許的，但鮮有人能不感動於這個至情至性的舉動；之前弟弟已多次要求姊姊讓他騎機車，沒想到最後弟弟騎車竟是為了追逐被法律帶走的姊姊，它不僅是姊弟倆和解與默契的表現，更表達現實規條相對於人性複雜的不足。

　　但是這部令人一新耳目的單元劇卻在金鐘獎提名時就全軍覆沒（註5），除了引發文化界的大力聲援以外，也對金鐘獎的品味與價值觀提出質疑（註6）；英國影評人東尼雷恩對《海角天涯》發出「無疑是去年（1989）我所看過全世界最好的電視影片之一」（註7）的讚嘆，鄭樹森甚至做出「本片編導啼聲初試，有此佳績，對台灣影視前途仍抱最後希望的仁人志士，可堪告慰」（註8）的結論。蔡明亮作為一個電影導演的潛力，在這部電視劇就已經展現無疑了。

以「小市民的天空」獲得遲來的肯定

《海角天涯》雖沒能為華視領到一座金鐘獎，但蔡明亮的才華除了得到台灣文化界與國際影（視）展的推崇外，當時任職華視編審組組長的斯志耕也主動提出合作建議。原本斯志耕希望蔡明亮能拍連續劇，但蔡明亮以一個更具建設性的提議說服了斯志耕，以每集刻劃一種職業（人）的感情與生活為焦點，編導一系列關懷底層民眾的故事，就是後來成形的「小市民的天空」系列單元劇。當時斯志耕讓「小市民的天空」沒提企畫案就通過拍攝，還在華視引起了一些爭議，也看得出他對蔡明亮的賞識和珍惜。

「小市民的天空」一共拍了十三部，蔡明亮擔任策畫，交由不同導演負責，蔡明亮自己編導了其中四部：《我的英文名字叫瑪麗》、《麗香的感情線》、《阿雄的初戀情人》和《給我一個家》（註9），其中《麗香的感情線》和《給我一個家》連續在1991、1992年獲得金鐘獎最佳導播獎，算是對蔡明亮遲來的肯定，也讓斯志耕的破例之舉有個交代。

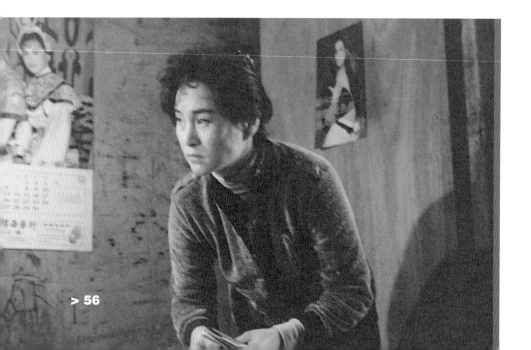

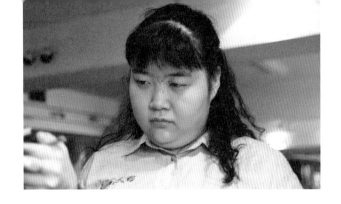

001.我的英文名字叫瑪麗

「小市民的天空」系列裡面，蔡明亮最先拍攝的是《我的英文名字叫瑪麗》，描寫對象設定為美容院的洗頭小妹，由當時「小象隊」的成員之一霍秀貞主演。劇名的由來，是因為美容院裡的每個工作人員都要取英文名字，她就叫最土、最平凡的「瑪麗」。其實瑪麗這個名字和她也挺貼切的，從鄉下上台北來，活脫是個土包子，但是蔡明亮拍出了這個身材龐大、沒人認為美麗的鄉下女孩的細膩面；其中一個蔡明亮自己最喜歡的鏡頭，就是拍瑪麗在晚上起來吃蘇打餅乾，只敢小小聲地咬，深怕吵到隔壁室友的神情（註10）。然而她的純真熱情卻未必獲得相對的回應，像是她送給一位洗頭客人（陸筱琳飾演）家裡寄來的菜脯，卻在打烊掃地時，發現被丟在垃圾桶裡。人情的價值在冷漠的都會裡被貶得一文不值，瑪麗取了洋名，用外國進口的洗髮乳為客人洗頭，卻沒改變自己體貼待人的個性，以至於常被辜負，但她的樂天與純真又讓人感到來自心底的溫暖。

蔡明亮的企圖很明顯，利用台北相對於鄉下的「異鄉人」身份，他讓霍秀貞扮演一個提醒都會人的角色之外，也傳達「適應」的問題；尤其是一個很難給人美好第一印象的外來者，如何在這種競爭激烈的環境中，讓人接受她，還保持自己心靈的本來面目，成為全劇的重心所在。平常在綜藝節目裡面以揶揄自己身材取悅觀眾的霍秀真，在本劇卻有性格的演出，正和「小市民的天空」系列之宗旨不謀而合：散佈在社會不同角落的平凡人的喜怒哀樂皆有其尊嚴，而這個劇集就在尋找這層魅力與動力。

002.麗香的感情線

　　讓蔡明亮奪得第一座金鐘獎的《麗香的感情線》把焦點轉向了紡織廠女工。曾亞君在劇中飾演一個還沒嫁人的工廠作業員，有一次在家人的設計下認識了隔壁工廠的主管；原本她為被設計一事感到很生氣，但是當對方禮貌性地還禮時，她又以為是種示好的表現，結果在設計與誤解造成的陰錯陽差之下，兩個人反而開始交往了。文帥所飾演的男主角是個鰥夫，他雖然欣賞曾亞君的溫柔細膩，孩子們也都喜歡這個阿姨，但是身為主管的他總覺得自己的對象應該是像老師這種職業的人才對，這也造成他和曾亞君之間的心結，兩人終於在無法突破的情況下分手。一直到某天，他終於和一個當老師的人相親了，當對方談起國外有很多東西其實都是台灣女工製造的時候，他不禁想起曾亞君。劇終時，文帥開的車子靜靜、溫柔地尾隨在曾亞君的腳踏車後面，一段稍縱即逝的感情又重新燃起希望。

　　蔡明亮在《麗香的感情線》中力求樸實，一如主角的性格。曾亞君飾演的麗香開始還茫然於自己感情的走向，置身在煙霧繚繞的廟宇裡尋求超自然的解答，一旦感情真的出現在身邊，才發現幸福還是要靠自己經營。蔡明亮非但未把這個「老處女與鰥夫」的愛情故事處理得譁眾取寵，還讓我們看到突破階級（主管與女工）的力量不是來自激情，而是認真面對感情的微妙，並承認自己的需要。麗香沒有麻雀變鳳凰，因為她本來就是讓別人幸福的原因，這並不因為她是個女工而有所減少。雖然後來透過老師的嘴來肯定女工的價值有點多餘，但蔡明亮充分利用細節，不慍不火地講完這個清清淡淡的愛情故事，仍展現了他的功力。

003.阿雄的初戀情人

　　主角阿雄是個日本料理店的師傅，蔡明亮拍這集的時候，想暫且拋掉主角職業的意義，不像《我的英文名字叫瑪麗》、《麗香的感情線》多少會在劇情中探討職業身份對主角生活的影響，他想拍個完完全全跟愛情有關的戲。結果這個原先是他最想拍的題材，拍出來的成績卻是他最不喜歡的一部，原因是「太單純，反而不好掌握」（註11）。

　　《阿雄的初戀情人》採取倒敘的形式，先是已經成為料理店師傅的阿雄（楊烈飾演），某天遇見多年不見的初戀情人（徐貴櫻飾演）帶著同事來吃飯，他們沒打招呼，但是下午的時候，她又來找他，兩個人談起了過去與分手的往事。他們原本是一對從新竹上台北來做事的戀人，住在一起為各自的理想而努力，直到女方為了能到日本受訓而把肚子裡的孩子偷偷拿掉，他們才就此分手，之後也未再聯繫。重逢的當天晚上，他們約好去看電影，阿雄看電影總喜歡把鞋子脫掉，結果這次看完片子以後，鞋子卻不見了，只好一拐一拐地去買鞋，實在是一個尷尬、不太愉快的重逢約會。告別前，初戀情人留下一個電話號碼給阿雄，當天晚上，阿雄幾經思量，終於撥了電話，卻發現初戀情人留下的是一個假的號碼。

　　這個劇集的基調是傾向悲觀的。為事業努力的結果，是喪失某些珍貴的東西，不只是內在的誠實，還有一部分生命。阿雄和情人的分手幾乎是注定的，因為她重視自己的機會遠勝過阿雄能給她的；同樣的，當阿雄還浪漫地以為有希望重新再來時，人家早就切斷任何可能了。這個世界裡面，還劃分有許多不同的小世界，就像阿雄的料理台和初戀女友的辦公桌絕不會放到一起，兩個人的生活也在漸行漸遠中，成為完全沒有交集的世界。

004.給我一個家

　　《給我一個家》是「小市民的天空」系列當中，蔡明亮個人最滿意的一部（註12），也為他得到第二座最佳導播金鐘獎。《給我一個家》的劇名本身就充滿了反諷，因為它所描述的對象是一群蓋房子給別人住，自己卻沒得住的建築工人。張龍和夏玲玲飾演一對夫妻，張龍在工地蓋房子，夏玲玲負責包工人們的伙食，後來發生勞資糾紛，張龍參加了罷工，夏玲玲卻擔心沒收入日子要怎麼過下去。當男人斥責女人什麼都不懂的時候，女人卻苦於那份不踏實，她擔心家裡的經濟，擔心小孩在工地裡玩會危險，但是他們沒有房子，只好全家住在工寮，這一切的不安定感讓她怎能不神經質？在煮飯以外的時間，她到處去看房子，但工地四周的房子，全是她做一輩子都可能買不起的，每次只能進去喝個茶，又悵然而回。一天夜裡，有人抓小偷抓到工地裡來，可憐的妻子終於爆發了，她為毫無安全感的日子大哭一場。後來事情有了轉機，資方找他先生當工頭，他背棄原先的立場答應，他們又有了收入；在她的心目中，實際生活上的踏實比什麼崇高理想都重要。透過介紹，她終於找得一間買得起的房子，那是一棟蓋在山上的違建，她料想怪手就算爬也爬不上來，但是當天夜裡，竟夢見一台怪手正要拆她的新家。

《給我一個家》幾乎具備像《海角天涯》般強烈的社會剖析力，在鷹架林立的工寮裡，小人物懷抱一個渺小卻難以實現的夢想：一個具體的家。不停出現的高樓大廈，並沒解決需要它的人的問題；千辛萬苦才買下一間違建，卻又在怪手轟隆而來的惡夢中，沈入無屋恐懼的黑暗裡。蔡明亮對空間問題的敏銳感觸，從他的舞臺劇作品就已經有所展現，但《給我一個家》除了帶有空間的心理意義外，也連帶凸顯空間的社會意義，它不只象徵「心」的一種歸屬，更諷刺地成為社會地位的標記，而明顯的貧富不均和既得利益者的持續剝削，都讓人的心理和身體更難找到安定的方法。

　　《給我一個家》啓用了大批真實的建築工人來跟張龍、夏玲玲對戲，連職業演員都在這種真實的激盪下，展現平實但豐厚的角色性格面貌。然而它之所以「仿如重槌似地敲開曾遮掩在好萊塢式的逃避娛樂、新電影的渺遠莊嚴下的乾涸心靈，讓現代人如窺鏡子般地無所遁逃。」（註13）是因為蔡明亮描繪之準確與感情之充沛，實在而不虛矯地傳達他的意念。

　　「小市民的天空」一系列的單元劇是蔡明亮對這個社會展開觀察與探索的成果，人物與環境之間尚帶有間隙的《阿雄的初戀情人》是當中較為失敗的作品，《我的英文名字叫瑪麗》、《麗香的感情線》則以平實的筆觸和細膩的女性情感描寫見長，《給我一個家》無論在犀利度或飽滿性上，都是當中最成功的一部。從他對社會脈動的警覺，以及對邊緣族群的關注，蔡明亮影像創作的特質，已經找到把握的方向。

I CAN FLY

展現驚人洞察力的《小孩》

結束「小市民的天空」系列，蔡明亮對電視的臨別秋波是一齣公益性質的單元劇《小孩》。《小孩》也隸屬於一個系列電視劇集「青少年？青少年！」，這是由富邦文教基金會出資拍攝，以「關懷、溝通、反省」為宗旨，群集了吳念真、虞戡平、蔡明亮、張作驥、曹瑞原、夏湘蓮、易智言等人編導的大手筆製作，一共只製拍四集（註14），自1991年4月7日起，每週日晚間十點在台視播出。

「青少年？青少年！」這個系列每集之間的差異不是在於所處理的角色年齡、性別或地區，而是每一集都各自探討一種青少年問題，像是吸毒、幫派、勒索、偷竊等，這樣的前提很容易讓製作出來的成品成為說教或犯罪報告，甚至在問題的探討上產生反效果，譬如剝削青少年，將其單純化等等。事實上國內許多打著誠意旗幟的電視節目，時常犯有這種假道學的毛病，而這種慣例正是這四部單元劇力求突破的；以蔡明亮導的《小孩》來看，就是一個利用簡單事件檢視社會結構問題的開放之作。

《小孩》的主題是「勒索」，李康生（這是他和蔡明亮的第一次合作）飾演一個勒索劉季鑫（他就是《海角天涯》裡面那位表現傑出的小學生）的青少年，表面上他是這個事件的加害者，但是蔡明亮進一步揭示這種強勢與弱勢，只是一種相對性的關係。劉季鑫的父母都是忙著上班的中產階級，只能不停地給他錢，讓他吃飯、買東西，而李康生回到家裡，也是個同樣被忽略的孩子，媽媽忙著經營獎券行以外的「刮刮樂」，爸爸則是「六合彩」的組頭；當他們在家裡的時候，其實處境是類似的，並不因為所處階級或兩人之間的強弱情況而有不同，亦即蔡明亮的透視是，所有的孩子都可能在家庭結構裡淪為一個表面自主但內心無依的孤獨個體。因此《小孩》這個劇名就相當有意思，小孩指的不只是被搶的

劉季鑫，也是勒索人家的李康生；他們兩人在一起的時候，分別扮演加害者與受害者的角色，但回到家庭，卻是同樣的處境和身份。蔡明亮的視野不擺在簡單的犯罪個案上，而是犯罪背後更大的淵藪，這種開放性的立場在電視中難得一見，據說就在台視成為議論焦點，主管們唯恐造成負面影響（註15），其實更反映了電視台的保守心態與過去所謂的誠意作品背後角度的淺薄。

在《小孩》劇中，道德複雜性最強的是李康生的角色，相對於他勒索劉季鑫時的以大凌小，當他朋友出車禍不夠錢，劉季鑫那邊也逼不出多少應急時，他竟然想到回家偷刮媽媽的「刮刮樂」，而母親發現後對他責罵的內容只關心他到底偷刮了幾支，而不是為什麼要這麼做；我們可以看到李康生在劉季鑫眼中也許是個惡夢，卻是朋友身邊的至交，和母親眼中不懂事的兒子。蔡明亮不給青少年畫上呆板的臉譜，反而讓我們逼視他們在學習模仿過程中的種種可能，因此，一樁看似簡單的青少年犯罪，背後其實可能有相當複雜的成因，蔡明亮不議論，卻表現了他的洞察力。

此外，蔡明亮善用環境與人結合的特點，也在《小孩》有所發揮。劉季鑫因為想繞近路偷鑽進一座工地，才會遇到李康生而被勒索，這個工地的景就被運用得非常出色，尤其是地下室水管集結的樣子，日後在劉季鑫的惡夢中化為千百隻眼睛般的恐怖，巧妙地突顯出被勒索的無助與恐懼。

拍完單元劇《小孩》以後，蔡明亮決定正式進軍影壇。他對社會觀察的細膩，以及對青少年面貌拿捏的準確，影響了他執導第一部電影所呈現出來的面貌。

註釋

註1.《秋水長天》是台視在1981年推出的一齣連續劇，黃以功導演，蕭芳芳、劉德凱主演。

註2. 焦雄屏，台港電影中的作者與類型，（台北市：遠流出版社，1991），p. 291。

註3. 李黎，「國產影劇中罕見的明珠」，中時晚報，1990年4月13日，第19版。

註4. 同上。

註5. 當屆（1990年）入圍最佳電視單元劇的有《天眼──不歸路》、《俑之舞》、《布穀鳥聲聲催》，得獎的是《布穀鳥聲聲催》。

註6. 1990年4月13日中時晚報時代副刊除了刊出楊牧、鄭樹森、李黎和英國影評人東尼雷恩對《海角天涯》的觀感以外，還有張大春與當時新聞局局長邵玉銘的對談，以及郭力昕檢討金鐘獎框架的文章。

註7. 焦雄屏，同註2，p.292。

註8. 鄭樹森，「喜見反體制清流」，中時晚報，1990年4月13日，第19版。

註9. 有的資料把《秀月的嫁妝》也算成是蔡明亮的作品，但是蔡明亮在訪談中澄清雖然他是因為這部戲才認識日後電影班底演員之一的苗天，但本劇的導演是鄭德華，而不是他。

註10.見附錄A：亮話——蔡明亮訪談錄。

註11.同上。

註12.同上。

註13.蔡明亮等著，愛情萬歲，（台北市：萬象出版社，1994年），p.152。

註14.「青少年？青少年！」系列迷你電視單元劇集總共推出《多半點心》、《我們的少年時代》、《小孩》和《同班同賊》共四集。

註15.白楊，「新戲初評——《青少年？青少年！》回饋社會」 大成報，1991年4月8日，第3版。

第四章

在廢墟中浮沈─青少年哪吒

我們離開這裡好不好？

你要去哪裡？

你呢？

我不知道。

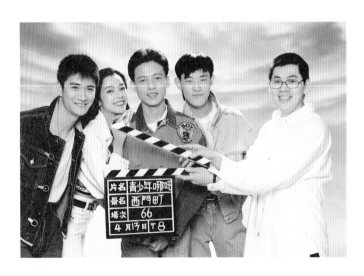

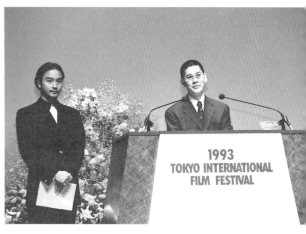

　　《青少年哪吒》是蔡明亮的第一部電影，以因伏在台北西門町的青少
年為主角，刻畫他們的叛逆與孤獨，推出之後，被譽為是走出「台灣新
電影」陰影，另闢「新人類電影」的開幕之作。本章將討論《青少年哪
吒》的拍攝緣起，包括人、時、地等因素的組合，並藉由影片分析，歸
納出蔡明亮在此片建立的風格，包括敘事手法、空間結構，以及他對人
和環境的觀點，然後檢視他的創作相對於先前台灣電影的傳承與創新，
為它在九〇年代台灣電影當中，找出可信的定位。

69

緣起

1991年蔡明亮以《麗香的感情線》得到金鐘獎最佳導播的時候，任職中央電影公司副總經理的徐立功就已經找他洽談拍片計畫。在進入中影公司之前，徐立功是電影圖書館的館長，在任內他不僅籌畫了「金馬獎國際電影觀摩展」，也舉辦過「電影欣賞獎」。前者對台灣影迷的意義重大，在於提供了迥異於好萊塢主流的各國佳片欣賞機會，除了開拓電影視野，培養電影人口，也間接影響國內片商考慮到不同觀眾的分層與需要。至於「電影欣賞獎」雖然不見得受到多大重視，但是不畏呈現評選者清晰的觀點、犀利的意見，還屢屢打破電影獎的陳規（包括獎項種類與名額），卻是深具意義的。這些在電影圖書館任內的理想主義和人文色彩，也在徐立功前往連他自己都認為「黨營機構保守傳統」的中影（註1）任職後發生效應。

中影公司是國內的電影機構中，出品力最強的一家，不僅在經營的範疇上超越一般民營公司與其他公營機構，分別在六○年代與八○年代引領「健康寫實電影」和「台灣新電影」的風潮，更讓它在影史上佔有舉足輕重的位置。但是作為一家黨營機構，中影也有其他公司所沒有的包袱，加上主其事者的更替往往與電影不見得有直接關係，所以經營方針與策略也常因人而異。八○年代初在中影冒出頭的新銳導演於1986年後紛紛離開（只有王童因為任職中影製片廠而例外），接著在中影內部推動新電影運動的小野和吳念真也先後辭職，更凸顯主其事者的領導風格對創作者和作品的牽動；同樣的，我們也可以從徐立功上任中影副總經理後的影響來證明。

　　徐立功曾經在1991年說道:「台灣電影在侯孝賢、楊德昌、柯一正、萬仁等之後是中空的。」(註2) 所以栽培新導演是個相當明確的目標。在得到當時的總經理江奉琪支持和信任的情況下,徐立功先是將《推手》(1991) 整個拍攝工作,包括前置和後製作業都交給李安在美國執行,接著就是提拔在電視表現出色的蔡明亮;這兩者的成功,不僅是徐立功在中影任內最明顯的魄力和貢獻,也為台灣九○年代電影培育了兩個最重要的作者。

　　其實早在看到《海角天涯》的時候,徐立功就已預見蔡明亮的實力,但是要到1991年始有實際的接觸,之後蔡明亮又弄了整整一年才交出成績單;「因為我不知道要拍什麼。」(註3) 最早他想拍的是《愛情萬歲》,不過這部《愛情萬歲》和他真正完成的那一部《愛情萬歲》(1994) 是完全不同的,原先想的《愛情萬歲》是一部懸疑片,情節設定是「一個女的某夜跟個男人偷情,他不曉得被男友跟蹤,結果一不小心,和那個男人把男友給弄死了。」(註4) 當時他想講的是「雅痞」,但是愈寫愈覺得不瞭解他們,所以就把它擱置了。

根據蔡明亮的電視經驗，他覺得處理一個關於青少年的寫實題材比較有把握，這主要是來自《海角天涯》、《小孩》的自信，所以他正式跟徐立功商談拍片計畫的時候，提的案子就是《青少年哪吒》，一部關於西門町青少年沈淪其中又不得出路的電影，獲得徐立功大力的支持，甚至在不確定能否拿到新聞局電影輔導金的情況下，就決定開拍。

　　從這個例子來看，蔡明亮成為電影導演，雖然先經過了劇場、電影編劇和電視編導的十年準備，但他的起步還算是幸運的。因為在台灣片商動輒以電影輔導金作為是否投資開拍一部電影的考量，還不時東折西扣的惡劣環境中，蔡明亮能獲得徐立功的信任，並擁有充分的創作自由，對他來講是十分重要的；也正由於如此，蔡明亮才能在他的第一部電影《青少年哪吒》就顯露鋒芒，成為1992年台灣電影界最重要的發現。

蟑螂與教科書上的鮮血

雖然是第一部電影，《青少年哪吒》卻已經建立起蔡明亮個人的獨特風格。在敘事手法上，讓兩組以上的敘事線從平行發展到互為交集，以產生辯證效果，成為蔡明亮電影的一貫手法；此外，在家庭意義的瓦解當中，直剖個人的空虛與孤獨，也是蔡明亮始終關注的主題。

《青少年哪吒》裡面有四個主要的「青少年」角色：小康（李康生飾演）是一個準備重考的「高四生」，和家裡處得不好，後來帶著補習班退費，在街上遊蕩；阿澤（陳昭榮飾演）和阿彬（任長彬飾演）無所事事，時常一起偷竊公用電話和自動販賣機的硬幣；阿桂（王渝文飾演）在冰宮上班，因為和阿澤的哥哥上床而認識阿澤，繼而成為阿澤的「馬子」。

影片一開始，蔡明亮就以交叉手法來交代「阿澤與阿彬」以及「小康的家庭」這兩組人際關係：而這兩組看似平行但之後不時發生交集的人物，也預示了全片的敘事結構。

時間是晚上，外面下著大雨。

> 鏡頭1　水平角度的中景鏡頭，空蕩的電話亭因為來往的車燈和路燈的照射下，顯得有些蒼白。然後阿澤、阿彬推開電話亭入鏡，抖落身上的雨水之後，兩人點煙，阿澤左右張望。

> 鏡頭2　略微俯角的特寫鏡頭，公用電話的硬幣箱被鑽子鑽開。

> 鏡頭3　鏡位同鏡頭1，阿澤、阿彬把電話機裝回原樣。

> 鏡頭4　小康的房間，攝影機從小康的右後方拍他身子
　　　　靠在椅上、腳卻抵著書桌一搖一搖的模樣。

> 鏡頭5　極端俯角鏡頭，一隻蟑螂溜進小康的房間。

> 鏡頭6　鏡位同鏡頭4，小康像是注意到什麼東西，椅子
　　　　坐好，回頭看地上，轉頭拿起圓規起身。

> 鏡頭7　用圓規刺中蟑螂的特寫鏡頭。

> 鏡頭8　鏡頭跟著小康向右橫搖到書桌前，停在被釘在
　　　　桌上的蟑螂。

> 鏡頭9　遠景鏡頭，阿澤、阿彬在漆黑中撬開面紙販賣
　　　　機偷錢，背景的雨勢因路燈的關係顯得更大。

> 鏡頭10 延續鏡頭8，小康拔起圓規，把蟑螂甩到窗外。

> 鏡頭11 大遠景的俯角鏡頭，阿澤、阿彬走進電動玩具
　　　　店。

> 鏡頭12 電動玩具店內，鏡頭從走進來的阿澤、阿彬拉
　　　　到其他在打電動的客人。

> 鏡頭13 小康躺在床上，鏡頭只拍他的上半身，然後隨
　　　　小康坐起，帶到書桌前。

> 鏡頭14 從屋外往屋內拍的中景鏡頭，小康拍打窗戶，
　　　　剛才那隻蟑螂正爬在上面。

> 鏡頭15 換由室內從書桌右方的仰角位置拍小康背面，聽到打破玻璃的聲音。

> 鏡頭16 特寫，血一滴滴地落在地理課本上的台灣地圖。

> 鏡頭17 接近遠景的深焦鏡頭，構圖的前方左邊是正在看電視的小康媽媽，中間靠右方是小康爸爸在吃飯，小康從後景的臥房握住手腕出來，迅速走進位在構圖中央的廁所，進去。媽媽聞聲走過去看究竟，發現事實後趕忙幫他消毒，小康不悅地喊疼。爸爸先是在廁所門外看了一會兒，又去小康房探了一下，回到廁所外問他為什麼把窗戶打破了。

片名字幕──青少年哪吒。

　　Jacques Aumont與Michel Marie合著的「當代電影分析方法論」對影片開場的分析有過如下見解：（註5）

　　電影觀眾與一部片子開頭幾個影像的關係是觀影投入程度的決定性關鍵；這幾個影像決定了每部片子或每個類型本身虛構狀態以及觀眾入戲的狀態；將觀眾由現實界，即電影院內，徹底置換到想像界，及影片的故事空間。

　　蔡明亮在《青少年哪吒》這段開頭的「序場」裡，為這部電影的氛圍與命題至少提供了下列線索：下著雨的黑夜，成為片中最常出現的戶外景況，但更多時間，主角們則被關在狹隘的空間裡，腐蝕青春。那隻被釘死在圓規上動彈不得的蟑螂，成為許多評論者所關注的象徵（註6），小野甚至解讀到蟑螂之外另一個鮮明的特寫鏡頭：小康被玻璃刺傷了手，「鮮血滴在印著台灣地圖的教科書上」，殺蟑螂的小康未必不是另一隻被釘在書桌前的蟑螂，釘死他的是教育，是那些永遠唸不完的教科書（註7）。

缺席的家長和缺憾的家庭

在本片的開場組段裡，蔡明亮就帶出一組對照：看不到父母的人物（阿澤、阿彬）和住在家裡的小康，「家庭」在本片當中扮演著非常弔詭的意義，因為它似乎只提供「住宿」的功能，甚至到影片最後，連這點都被捨去，遑論「情感」的庇護。蔡明亮對比了一個看不到父母的家庭，和一個父母俱在、但彼此關係疏離的家庭，組成份子不同卻同樣孤獨的荒謬；有家如同無家，傳統家庭意義的瓦解，是蔡明亮對現代都會人際關係的論點之一。

阿澤的「家」位於克難街的國宅（之後會發現這條現實中真實存在的街名，在片中竟帶有諷刺的意味），老舊的電梯，每次在四樓都會「自動」停止並打開門。值得注意的是，每次導演都把攝影機擺在電梯外，拍電梯門在四樓打開又關起的鏡頭，構圖中的人物除了鏡頭的景框之外，還被電梯框限住卻無能為力。

而我們對阿澤家裡的第一印象是從廚房出水孔冒出來的污水，已經蔓延到客廳和臥房。阿澤似乎對這種近乎「超現實」的意象見怪不怪，（蔡明亮刻意剪進屋裡的牆壁和天花板倒映著水光的鏡頭），脫下球鞋，倒

出裡面的積水，然後倒頭就睡。不知道什麼時候，哥哥的房間傳出做愛喘息的聲音，阿澤貼著牆壁偷聽，忍不住跟著手淫起來，接著又沈沈睡去。當他醒來上廁所，無意撞見跟他哥哥一塊回來的女孩，他們一塊坐電梯下樓，電梯在四樓又自動開了。「喂！還沒到！」「你們四樓鬧鬼對不對？」成為他們交談的開始，然後阿澤讓這個叫做阿桂搭他的便車。

另外一邊，小康則是想要補習班退費未果，只好再走進人滿為患的教室，數百名想擠進大學窄門的學生聽著台上手拿麥克風的老師重複著已經麻木的二元一次聯立方程式；又是一個封閉空間帶出的壓迫意象，只不過補習班教室看起來比阿澤住的國宅的電梯更擁擠。下課後，小康發現自己的機車被吊，正要搭車時，開計程車的爸爸正好經過，爸爸先帶他去吃水果，又跟他約好一起去看電影。途中，阿澤載著阿桂的重型機車先是行駛在小康父子的後面，繼而超前，在十字路口停下等紅燈的時候，直行的阿澤擋住小康爸爸要右轉的路，按了幾次喇叭後，阿澤才肯稍微讓出一點空間，但是當小康爸爸的計程車開過去的時候，阿澤隨手就拿起大鎖往計程車的後照鏡打下去，然後揚長而去，想追去的計程車反而不慎跟旁邊的轎車擦撞，兩方爭執不休，小康和爸爸的電影也就泡湯了。這是兩條線第一次結合在一起。

在第一個大組段裡，阿澤的家庭雖然曝光，卻又模糊不清，我們看不到家長存在於這個被稱作「家」的空間，連阿澤的哥哥都不曾以正面出現在鏡頭前，只知道他和阿桂做完愛以後留了一張名片給她，並且提醒她說：「記得有朋友要買車，通知我一下。」在鏡頭前看不到臉的哥哥，一方面象徵他對弟弟阿澤毫無約束能力或各自存活的冷漠外，另一方面也暗示這場性關係的隨便與無意義；正如小野所說的：「阿桂到底和阿澤大哥是怎麼樣的男女關係似乎不重要，因為很快的，阿桂就和阿澤變成新的情侶（註8）。」

小康的父親和母親卻是清楚地在銀幕上現身的。問題是小康和爸爸之間無法溝通的關係，從序場小康手被割傷後，爸爸自始至終都在浴室門外觀望，並質問在浴室裡抹藥的小康為什麼打破玻璃這個擺得遠遠的長鏡頭即已道破。而小康的媽媽求神問卜，得到兒子是哪吒三太子轉世所以和父親不睦的答案後，遂把香灰符水加在菜裡炒給兒子吃的逃避作風，也傳達出她的無力感。當吃了符水炒的菜而鬧肚子的小康在蹲廁所時聽到母親跟父親說的「轉世」言論，故意裝成起乩模樣胡鬧，爸爸朝他身上扔去的飯碗，制止的不僅是小康的裝瘋賣傻，也是他們溝通的可能。接下來小康終於拿到補習班的退費，不聲不響地買BB槍、打電動玩具，被蒙在鼓裡的父親發現真相後，所做的第一件事，是打電話給小康的媽媽，訓她一頓是怎麼教兒子的。就算同一個家庭，也能靠不同的房間隔開彼此，小康和他的父母就是這樣建立起彼此的疏離。

仇視與認同

《青少年哪吒》在構圖上，呈現了各式的封閉空間，除了電話亭、補習班，甚至「家」以外，就連大環境也被賦予「囚城」的意象。在犀利、冷靜之餘，來自作者的關懷和認同，更劃清了影片和調查報告書的界線，展露了人文精神的深度。

在《青少年哪吒》的角色當中，阿澤和小康的關係是全片最曖昧也最精彩的。阿澤不認識小康，小康卻記住阿澤對他爸爸做的惡事（用大鎖打破他車子的後照鏡），在這個層面上，小康和阿澤之間有著「仇視」關係，但蔡明亮又透過交叉敘事的手法，讓我們看到他們之間的類同，尤其是看似獨立自主的阿澤有時會變成小康模仿的對象，產生出一種不自覺的「認同」關係；仇視與認同交相作用的結果，讓本片的角色保持高度的複雜性與曖昧性。

小康又遇見阿澤，是在離開補習班後漫無目的的遊蕩時，他一路跟著他們，目睹阿澤和阿彬在半夜偷竊獅子林大樓的電動玩具IC板，結果自己反而被鎖在大樓裡面；第二天，他去冰宮溜冰，又無意間發現阿澤和阿桂的關係，當阿澤和阿桂到旅館開房間的時候，他趁機破壞阿澤的機車，不但刺破輪胎、割壞椅墊、打破後照鏡，還用三秒膠封住鑰匙孔，拿噴漆在阿澤的車子噴上AIDS，並在地上留下「哪吒在此」的記號。

小康為爸爸報了仇！這是一個奇異的反轉，也是我必須對前面的討論再作說明的原因。蔡明亮的犀利有他驚人之處，但並不表示他影片中的角色只具備灰暗的性格，事實上一部令人幾乎錯覺銀幕上所進行的就是社會現實的電影，還能讓人感同身受或者感動，就在於導演幾乎是和他們（角色）站在同一個高度來拍攝的。

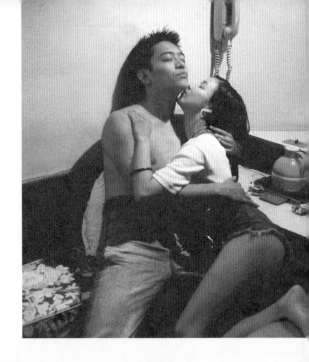

　　小康默不吭聲地替爸爸報了仇，就像老爸也沒預告就開車來接他，請他吃水果總是有點蠻橫地硬塞許多他不要的給他吃；說彼此之間沒有感情是騙人的，其實兩人都有為對方著想，只是找不到適切表達的管道，一而再地阻礙溝通與瞭解的可能。同樣地，阿澤把喝醉的阿桂帶到旅社，安頓好她以後，也並未佔人家便宜就拉著阿彬走人，阿桂醒來以後打電話給阿澤卻劈頭就問：「我在什麼地方（迷失方向的青少年）？你們有沒有強姦我（能信任誰）？」蔡明亮拍的不是噬人的社會怪物，而是一群人被迫在畸零的社會裡面，偷窺、偷聽、偷竊，還偷偷地寂寞（註9）。

　　就連被許多討論文章直指為「落翅仔」的阿桂，她那句三番兩次出現的「我不喜歡在旅館醒來只有自己一個人的感覺」，也在坦承過於隨便的關係之外，透露一絲對愛情的溫暖渴望；儘管暗綠色的窗簾和破舊閣樓內的小賓館，相較於心底所渴望的真情、浪漫，是那麼地不相配，蔡明亮也從未歧視她的感情。

　　然而最曖昧也最豐富的，還是小康和阿澤之間的關係；李幼新在一篇短評寫道：「最精彩的是小康住進旅館房間而阿澤走出房間，以及各自洗臉鏡頭的剪輯交錯（註10）。」電影到了這部份，不僅讓他們所代表的兩條敘事線從各自發展變成合而為一，更表現出兩者的既類同又對立的複雜關係。張靚蓓對此有更詳盡的分析：（註11）

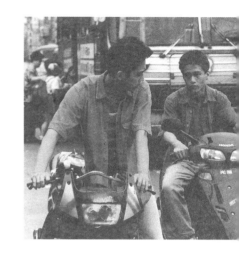

　　小康和阿澤本來是對頭，但就在小康跟蹤阿澤的過程裡，卻已經把小康帶往另一個世界去了。那是「青少年」與「成人」交雜的世界，在這裡，阿彬、阿澤是脫離家庭獨立自主的，他們經濟獨立，雖然靠的是竊盜找錢，但他們的身體及慾望自主。這些都是青少年小康想要而未曾經歷的，就在復仇與跟蹤的過程中，小康已被捲入而開始「認同」阿澤等三人所屬的世界，其實他們是「同一國」的。這也是為什麼當阿澤扶著被小康破壞的摩托車一路慢慢走到車行去修時，小康走過來問：「要不要幫忙？」並非幸災樂禍，而是真心的、同儕間情誼的表達；一如他在旅館裡往窗外望看到阿澤看到自己的摩托車被整得面目全非而氣急敗壞的模樣時，小康樂得在床上又叫又跳，他替自己終於替父報仇而快樂，兩種情感是同樣的真實。其實，小康這種擺盪在「父親與同儕」間的矛盾情感，正是住在家裡又欲離家獨立的青少年心態，一種介於孩童（需家來保護）與成人（離家建立自己的天地）間的過渡。

　　在小康從旅館裡往窗外望看到阿澤看到自己的摩托車被整得面目全非而氣急敗壞的模樣時，小康樂得在床上又叫又跳的這個段落，蔡明亮安排小康得意忘形，頭不小心去撞倒天花板作結，非常技巧地暗示在為父報仇的快感之外，背叛所同儕的罪咎，是夾雜著痛苦的。

西門町囚城

《青少年哪吒》的場景非常節制，不只是因為成本的關係，也有影片本身的意圖在裡面。最明顯的就是，片中的青少年主角們的活動範圍主要都侷限在西門町，西門町幾乎吞噬了他們，但西門町之外，又是更危險的世界。

阿澤稱他摩托車被毀的這天「見鬼了」，為了修車的大筆費用，阿澤和阿彬要把從獅子林大樓偷來的IC板銷贓換錢，交易時卻遇上來自中山北路電玩店的主人，這個老闆恰巧也失竊了十幾塊電玩的IC板，於是兩個年輕人受了一場無妄之災，阿澤跑得快，沒被追上，慢了一步的阿彬卻被打得遍體鱗傷。這是一個夠複雜的「道德時刻」，表面上阿澤和阿彬為偷竊付出了代價，但是他們偷的東西卻不屬於毆打他們的那群人；對於不瞭解獅子林大樓座落在西門町的觀眾來講，他們的解讀極可能只限於前者（阿澤和阿彬為偷竊付出代價），但是對熟悉西門町環境的觀眾而言，阿澤和阿彬根本沒越過西門町中華路的那條界線到中山北路去，所以在他們的「背德」與「制裁」之間，便留下可供同情的餘地。張大春認為「中山北路」在本片中浮現了新的意義，「那是一個充滿成人暴力危險的所在」（註12），所以哪吒們（青少年）不敢離開囚城（西門町）。但是阿澤和阿彬先前在無知於被小康跟哨之下，無意間將小康反鎖在獅子林大樓的電玩店內，「害」小康徹夜未歸，因而加速惡化了小康父子的關係，又更悲觀地暗示「囚城裡的哪吒們彼此之間也無法真正地溝通。」（註13）這在阿澤把阿彬抬回家裡，阿桂碰巧也來找阿澤時的一段對話再次應證。

「阿澤，我們離開這裡好不好？」

「你要去哪裡？」

阿桂搖搖頭，「你呢？」

「我不知道。」

　這群飆起車來無法無天的青少年，實際上是找不到出路方向的一群，而蔡明亮也成功地將環境景觀和角色心理巧妙地結合在一起。關於「西門町—囚城」這個意象，可以從一場阿桂、阿澤、阿彬喝醉酒在一座工地內跟蹌蹣跚、坐的坐、倒的倒，而攝影機卻從圍住工地的鐵絲網外面拍攝他們的鏡位與構圖中看出來；表面上的自由是虛妄的，他們是不自覺自己被禁錮而已。這種符號於本片無所不在，焦雄屏就寫道：（註14）

　　　從永恆嘈雜的交通聲，到千瘡百孔的捷運工程地，到有著俗豔大花壁紙的小賓館，匡啷匡啷令令令的電動玩具店，還有人擠人的補習班，四季淹水的國民住宅，它們擁擠地撐據展現都會破敗的一面，也與片中的年輕主角互為註腳。

　　這不是蔡明亮第一次拍西門町，事實上早在「電視時期」，蔡明亮自編自導的單元劇《海角天涯》就是以西門町為背景描寫一個黃牛家庭，而且成就大大超出我們對台灣電視能有的期待。相較之下，《青少年哪吒》對於「對白」的依賴程度更低，其他符號的指涉功能則更強，不過這也使得阿澤和阿桂最後那段「不知該到哪裡去」的「對話」在必要之餘，顯得有些尷尬——對一部不願依賴對白的電影而言。

含蓄的關懷

　　一個優秀的導演不必為他提出的問題解決答案，費里尼說過：「輕易地給電影一個結局是不道德的行為」，但一個優秀的導演不應吝於提供他的思考和感情。蔡明亮的感情豐沛，從他當年創作舞台劇的動力是源自對別人的想念，就可查端倪；即使像《青少年哪吒》如此準確而犀利地指出當下人性危機的作品，也不乏作者對角色的同情。蔡明亮絕不是冷酷的導演，我們很難相信一個每每從楚浮的《四百擊》中尋找動力的導演會缺乏情感，只是這一路走來，歷經劇場、電視的磨練，蔡明亮早已不再追求制式化的衝突和矛盾，而努力在最尋常的事件或行動中，提煉含蓄卻真實的情感深度，甚至將它們化為隱喻。

　　我們可以從阿澤口中這「見鬼」的一天來看，一連串的災罹還包括他抬阿彬回家時招的計程車，司機就是小康的爸爸，阿澤不知道是不是因為做壞事的關係，所以還記得小康爸爸的樣子，倒是小康爸爸似乎不記得這個乘客就是敲壞他後照鏡的飆車少年。這些人物的關係在看似簡單的情節裡，其實環環相扣，一個小小行為都會導致後來意想不到的結果。小康的父親在載過鮮血淋漓的阿彬後回到家，關上鐵門後半晌，又把鐵門打開，是想到出門的兒子可能也有同樣危險的遭遇，無意間流洩出的父子感情。關門、開門的動作，和鏡頭刻意對那道門縫的駐足凝望，都是導演的細膩；不追求過於戲劇性的節奏，反而需要厚實的意義來支撐。

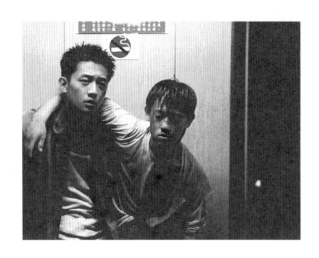

　　《青少年哪吒》是愈靠近結尾，情感意義愈豐富的電影。在另一個屋子裡，阿桂依阿澤所託，擁抱全身是傷的阿彬，阿澤的強裝堅強，阿桂的付出，和突然醒來的阿彬投給阿澤的眼神，這份泡在水裡的愛與友誼，王志成說：「讓人看到青春縱使腐爛，也不改其純良，這是導演對人物的深情所在。」（註15）甚至到電影的結尾，蔡明亮都選擇用一個「空鏡頭」，藉由他對城市的觀察來傳達他對角色的同情。攝影機是擺在天橋上的，我們看到滿目瘡痍的中華路，捷運工地的邊緣有一排小紅燈一閃一閃指引著因改道而彎曲的路徑，待拆的中華商場落寞地留下最後身影，鏡頭緩緩直搖，直到看不到任何建築，只剩破曉的天空。如果破敗的西門町象徵了片中青少年的處境，那麼最後一個直搖鏡頭未嘗不可視作他們亟欲突破現狀的心情與想望。

　　相對於這幅影像的，是先前小康駐足的電話交友中心傳出的刺耳鈴聲。在「男來店，女來電」的交友中心，透過小康的視點，我們看到那台訊號不停亮起來的電話，像是一個個求救訊號，原來城市裡還有這麼多寂寞的人。然而電話線這條可以被視為「臍帶」意象的符號，卻在電話鈴聲的哀嚎中，益發顯得溝通只是個假象。

新人類電影

《青少年哪吒》在正式上映前，就已經先得到中時晚報電影獎的首獎（註16），反而是金馬獎雖然肯定蔡明亮是那年最佳導演的候選人，卻將他導演的《青少年哪吒》拒於最佳影片提名名單之外（註17）。其中，在中時晚報電影獎的年度電影現象探討中，盧非易將《青少年哪吒》視為「新人類電影出現，向上一代挑戰」這個觀點最有意義：（註18）

《青少年哪吒》的出現，連同將開拍的《台北孤兒》（註19）、《月光少年》，以及未拍的新導演劇本，如周旭薇的《追風一族》（註20）、易智言的《寂寞芳心俱樂部》、陳玉勳的《熱帶魚》等，預示了一種新人類的電影即將出現。他們的共同特徵是追隨自我感覺，無政治社會道德的包袱，拋棄懷舊的歷史或時代情懷，只關注現代青少年的感情。他們的故事性弱，也不拘泥於傳統敘事結構，但卻各自追求其篤信之風格或視覺語言，有濃厚作者電影色彩。他們告別了侯孝賢和楊德昌的電影年代，停止八〇年代電影常見對侯孝賢作品的反芻，停止懷舊或關照歷史苦難，反而關心今天青少年生活的徬徨或冷漠。新人類電影呈現許多上一代所不熟悉的生活態度與感情邏輯，不懂得這一代青少年情感的人可能不容易懂得這些影片的精神。《青少年哪吒》率先開幕，象徵新人類電影的出現，向上一代挑戰。

雖然這段文字過於簡單地將不同導演，甚至還未開拍的作品與《青少年哪吒》相提並論，並高估了它們的整體力量，而且「新人類電影」的新人類指的是導演、還是片中的角色，都有定義上的模糊，但是卻已有先見之明地辨識出蔡明亮電影相較於在他之前的傑出導演的根本差異：「停止懷舊或關照歷史苦難，反而關心今天青少年生活的徬徨或冷漠。」我們或許可以把「青少年」換成「台北人」或「都會人」，因為蔡明亮的第一部電影選擇青少年為題材，是一種策略上的考慮，之後的電影揮灑開來，證明他對成人的透析程度不但不遑多讓，而且有過之而無不及；相對於台灣新電影，他確實帶出了一種新的關照。

　　根據陳儒修的《台灣新電影的歷史文化經驗》一書對新電影風格、類型的檢視，其中一種類型是以宏觀的角度重寫台灣的歷史（以《光陰的故事》為例），另一種是從個人的回憶出發，以微觀的方式重建台灣的過去（以《童年往事》、《冬冬的假期》、《戀戀風塵》為例），而且無論是何種類型，對於過去的集體記憶都成為新電影共通的主題（註21）。1977年才從馬來西亞婆羅洲島來台灣的蔡明亮，幾乎是無法對新電影的主題稍加置喙的。在此之前，台灣只是個「異鄉」，即使來到台灣讀書、「定居」，他對台灣認識的觸角，從地理上看，也是非常局部地以大台北為主；以《青少年哪吒》為開端所完成的三部電影（包括《愛情萬歲》和《河流》），皆清楚地標示它們和台北之間的密合，而被冠以「台北三部曲」的統稱。

　　蔡明亮的台灣經驗到底和其他導演有多少隔閡呢？我們不妨以《青少年哪吒》為例，小康的父母很明顯是外省男子娶本省女子的台灣歷史社會經驗的一部份，但對蔡明亮而言，這樣的組合並不能激發他對台灣過去歷史的想像或探究，因為從他始於1977年的台灣經驗來看，小康父

母的組成只是很普通的真實。可是一個居住在台北的異鄉人來看這個城市的變化，蔡明亮似乎比其他土生土長的台灣（台北）導演更有感於它的急速改變，而且在熟悉之外，還另有一層客觀，就像小野講的：「太準確了！」（註22）《青少年哪吒》已經擺脫蔡明亮在「電視時期」的感傷成分，愈形犀利，其敏銳甚至發展到把原本無生命的建築與地標變成發抒感情或批判的意象，但是他的作法又不像萬仁（台灣新電影的代表人物之一）導演的《超級大國民》（1995）藉由建築所隱藏的歷史帶出幾乎被繁華湮滅的記憶，蔡明亮是做不帶歷史意味地抒情或象徵，就像《青少年哪吒》片尾對待拆的中華商場所做的最後凝視，與其說是導演在哀悼這座深具歷史意義的建築即將倒塌，不如說破敗的中華商場和周遭施工工地的瘡孔斑駁，和片中青少年的處境、或是導演對他們的擔慮，是互為註腳，宛如表裡的。

如果我們把時間再向前推，早在蔡明亮擔任電影編劇時所編的《小逃犯》就已經可以看到他這層特質。《小逃犯》編寫與完成的時間（1983－1984），恰好是台灣新電影風起雲湧的那幾年，但《小逃犯》卻是個百分之百針對當時社會提出針貶而不帶任何懷舊或歷史情調的作品，只不過《小逃犯》的導演畢竟不是他，加上對影像意義的思考還不夠成熟，除了過分依賴對白，拍出來的成品仍未脫通俗戲劇性的追求，但未嘗不是條可茲追尋的線索──尤其蔡明亮個人也認為這個劇本是最接近他個人風格的一部（註23）。在他的電影劇本當中，對台灣過往歷史或生活著墨較多的是《黃色故事》第一段，描寫到女主角童年的眷村生活和嚴厲的家教，但很明顯地成績並不出色。從這些證據我們不難看出蔡明亮的創作動力不是屬於歷史與懷舊的，而是對當下變化迅速的都會和人際關係提出深具透視力的觀點。

但是倘若我們說蔡明亮完全沒從他的前輩那裡繼承什麼或受到絲毫影響，也絕不合理。陳儒修說：（註24）

　　新電影運動也有它特殊的表現手法，其中最大的嘗試就是要跟好萊塢式的主流電影劃清界限，在這些電影裡，一個故事的進行方向總是無法確認，有時候根本沒有一個完整的故事……電影導演為了要使它們電影「逼近」生活，刻意限制攝影機的運動……在空間構圖上，長拍與深焦鏡頭成為新電影的商標。

詹宏志在說明台灣新電影運動是成立的時候，也提出過三大理由，包括：（註25）

第一、　新電影對形式有著前所未有的自覺。
第二、　新電影改變了生產工具。
第三、　新電影有著不同的戲劇觀念。

　　綜合以上兩者說法，我們可以說新電影是台灣電影創作者首次「有意識地建立嚴肅的電影文化，而且是具有高度自覺性的藝術創作。」（註26）從創作態度上的堅持理想，到逐漸建立起自己的作者風格，台灣新電影儘管在評論體系引發不同陣營的論戰和意識型態的決裂，但是對所有後繼者而言，一個導演對作品可以做全面性的負責，卻相當於典範的確立。蔡明亮看似自然地在第一部電影就採取長拍手法與寫實風格，絕非憑空而來或只此一途，從他過去編劇的電影和電視都可以證明他懂得通俗電影的類型取向和討好觀眾的方法，「不為」並不等於「不能為」，可見形式風格上的選擇是來自他的自覺。但之所以這麼做，當然是根據他對作品所做的思考結果，而這種自主性擺到台灣電影環境來

看，實源於新電影所立下的基礎，特別是濃烈的作者電影色彩，和電影來自創作者自身經驗與感性的背景，這個部份，蔡明亮無疑是受過薰陶的。

不過這類影響應該算是常理，顯少有創作者完全不受前輩（人的傳統）與環境（地域傳統）的啓發。蔡明亮來台求學，開始大量涉獵電影戲劇理論以外，最直接的台灣電影觀影經驗，就是目睹新電影和之前台灣電影的決裂與再出發，雖然他自己當導演後所拍的電影無論在題材、內涵上，都和新電影不一樣，但是新電影在創作的理想性和自覺性上的堅持，卻影響了蔡明亮導演電影時的態度。也就是說，蔡明亮電影和台灣新電影的關係不是直接的，他所傳承或感染的，是電影為導演的創作，所以導演必須傾其全力在作品上的觀念部份。

不過電影或任何藝術創作都不只是形而上想像的層面，勢必得付諸實踐，而產生所謂的語言、主題、形式與風格，才能稱之為作品；蔡明亮破格而出的，也就在實際創作這個部份。他的作品不再拘泥於歷史記憶的緬懷，而是著眼於都會裡破敗的家庭和孤獨的個人；蔣勳說：「當我第一次看到蔡明亮的《青少年哪吒》時，隱約感覺著這種都市騷動不安美學的雛形，感覺到蔡明亮極具顛覆性地對現代人性的挖掘，已經構成非常不同於侯孝賢的另外一種電影風格。」（註27）大概道出了蔡明亮電影的不同以往。接著更進一步指出蔡明亮的美學基調「根本上是虛無的，絕望的，他的個體被封閉在不可溝通的孤獨中，求取短暫肉體上的溫暖，然而終結是一無救贖的虛無。」（註28）則更確實地點明蔡明亮的作品特質。然而這在蔡明亮的劇場作品《速食酢醬麵》、《黑暗裡打不開的一扇門》和《房間裡的衣櫃》就已出現端倪，在片廠、在囚房、在自己的房間裡，蔡明亮都讓作品脫離國族、甚至親族的問題，直探個人幽暗的內在和深沈的孤獨。

所以造成蔡明亮電影的主題、內涵迥異於台灣新電影所影響的原因，除了世代不同，和他的華僑身份等外在因素，彼此美學基調上的根本差異，更是扮演決定性的角色。透過回溯與對照，可以見到劇場和電視的磨練，對蔡明亮的電影創作都是必要的；《青少年哪吒》就結合了他在劇場作品中，對個人孤獨與自我封閉的痛苦描述，以及渴望身體靠慰的虛妄，另外還一貫了他在電視單元劇的都市主題，難得的是當我們檢視他的電影語言時，卻不見絲毫劇場和電視的「作工」（註29）。這也是為什麼蔡明亮在大步邁開自己的電影路時，不僅延續、創新了自己過去的創作，也同時為台灣電影開闢出一塊新的版圖。

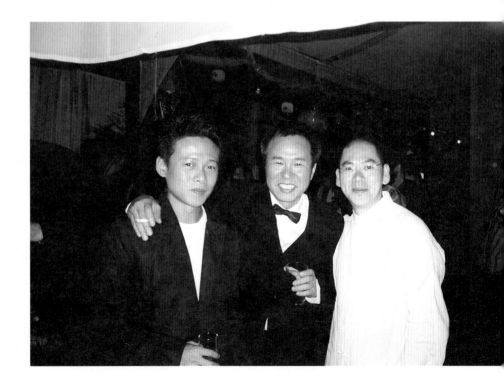

註釋

註1. 黃寤蘭編，當代中國電影1994，（台北市：時報文化出版社，1994），p.122。

註2. 馮光遠編，推手——一部電影的誕生，（台北市：遠流出版社，1991）p.100。

註3. 見附錄A：亮話——蔡明亮訪談錄。

註4. 同上。

註5. 歐蒙，馬希（Jacques Aumont and Michel Marie），當代電影分析方法論L'Analyse des Films），吳珮慈譯，（台北市：遠流出版社，1996），p.135。

註6. 包括小野、郭力昕、聞天祥的文章中都有提及蟑螂在這部電影裡的象徵意義。

註7. 小野，「當蟑螂遇到蟑螂」，中國時報，1992年11月13日，第43版。

註8. 同上。

註9. 蔡康永，「胎衣塞住了下水道」，中國時報，1992年11月13日，第43版。

註10.李幼新，男同性戀電影，（台北市：志文出版社，1993），p.246。

註11.張靚蓓，「台北青少年的心靈空間」，尋找電影中的台北專題特刊，陳儒修，廖金鳳編，（台北市：金馬獎影展執行委員會，1995），p.95。

註12.張大春，「囚城交通黑暗期」，聯合報，1992年11月11日，第25版。

註13.同上。

註14.焦雄屏，「無夢的一代」，中國時報，1992年11月13日，第43版。

註15.王志成，聲色之謎：電影形式與風格解讀，（台北市：萬象出版社，1996），p.108。

註16.1992年中時晚報電影獎的評審會議在11月8日舉行，決定把首獎頒給《青少年哪吒》。《青少年哪吒》的上映則是在11月12日。

註17.當屆金馬獎入圍最佳導演的除了蔡明亮，還有《無言的山丘》王童、《浮世戀曲》陳耀成、《皇金稻田》周騰。入圍最佳影片的除了上述三位導演的作品以外，另外三部入圍影片是《暗戀桃花源》、《威龍闖天關》、《警察故事3超級警察》。

註18.黃寤蘭編，當代港台電影1988－1992（下冊），（台北市：時報文化出版社，1992），p.201。

註19.《台北孤兒》後來改名《只要為你活一天》。

註20.《追風一族》並未開拍。

註21.陳儒修，台灣新電影的歷史文化經驗，（台北市：萬象出版社，1993），p.47－48。

註22.黃寤蘭編，同註17，p.178。

註23.見附錄A：亮話──蔡明亮訪談錄。

註24.陳儒修，同註20，p.49。

註25.焦雄屏編著，台灣新電影，（台北市：時報出版社，1988），p.25－26。

註26.陳儒修，同註20，p.47。

註27.蔡明亮等著，愛情萬歲，（台北：萬象出版社，1994），p.146。

註28.同上，p.147。

註29.同上，p.180。

第五章
寂寞城市的微弱呼救─愛情萬歲

人為什麼會哭？

有時候是因為有人死了，

有時候是因為孤獨，有時候只是無法忍受⋯⋯

無法忍受什麼？

生活。

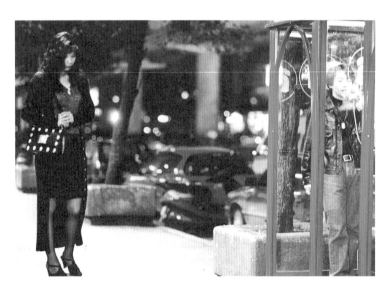

　　《愛情萬歲》是蔡明亮的第二部電影，在主題上還是延續《青少年哪吒》對孤獨心靈的探索，但是獨特的私隱觀察，比前作還要徹底地剝露角色的空虛，他在《青少年哪吒》就已開展出的風格特質，於《愛情萬歲》有更洗鍊的呈現；得到威尼斯影展最佳影片金獅獎，也讓他成為最受矚目的台灣導演之一。此外，在《青少年哪吒》和《愛情萬歲》之間，蔡明亮還在「民心劇場」導了一齣舞台劇《公寓春光外洩》，這齣戲雖然只是蔡明亮的玩票之作，但是在空間運用與爆發性的私密情感描繪上，卻已經預告他會在《愛情萬歲》作的改變。因此本章將從舞台劇《公寓春光外洩》談起，再進入電影《愛情萬歲》的分析，以瞭解一位電影作者的成熟狀態和他所做的突破，最後從金獅獎的肯定到台灣電影的傳承與創新，我們將發現，蔡明亮擅長的都市觀察，從家庭與個人的對立和決裂開始，跨入到內心幽暗世界的探索，而終至恆常的孤寂；配合其簡約而低限的電影語言，捨棄大量對白及配樂的嘈雜，以不畏接近角色的長鏡頭捕捉細節，已經在《愛情萬歲》共建起獨特的「蔡明亮風格」。

前奏

《公寓春光外洩》是蔡明亮闊別劇場多年後又再執導的舞台劇,自1992年12月17日至1993年1月1日,在台北市民生社區的「民心劇場」(註1)演出9場。這齣劇利用舞臺上假想的個別空間來詮釋個體的孤獨與獨處時各式各樣的情調,故事性弱,窺隱性強,都像在為《愛情萬歲》做排演般,洩漏著電影的蛛絲馬跡。許多對蔡明亮電影的論述都跳過這一段,其實不管要討論作者與作品的關係,或是這齣舞台劇透露的契機,都不應該忽略《公寓春光外洩》,尤其在告別《青少年哪吒》的西門町背景和青少年族群上,《公寓春光外洩》相當於《愛情萬歲》的前奏,這是本章探討它的基本態度。

重返劇場,並不是背棄電影,也不是想做什麼宣告,蔡明亮在離開劇場多年以後再一次投入《公寓春光外洩》的編導工作,最直接的原因是中影請他為演員訓練班上課,而他將這些表演的課程變成了劇場的實踐。

拍完《青少年哪吒》以後,蔡明亮有一段時間算是空閒的。那時候《青少年哪吒》裡的演員像是李康生、陸筱琳都沒有演員執照,可是當時電影法規裡還存有「演員證制度」,演員要在主演的電影中掛名,就必須領有演員證,所以李康生、陸筱琳要在《青少年哪吒》掛名,便有規定上的問題。正好此時中影開辦了演員訓練班,提議蔡明亮來為學生上幾堂課,順便讓李康生、陸筱琳也來上課好領到演員證,蔡明亮就答應了。

等他一去，才發現中影幫他排的課並不是一、兩節就打發得掉的，面對那麼多課程，蔡明亮感到很煩惱。第一、蔡明亮本人很不喜歡（甚至有點怕）面對錄影宣傳和演講座談這類場面，何況是教學。《愛情萬歲》之後，是因為已經習慣了還好一點（但仍然不太願意上電視），在此之前可說是如坐針氈。我在《青少年哪吒》推出後到《愛情萬歲》拍攝前這段時間，和他一起參加過幾個座談會，那時候蔡明亮連拿麥克風講話都不習慣，非得用桌上的杯子或鋁箔包飲料支撐住麥克風不可，盡量不去拿它，這種個性要他拿著麥克風跟學員侃侃而談，似乎有點強人所難，這是他一個令他苦惱的問題。第二、蔡明亮自己覺得要他用「講」的上課，他不夠資格，因為他並不擅長學理的分析，他只會創作。面對滿堂躍躍欲試但可能沒有半個能真正跨入演員這行的學員，蔡明亮覺得與其結結巴巴地告訴他們戲要怎麼演，不如實際演練，但拍電影實不可行，於是產生作一齣舞台劇的構想，這就是《公寓春光外洩》的由來。

其實在當時排一齣舞台劇，對蔡明亮而言也是一種壓力的抒解，從他在節目單所寫的：「金馬獎進行到二十分鐘之後，便偷偷溜走了。因為已經探聽到投票結果。對此次金馬獎我的感受是不需要保持什麼風度。回到劇場，很快就把××人××事忘記了，又開心起來。」（註2）可以看出，相較於電影這行的複雜，以及電影完成後還要飽受許多非電影的因素困擾（譬如金馬獎時常因人事情誼或評審本身的非專業而影響結果），闊別已久的劇場反而具有回歸單純與洗滌釐清的功能。他就像十年前《速食酢醬麵》裡的阿山一樣，重新打開那些掛在頭上的燈，只不過這次不算是孤軍奮鬥，他還帶著一群對表演存有夢想的人，共同創作《公寓春光外洩》。

對蔡明亮而言，執導《公寓春光外洩》最困難的部份，是要如何讓每個人都上台。雖然不是每個訓練班的學員都在這齣戲當中露臉（只有那些繳了錢還固定來上課的），但是12個沒經驗的「中影演員訓練班第16期學員」，包括了業務員、模特兒、學生、傳播公司企畫、房地產經紀人和外匯分析顧問，如何整合這麼多樣的背景，還要編出一個讓這些都是非職業演員可以表現的劇本，真是相當困難。於是蔡明亮採取集體創作的方式，由他擬定劇本構想，參與演出的學員也提供自己的經驗和想法，再經過他統合、安排，成為舞臺上展演的成果（註3）。

在蔡明亮的構想裡，劇情發生的地點是一棟公寓，每個房間的住客都有自己的故事，但都不完整，而是段落式地躍出。這齣戲裡家的意象還是非常薄弱，甚至在整齣劇中，我們都看不到一個傳統的家庭結構出現，雖然每個角色都有一個類似家的空間，但裡面組成的成員絕大多數是自己一個人而已，要不然也如過客般來來去去，跟之後蔡明亮的電影《愛情萬歲》頗為類似。

然而角色在一個個公寓的房間裡做什麼？又讓本劇成為一個窺隱性極高的作品。他們有的唱歌、有的扮裝、有的從事秘密交易、有的邊哭邊講心事，還有個角色不時拿著望遠鏡偷窺，正好暴露出觀眾正在從事的觀賞行為與偷窺之間的類同。由於演出的場地「民心劇場」非常小，舞臺跟觀眾區離得很近，不像正統劇場舞臺和觀眾視野範圍的關係是類似電影中的遠景鏡頭，在「民心劇場」觀賞《公寓春光外洩》的觀眾和舞臺表演者的距離更類似電影的全景、甚至中景。而後在電影《愛情萬歲》裡面，「蔡明亮用了很多對觀眾而言較親密的中距離長鏡頭」（註4）讓觀眾耐心而仔細地觀察角色的生活，正如蔡明亮運用「民心劇場」的場地塑造類似的迫近感與真實性。

蔣勳說《公寓春光外洩》是「一間一間被隔絕的單人房中一個一個不可溝通的孤獨的個體。」（註5）《愛情萬歲》則更進展到，即使都在同一個屋子裡，個體與個體之間的溝通還是無望。在節目單上，蔡明亮引用白光唱過的歌詞：「天荒地寒，世間冷暖，我受不住這寂寞的孤單。走遍人間，歷盡苦難，要尋訪你作我的伴侶。」（註6）暗示了愛與性的追尋是源自個體的孤單，而整齣劇回應給這首歌的，卻是短暫的交會後，孤單還要繼續下去。

　　儘管有些段落是來自演員的貢獻經驗，但是由蔡明亮所指定的部份，卻已經看到《愛情萬歲》的前奏，特別是劇中一個男孩偷偷在獨處時換上女裝的舉動，就延續到《愛情萬歲》裡面成為李康生這個幽暗男孩圖像的一部份。不過《公寓春光外洩》只具備粗模的程度，蔡明亮自己認為「並不夠成熟！」（註7）原因是雖然孤獨感貫穿全劇，而且時露神秘與意外，但角色的面目過於模糊，在滿足每個人上台的心願之餘，不免顧此失彼。它最重要的意義應該是宣告了蔡明亮的創作即將脫離電視時期到《青少年哪吒》都存在的社會問題剖析傾向，而進入到更幽暗的內在世界。

家庭意義的變質與掏空

擺 到蔡明亮電影的年表來看，《愛情萬歲》延續了《青少年哪吒》對家庭崩解、個體孤獨的持續關注，前者這部份是以接近隱喻的方式來處理。一座大樓一間待售的空屋，是《愛情萬歲》最主要的場景。當我們將房屋視為「家庭」最明顯的外在意義時，也就期待房屋裡面所能提供的家庭價值，但是《愛情萬歲》不但讓我們看到台灣（北）的房子已經因為經濟因素而脫離家庭的功能以外，更直指就算有房子、有人住，家庭的意義也可能在疏離、孤獨間，蕩然無存。

　　《愛情萬歲》有戲分的角色只有三名：楊貴媚飾演一個售屋小姐，李康生是靈骨塔的業務員，陳昭榮則是跑單幫的地攤小老闆。先是李康生偶然發現一間大廈住戶的門鑰匙插在鎖孔忘了拔走，遂將它竊為己有，而這間屋子正好就是楊貴媚負責脫售的房屋之一。一天晚上，她遇見了陳昭榮，互相有意，就帶他來這裡溫存，既省下開房間的錢，也保有彼此的隱私，不過陳昭榮卻趁機拿了這把空屋的另一支鑰匙。於是，一間空屋，三把鑰匙，關係就這麼產生了。

　　「房子」時常作為「家庭」的符徵，但是在《愛情萬歲》裡，這種解讀就顯得分外諷刺，因為影片中充斥著無人定居、等待租售的空屋，而角色卻個個都是沒有家庭的人。昂貴到成為經濟商品的房子，逐漸脫離真正的家庭功能，是蔡明亮在單元劇《給我一個家》就處理過的都會現狀，不同的是《給我一個家》的主角們是蓋房子的，楊貴媚則是推銷房子；另外興起的是李康生賣的靈骨塔，也就是給死者骨灰住的房子。《給我一個家》和《愛情萬歲》最大的不同是前者雖然沒有自己的房子，但在人物的組成上，確實合乎家庭的需要與定義（夫妻與子女），而楊貴媚、李康生卻從頭到尾都找不到感情的歸屬，這又和陳昭榮做的流動攤販所意味的漂泊不謀而合，因此當這三個角色聚集在一座空屋的時候，彼此的對立與相似，就更為複雜。

　　楊貴媚是三個人當中唯一可以合法進入空屋的角色，但是她在裡面做的事情不外乎吃便當、上廁所、小睡片刻、和陌生人作愛，反而是李康生和陳昭榮這兩個住「霸王屋」的男生，在結束你躲我藏、偷偷摸摸的過程後，一起煮了火鍋吃，李康生還幫陳昭榮洗衣服（雖然用的是按摩浴缸）；家的功能依稀浮現，卻挑戰了傳統定義（兩個男人組成一個家），不過也只是曇花一現罷了。

　　在《愛情萬歲》裡，我們都沒看過李康生、陳昭榮自己的家，倒是楊貴媚有屬於她的住處。但是仔細檢視她在自己家裡做的事情：吃東西、洗澡、睡了一個不太滿足的覺，然後又出門，你會提出疑問：那是她的家嗎？她在家做的事情和在空屋裡面其實沒什麼兩樣。這個呈現楊貴媚在家裡的短暫時間的組段中，又出現《青少年哪吒》裡蔡明亮對家庭意義崩解的類似觀點：其瓦解並不僅在於愈來愈多人沒有實體的家，因為就算具備家的實體，當一個家不負擔心理功能時，家的意義就已經不存在，而現代都會的家庭結構正走上這種結果。反映在影像上，是一棟棟沒人住的空屋，除卻寫實上的意義，它也是一種象徵，象徵家庭意義的掏空，而它的影響，則可以從角色身上，找到對等的孤獨。

台北性男女

台北，一直是蔡明亮電影裡最重要、甚至唯一被賦予意義的城市，他藉由觀察這座城市裡的男男女女，來解析人的孤獨：他們慣用「性」來溝通，卻得到更大的寂寞。「孤獨」已經是蔡明亮電影裡的人物撕不掉的符咒，在《愛情萬歲》我們可以看到一個人的孤獨，兩個人在一起做愛也孤獨；孤獨變成一種宿命，瀰漫於整部電影。

　　黃建業曾說蔡明亮從電視作品到《青少年哪吒》，「小人物活像實驗室中被觀察的昆蟲，那些無意識的行、走、坐、臥，都漸漸演變成寂寞心象的反應。」（註8）最能展現這層意義的角色通常都由李康生飾演，他也是唯一在蔡明亮至今的每部電影中都扮演靈魂角色的演員，而且被賦予的內在矛盾愈來愈強。在《愛情萬歲》片中，李康生表面上看起來相當沈靜斯文，但是他卻任意拿走鑰匙，帶瓶礦泉水闖空門就準備自殺，王志成說：「這種選擇在無人的陌生空間內，對生命的自毀，是對『存在』所作的徹底否決。」（註9）未嘗不是孤獨所致；李康生推銷的靈骨塔的傳單上寫著斗大的「與祖先同在」，事實上他身邊並無任何一人能與他同在。早先當他獨處空室時，會把西瓜挖幾個洞當人臉親，但隨後又當保齡球摔個稀爛，後來認識了陳昭榮，順便去看他擺的地攤，陳昭榮卻又為了楊貴媚丟下李康生像傻子一樣顧著衣服；愛情對他而言，可能就像那顆西瓜，一摔就破，甚至不是真的。在公司裡，李康生也老是站在遠處看同事玩「誰要搬家」的遊戲而不加入，相對於群體的熱鬧，他的孤獨更加明顯。至於差點成功的「靈骨塔推銷員之死」，則在這個跟死亡相關的工作和這場莫名的自殺行為之間，形成蔡明亮作品慣見的反諷──尤其當自殺被一場性愛所挽救的時候。

　　愛與死，是許多文學藝術喜愛探討的主題，但是在蔡明亮的電影裡，它們之間非但不存有崇高的關係，反而帶有幾分黑色幽默與宿命色

彩。在李康生用刀割腕的時候，楊貴媚正好帶陳昭榮來空屋溫存，兩方雖然沒撞見，李康生卻因此停下自殺的舉動，還到人家臥房外面偷聽（瞄）了一會。表面上，性所代表的生命力似乎挽救了李康生，但透過蔡明亮對這場性愛的描述，我們才發現這份期望隨即被撲滅。

蔡明亮總共用了7個鏡頭來交代楊貴媚與陳昭榮的勾搭：

> 鏡頭1　場景是一個人滿為患的飲食店，後方已經坐滿了人，構圖的中景左端坐著正在抽煙的陳昭榮，楊貴媚端著一杯綠色飲料從後端入鏡，繞過陳昭榮的椅子，坐到鏡頭前景右端的空位，拿出煙抽，感覺到陳昭榮在注意她，拿起飲料喝了一口，調整一下腳上的高跟鞋，起身。

> 鏡頭2　楊貴媚從廁所走出來，洗完手以後，在鏡子前補粧。

> 鏡頭3　構圖的前景是幾張空桌，陳昭榮已經不在。

> 鏡頭4　楊貴媚站在戲院門口看電影海報，鏡頭左搖，跟著楊貴媚到下一張海報前，陳昭榮不經意地從鏡頭右端冒出來，楊貴媚發現陳昭榮，陳昭榮故意走到她背後，駐留一會，從左端出鏡。

> 鏡頭5　用全景拍楊貴媚走過百貨公司的櫥窗。

> 鏡頭6　又是一個擺在櫥窗前的鏡頭，但是入鏡的是走得很急的陳昭榮，他故意躲到柱子旁邊，停下來點菸，鏡頭往後拉，原本在前景的陳昭榮變成在構圖中央，然後楊貴媚從後方入鏡，經過柱子的時候，看到陳昭榮在那裡。

> 鏡頭7　先是只有楊貴媚在櫥窗前走著，接著慢慢停下來，表現得像在欣賞百貨公司的櫥窗，然後陳昭榮入鏡，攝影機隨他搖到右邊的電話亭，他進去打電話，變成由他主導畫面，但是沒多久楊貴媚也再度走入鏡頭，意圖明顯地在電話亭前面來回閒蕩。

　　這組勾搭的戲，在節奏上都是以一個長鏡頭配兩個短鏡頭，兩次以後，再來一個長鏡頭作尾，完全沒有對白，長拍鏡頭下，可以看到他們尷尬而含蓄的動機，在表演上全靠眼神來傳達。事實上對白在一開始就被否定了，因為在第一個鏡頭裡，我們聽到餐飲店裡面都是吵雜的對話，卻沒有一句聽得清楚，意即蔡明亮一方面藉此強調語言溝通在本片的無效，另方面也提醒觀眾注意演員的神情和動作。第二個鏡頭裡的補粧，說明楊貴媚在這件韻事中的積極態度，第二和第三個鏡頭的時間都很短，第四個鏡頭則讓希望又點燃，然後出現彼此吊胃口的超前、停頓，之後的第六、七個鏡頭，在攝影機的拉和搖之間，加上演員的動作和入出鏡，調度出兩者相互勾引的角力關係。

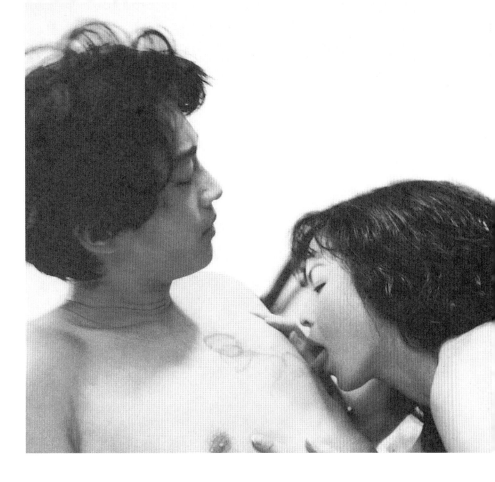

　　相較之下，蔡明亮只用一場戲就交代了他們的做愛，顯得暗藏玄機。並不是因為做愛的戲被蔡明亮刻意遮掩，相反的，他可能拍出了台灣影史上少見的大膽床戲，女的不讓男的親她，卻主動剝去他的衣服，舔吻他的奶頭，攝影機也毫不避諱地呈現男體因為被吮舐而顫抖，以及女主角的直接大膽，但是在電影時間的對比上，卻刻意突出這層關係的短暫；從勾搭到作愛，兩人都沒出現任何對話，他們第一次的邂逅，就不交一語，進入房間就直接脫掉衣服上床，「溝通」只是肉體上的，乾脆排斥還有其他的可能。蔣勳認為這也是一種「宿命」，「使他們的性，成為一種巨大的宣洩，巨大的吶喊，一種在都市繁華中一無所得的苦悶的擁抱。」（註10）確實，無論陳昭榮或楊貴媚都是在路上隨意勾搭寂寞對象的人，同時也暴露自己的寂寞與孤獨，只不過他們選擇直接的激情來獲得短暫的滿足並掩飾。

台北台北

《愛情萬歲》不像《青少年哪吒》那麼鮮明地擺出西門町來強調影片的地域特質，但是從角色的生活方式上，卻成功地展現台北的消費經濟典型，尤其他的角色都不是屬於安定的中產階級或知識份子，從他們身上可以更清楚地看到這個都會的急速改變，以及其間的人性寫照。蔡明亮的電影雖然從不擺出社會學的姿態，但是「一個敏感的創作者，或者說，一個誠實的創作者，自然而然會在作品中透露出整個時代的面容。」（註11）卻非常能說明他的作品和當下這個消費經濟時代緊密結合的原因。他不必去刻意強調這些角色的背景，卻能夠藉由角色行動的細節，拼貼出他們所處的環境。

值得注意的是到目前為止，蔡明亮的作品最擅長處理的角色類型都不是典型的中產階級。以《愛情萬歲》為例，楊貴媚是房屋仲介公司的

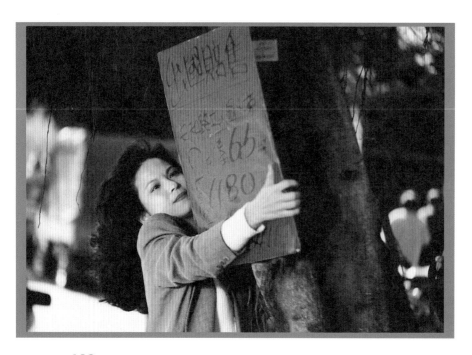

業務員，她等於是整個台灣社會，尤其是台北市房價暴漲的見證人，但這份富貴與繁榮與她無關，她只是從一個房子到另一個房子，但這些房子都不屬於她。她因為工作而打扮時髦，但照樣吃保力龍盒裝的便當和路邊攤；她開車，但我們也看到這輛車必要時還得當房屋廣告看板的基座。蔡明亮揭穿楊貴媚外表的優雅，達成的效果就是讓我們看到經濟繁榮下的某些真相：她必須有獨力抱住電線杆綁房屋廣告看板、邊如廁邊化妝的本事，同樣地，她也自然而然地視禁止穿越馬路的警告標誌如無物，把速食的一夜情視為當然，這些都和她的裝扮不搭調，正暗示繁榮底下未必真的美麗。陳昭榮顯然是中興百貨門前那群漂亮年輕老板的化身，他靠跑單幫進貨，名義上是自己當老闆，其實是擺地攤，警察來就迅速捲起地攤貨，放進車子裡，等警察走過，又若無其事地叫賣；他非常能反映大台北高流動性的的生活型態，在感情上，幾乎和楊貴媚同樣虛浮，飢渴地要對方的肉體，卻不曉得愛在哪裡。

這兩個角色（陳昭榮和楊貴媚）的相遇都很自然，一次是在餐飲店裡，一次是楊貴媚到派報中心送插頁廣告，正巧陳昭榮在擺攤子，看到她以後，陳昭榮故意到燒烤攤，假裝在那裡巧遇；他們都不經營感情，卻也不放過宣洩的機會。我們不得不承認正因為這些角色真實得宛如在觀眾面前呼吸，他們的生活面貌又極其可信，所以當導演逼現出他們美好裝飾下的蒼白時，力量才如此巨大。焦雄屏說他們是「崩壞社會下物慾橫流中沈浮的飲食男女，」（註12）理由很明顯，因為人與人的情感關係「彷彿完全降回動物的慾望層次，」（註13）當激情過後可以若無其事地離去，冷漠與寂寞不禁理所當然得叫人驚心了。蔡明亮的觸角不伸向較安定的中產階級，相反的，他對較為邊緣的人物更感興趣，他們在社會的底層湧動，更容易也更直接地扒開殘存的假象，難怪蔣勳要說：「《愛情萬歲》可以說是九０年代台灣最佳的人性寫照。」（註14）

同性情慾的曝光

雖然早在《青少年哪吒》推出的時候，就已經有評論認為片中的兩個青少年男孩有同性戀的暗喻，但蔡明亮有意識地在電影中安排角色是同性戀，卻是從《愛情萬歲》開始的；李康生的角色在巨大的象徵性意義下，除了都會人的孤獨以外，也反映了這層慾望壓抑之下的更加寂寞。

　　跟陳昭榮、楊貴媚的角色相較之下，李康生的象徵性就大過社會性。根據蔡明亮表示，本來想讓李康生的角色是個香腸族（玩無線電的人），每天在窗口上看工地秀，用無線電交一些素未謀面的朋友，但是心裡很寂寞，後來又把他改成賣馬桶的，以增加趣味性；最後變成賣靈骨塔，是因為正好可以跟楊貴媚的職業作對比（註15）。楊貴媚雖然從頭至尾都不曉得李康生的存在，導演卻不時勾勒他們某些處境的類似性。比方他們都各有一場回公司的戲，李康生是站得遠遠地看人家玩大地遊戲，楊貴媚回房屋仲介公司的時候，辦公室人很多很吵，但她也彷彿不關己事，只走到自己的座位找她遺失的鑰匙；他們跟群體之間，都是存著隔閡的。另外，他們最接近死亡的時候，也都巧合地和洗澡扯上關係；李康生在自殺前洗了一次澡，楊貴媚在洗澡時驚覺瓦斯漏氣，也和死亡擦肩而過。當然，最明顯而直接的是陳昭榮同為他們在片中慾望的對象。從這裡我們又可以看到蔡明亮的一項技巧：角色與角色之間的張力並不一定要依賴他們的對手戲，而是可以藉由導演剪接與場面調度的控制來達成。

　　李康生對陳昭榮的情感是這部電影非常細膩的部份之一。李康生的性傾向在他穿上陳昭榮擺地攤的連身女裝翻跟斗時，就略微暗示了──雖然同性戀與易裝癖並不能劃上等號，但是這個行為鬆動了傳統呆板的性別印象，卻是不爭的事實。蔡明亮非常含蓄地藉著李康生幫陳昭榮洗衣服、一起吃火鍋的戲，建立起全片中少數的家庭意象，如果楊貴媚和

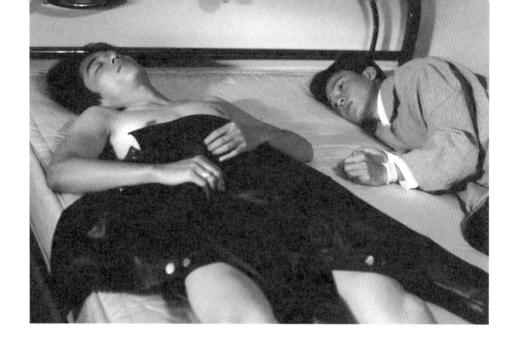

陳昭榮的關係純為肉體，李康生要找的，應該是一個感情上的朋友。蔡明亮曾對李康生的角色做過如下表示：（註15）

　　這個角色是最難寫的，因為大部份的觀眾對同性戀的角色都很有興趣，覺得是個聳動的話題，所以在寫這樣的角色時必須非常小心，我並不想讓觀眾因為這是一部同性戀電影而來看這部片，那就違背了我的初衷。

　　蔡明亮否認在寫《青少年哪吒》的小康和阿澤時，有往同性戀方面想過，但到了《愛情萬歲》時，他承認確實是要讓李康生這個角色帶有同性慾望。雖然蔡明亮在「小塢劇場時期」的舞臺劇作品《黑暗裡打不開的一扇門》、《房間裡的衣櫃》都有關於同性愛的描寫，但是跟《愛情萬歲》裡的同性戀有直接關係的，還是《公寓春光外洩》。《公寓春光外洩》不再強調人的社會屬性，角色是監獄裡的囚犯或狂想的劇作家都不重要，他只是在情慾上尋找出路卻遍尋不著的孤獨個體，這無疑較接近《愛情萬歲》描繪的李康生。藉由《愛情萬歲》開展出部份同性情慾的可能後，蔡明亮接下來的作品才更積極而大步地探討同性戀層面。

視覺語言的開發

形式與内容的契合，是所有電影恆久的課題；評論最常犯的錯誤就是在固守「電影該怎樣拍」的觀念時，卻忽略形式與内容不可能單獨存在。蔡明亮在《愛情萬歲》的視覺語言方面，重新開發了長拍與特寫的意義和魅力。鮮少有觀者能忽略《愛情萬歲》最後充滿內在爆發力的結尾，不只是因為它迸出了角色在此之前不斷忍隱的情慾和委屈，也在於導演本身對電影語言充滿自信的結果。

這股爆發力源自於李康生被陳昭榮放鴿子後，一個人回到空屋裡，走進陳昭榮和楊貴媚做愛過的床，趴下去深深吸了一口氣後，忍不住翻身自瀆起來。這時候又發生了和電影剛開始一樣的事情，楊貴媚和陳昭榮進來了，但這次李康生來不及跑，索性鑽到床底下，接著床上兩個曠男怨女開始激烈的肉膊戰，床下的李康生也隨著頭上不停壓擠的床墊和喘息聲又開始自瀆。蔡明亮在這場主要演員都位於鏡頭內，但彼此還是躲躲藏藏或一無所知的戲裡，讓攝影機在全知觀點和小康的觀點間轉移，偷窺的意義遂變成雙重的：既有李康生對其他兩人的偷窺（聽），也有觀眾對整個人際關係的偷窺，而且所窺探的都是極為隱私的情慾面貌。

待楊貴媚離開、陳昭榮睡著後，李康生才從床下爬出來。之後，蔡明亮用了四個鏡頭完成這場同性情慾爆發的戲：

> 鏡頭1 全景鏡頭，李康生從床下爬出來，攝影機向右橫搖拍他躡手躡腳地走出房間，停下來，駐足了 5 秒左右以後，又走回來，停在門口半晌，才緩緩走到床前，停在床邊注視沈睡中的陳昭榮，隔了一會，他終於輕輕地爬上床。

> 鏡頭2 極度俯攝的角度拍李康生躺下，先是歪著頭盯著陳昭榮看，然後慢慢側身，雙手握在胸前，朝聖般地注視他的慾望對象，以中景為主。

> 鏡頭3 切進一個正對李康生視線的特寫，前景陳昭榮的臉有點失焦，我們可以更清楚地看到鏡頭焦點的李康生以灼熱的眼神望著陳昭榮，並且聽到強烈的喘息聲，然後陳昭榮突然轉身。

> 鏡頭4 回到俯角拍攝兩人的關係，但維持特寫，陳昭榮的手臂似乎無意識地擺到李康生身上，李康生在緊張中注視了陳昭榮許久，終於鼓起勇氣靠近，在陳昭榮唇上留下一個幾乎無痕的吻，然後出鏡、起身，鏡頭內只剩依然熟睡的陳昭榮。

陳克華形容這場戲的轉折是「由好奇，而試探，而畏縮，而恐懼，而激昂，而孤注一擲，而放手一搏，而滿足，而心生感激，而恢復落寞。」（註16）之所以如此絲絲入扣，乃得力於長拍和特寫的有效運用。張昌彥說：「這樣多變而又繁複的情感過程，在剪接中是難掌握的，唯有在長拍的生理自然變化過程中才有發揮的餘地。」（註17）蔡明亮透過長拍讓李康生的心態和動作有著完整的呈現，尤其是在駐足遲疑和展開行動之間，那些停駐或靜默的時刻，都是不可或缺的。但是他的長拍和「台灣新電影」的標記又有不同，他不是依賴固定遠鏡頭的靜觀來自省，而是直接切入，進而逼視，所以並不排斥特寫鏡頭的功能。電影理論家巴拉茲（Bela Balazs）曾經如此詩化地形容過特寫：「特寫能夠表現出你自己投射在牆上的影子，一個伴你終生而你卻一無所知的影子。」（註18）蔡明亮用特寫捕捉到李康生情慾流轉的層次，特別是在他親吻陳昭榮之前的那場靜默，眼神成為內在衝動的極佳註腳。所以《愛情萬歲》的長拍非但不是「無目的的」（註19），其影像意義也不是「集結自不同空間中監視器所收錄的影像總和」（註20）而已，他的鏡頭不但有選擇性，還逼視著角色人物的情感內心，並且同情他們。

最後楊貴媚在大安森林公園痛哭失聲這場戲也是很好的例子。照例在做愛完後拍拍屁股就離開的楊貴媚，想要開車，卻發覺車怎麼也發不動，索性下車用走的，長長的步行，鏡頭隨她進入大安森林公園，蔡明亮雖然不再像《青少年哪吒》那麼強調地標的意義，但這座森林公園確實和《愛情萬歲》產生積極的契合：名字叫「森林公園」，其實除了一灘灘的爛泥，剩下的就是還未完工的設施和看似隨時會枯折的枝木，那種荒蕪和蒼涼，正如蔡明亮對片中人物和台北這座城市所做的詮釋；公園本身並未有既定的意義，但是在《愛情萬歲》裡，它卻成為一個指意功能非常強的空間符號，幾乎與楊貴媚這個角色的內心互為表裡。光是在大安森林公園的這段步行，蔡明亮就用了六個鏡頭來拍：

> 鏡頭1　剛開始是一個空鏡頭，鏡頭中全是泥濘的土堆，遠方是幾棟大廈，富裕的生活對比著品質糟糕的環境。然後楊貴媚從右端入鏡，攝影機慢慢向左搖，楊貴媚逐漸走遠。

> 鏡頭2　一直跟拍的長鏡頭，以全景呈現楊貴媚走過的公園路徑的滿目瘡痍，是利用外在景物暗示角色內在的隱喻，一片荒蕪，而且顯得極其荒謬。而且這段轉來轉去的路程也像迷宮似地提供了一個苦無出路的意象聯想。

> 鏡頭3　突然跳成大遠景，攝影機以較高的位置俯瞰整個公園，楊貴媚一下變得渺小好多，接著攝影機向左搖攝，過程中我們看到公園並不只有楊貴媚，還有人在趕著，馬路也逐漸熙嚷，連喇叭聲都聽見了。這個鏡頭非常曖昧，因為導演一下把視覺焦點從楊貴媚身上移開，讓我們注意到還有很多人存在於這座荒原般的公園內，似乎表示沈浮在這座城市的不只是楊貴媚而已，而帶到馬路上逐漸增多的車輛和趕路的人，顯然整個城市馬上就要恢復它的忙碌、急速和冷血了。當鏡頭做完一圈搖攝後，楊媚正好爬上斜坡，再度走入鏡頭當中。

> 鏡頭4　雖然是類似第二個鏡頭的跟拍，但攝影機和人物之間的距離卻明顯縮短，尤其鏡頭正對著楊貴媚，似乎帶有侵略性地想揭發什麼秘密。從二、三、四個鏡頭的連接可以看到蔡明亮先將焦點從楊貴媚一個人開始，再放大為還有很多人可能跟她一樣，表示她並非當中的特例，當鏡頭再收回到楊貴媚身上時，此時的楊貴媚就可以成為原本的角色以外，一個具有「代言」功能的形象。這是一個將電影內涵放大的安排，因為之後楊貴媚的反應就可以被視為集體感情宣洩的象徵。

> 鏡頭5　以仰角鏡頭拍攝公園表演台前面一排排的木椅，前排坐著一名老先生正在看報紙，楊貴媚從後端入鏡，然後在後排找了個位子坐下，不久，傳出啜泣的聲音。

> 鏡頭6　以微仰角的中景鏡頭拍攝楊貴媚長達6分鐘的哭泣。沒有樹的森林公園讓風把她的頭髮吹亂散到額前，中途她曾經停下來抽根煙想鎮靜，但還是抑不住哭泣，直到影片結束。

Krotki Film o Milosci

　　第六個鏡頭是前面一到四個宛如謎團的鏡頭的解答，也是全片另一個有力的爆發，但是第五、六個鏡頭的組接更進一步和之前李康生表現對陳昭榮情慾的戲完成對話。在楊貴媚哭泣的時候，我們可以確知前面坐著一個閱報的老人（由李康生的父親客串），楊貴媚這場痛哭歷時好久，但是我們從未看到他轉頭的鏡頭，或許這個看似無關緊要的角色才真正道出人之所以孤獨的原因——冷漠。相較於陳昭榮對李康生感情的「不知不覺」，他對楊貴媚的哭泣顯然是「知而不覺」，以至於當你忍不住哭泣的時候，只能奢望皮包裡有一包可以鎮靜的煙，和足夠你拭淚的面紙。人際關係的疏離和悲哀，莫過於此。

　　許多評論文字都主動追尋過這場哭戲的理由，因為它的意義非常開放。我希望能援用奇士勞斯基（Krzysztof Kieslowski）的電影《愛情影片》（Krotki Film o Milosci）裡面男主角湯姆和他房東之間的對話來解釋：

　　「人為什麼會哭？」

　　「有時候是因為有人死了，有時候是因為孤獨，有時候只是無法忍受……」

　　「無法忍受什麼？」

　　「生活。」

　　可是蔡明亮還是把鏡頭迎上去。當楊貴媚哭泣的時候，他把攝影機擺得比前面幾個鏡頭都近，而且一鏡到底讓她哭完；這裡已經不是鏡頭該多長的數學問題了，而是作者在作品中展露個性的關鍵時候。蔡明亮不僅是能夠準確而犀利地洞悉現代人孤寂的導演，他還能捕捉並承接那些壓抑住（李康生）和爆發出來（楊貴媚）的靈魂，無論是眼神的特寫，還是哭泣的長拍，蔡明亮都從容地由一個善於觀察的社會家變成善於感受的藝術家，靠近他的角色；這不是能力的問題，而是作者個性使然。

聲音元素

除了在長拍和特寫鏡頭的運用上走出自己的風格，《愛情萬歲》對「聲音」的處理也非常具有突破性。黃建業說它「是一部故意欠缺語言的電影，它一方面努力發展三個角色的獨特行為細節，另一方面似乎暗示溝通的薄弱和乏力。」（註21）片中的三個主要角色，李康生幾乎是靜默無語的，陳昭榮只有在感到無聊的時候，才會用公用電話打楊貴媚的大哥大，講一些：「你很差勁哦！到現在還不曉得我是誰……」之類的戲弄話語。楊貴媚的話幾乎只在工作的時候出現，語調激昂卻也有點虛偽，因為即使看不見對象，跟不熟的客人講電話，她都像個老朋友似地熟絡。

張昌彥認為這是讓電影回歸到「原點」，用「映像」來說故事：「在兩小時的電影中，對白僅只一百句，而且這些對白，既不是交代哲理，也沒有說明劇情，換句話說，它只是真正的『對白』而已。」（註22）這提示了蔡明亮電影的技巧之一：對白的意義不是在語言的字面，而是在體現語言作為溝通工具的虛妄與無效。最明顯的例子就是楊貴媚，她最多話的時候就是推銷房子的時候，但我們從沒看清楚她說話的對象，這些客人出現的形式不是在大哥大的那一頭，根本看不到人，就是進來看房子，卻對楊貴媚的宣傳解說不理不睬，因為在這種人際關係中，楊貴媚熱情洋溢的音調彷彿只被客人視為職業手段，沒人在乎她到底想講什麼。與她形成對比的，是陳昭榮要李康生提議去哪玩的時候，李康生帶他去了靈骨塔，當靈骨塔的解說員在一排排塔位交錯的巷道中，故意幽默地說著兩對夫妻買一組還可以打麻將的笑話時，顧客們倒是全神貫注聆聽的。兩相對比，楊貴媚處境的可悲立刻呈現，人們寧可對死者周到，也不願去聆聽活人的聲音。

由於對白的意義不在其字面，它們也不負責劇情，況且在量上面又降至最低，反而讓我們更能注意其他「聲音」元素的運用；值得一提的是這層聲音元素還拿掉了配樂這一環。在一部對白鮮少、又沒有配樂的電影中，我們才會感知到連喝水的聲音都相形被擴大，李康生、楊貴媚一口一口把水灌進肚子裡的聲響，彷彿帶著回音似地，將內在的「空」和他們的「渴」，用聲音道出。類似的例子，用得更精彩的是呼吸的聲音。陳昭榮和楊貴媚做愛的喘息聲，打斷了李康生的自殺計畫；而李康生躺在床邊望著陳昭榮時，起伏劇烈的呼吸，對比陳昭榮均勻的鼻息，他的渴望和緊張，根本超越了音樂與對話所能替代。可見沒有對白和配樂，並不代表聲音意義上的減弱，相反地，它可能更提示了以往被掩蓋的聲音所能表現的豐富內涵——倘若不是努力捕捉這些細微音響的意義，片尾楊貴媚的痛哭，力量可能也不這麼強了。

　　可見《愛情萬歲》的積極開創性，並不止於題材上的深入挖掘，蔡明亮在形式技法的掌握上，也充分做到與影片的精神內涵互相呼應；形式即內容，《愛情萬歲》確實完成了這個課題。

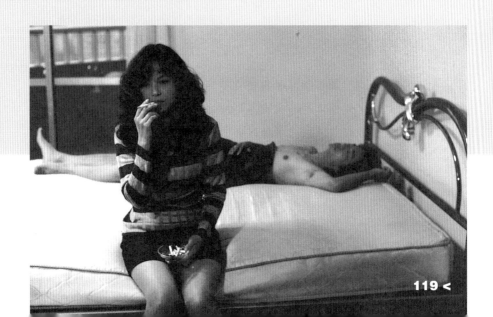

金獅獎的意義

《愛情萬歲》在1994年威尼斯影展和馬其頓共和國的影片《暴雨將至》並列為當屆影展的最佳影片，榮獲台灣有史以來的第二座金獅獎；除了國際上肯定了蔡明亮的成績以外，回到台灣自身的電影美學傳承與創新的角度來看《愛情萬歲》，也有新的意義。

解讀《愛情萬歲》，可以發現蔡明亮在主題上還是延續《青少年哪吒》對孤獨心靈的探索，但是他獨特的私隱觀察，比前作還要徹底地剝露角色的空虛，而且對強調戲劇性的敘事手法的揚棄，在《愛情萬歲》裡也做得更加極端。全片幾乎是從瑣碎無目的似的生活瑣事中淬煉出意義的，這必須歸功於他對電影語言的開發，當他卸去音樂與對白的幫襯後，向我們證明其他被忽略的聲音更具意義；當他不用大量剪接來堆砌情感時，我們也看到他在長鏡頭和長鏡頭間，滲透更高密度的張力。

在《青少年哪吒》完成後，就已經有評論認為蔡明亮是台灣電影新風格的主導者，這部份在本書前一章已有討論，待《愛情萬歲》推出，這個答案似乎更加肯定。除了強調他「沒有歷史紀錄與民族悲情的使命感和負擔……以簡鍊寫實的筆觸詮釋了新一代空虛卻物質豐饒的台灣生活臉譜。」（註23）等既有的論點以外，廖金鳳進一步認為蔡明亮開拓出「侯孝賢風格」外的另一種美學可能，是在於：（註24）

侯孝賢固定（攝影機）的遠瞭觀望，在蔡明亮是可以有移動逼近觀察的可能。侯孝賢的人物與周遭環境息息相依，在蔡明亮是個人抽開的疏離和孤寂。侯孝賢的隨天認命，在蔡明亮是直搗內心深處的探索。侯孝賢的徹底洗滌療效，在蔡明亮是無以名之的焦慮不安激起。最後、侯孝賢單一鏡頭表達獨立完整意念的特色，在蔡明亮我們看到長拍鏡頭之間表現的可能；前者的鏡頭相關在於連接，後者則更接近電影創作的剪輯表現。

　　廖金鳳的觀察一方面提示蔡明亮的美學風格實不同於「台灣新電影」
最有代表性的導演侯孝賢，即使兩人都擅長使用長鏡頭，但是對長鏡頭
的美學觀點卻不盡相同，除了在固定攝影機與移動攝影機的不同外，蔡
明亮的長鏡頭鮮少獨自成立意義，而是透過長鏡頭與長鏡頭的剪接組合
來完成意義（可參考本章的舉例分析），更和侯孝賢有所區隔。而廖金
鳳作這個比較的另一層意義，也等於肯定了蔡明亮在九０年代崛起的台
灣導演中佔有的先鋒地位。事實上，蔡明亮的《愛情萬歲》就是繼侯孝
賢的《悲情城市》（1989）後，第二部在威尼斯影展得到金獅獎的台灣
電影；金獅獎巧合地界分出這兩代台灣最具代表性的導演的風格差異。

　　蔡明亮擅長的都市觀察，從家庭與個人的對立和決裂開始，跨入到
內心幽暗世界的探索，而終至恆常的孤寂，配合其簡約而低限的電影語
言：捨棄大量對白及配樂的嘈雜，以不畏接近角色的鏡頭捕捉細節，共
建起獨特的「蔡明亮風格」。

註釋

註1.「民心劇場」是以民心影視公司為基礎所成立的小劇場，也是台灣僅見的社區劇場，但是因為經費難以支持，所以也沒維持很久就結束了，劇團負責人為王小棣。

註2. 蔡明亮，「導演的話」，公寓春光外洩節目冊，（台北市：民心劇場，1992年），p.5。

註3.除了十二名中影訓練班的學員以外，屬於「民心劇場」的兩位副導演王秀娟、王學城也一起參與本劇的演出，並佔有重要地位，有點「帶戲」的感覺。

註4.王志成，聲色之謎──電影形式與風格解讀，（台北市：萬象出版社，1996），p.111。

註5.蔡明亮等著，愛情萬歲，（台北市：萬象出版社，1994），p.147。

註6.這是出自白光的歌曲「相見不恨晚」頭兩句，金鋼作曲、楊小仲填詞。可能蔡明亮是靠印象記下這些歌詞，所以有幾個字是誤植的，正確歌詞應該是：天荒地寒，世「情」冷暖，我受不住這寂寞孤單。走遍人間，歷盡苦難，要尋訪你作我的「侶伴」。

註7.見附錄A：亮話──蔡明亮訪談錄。

註8.蔡明亮等著，同註5，p.189。

註9.同上，p.158。

註10.蔡明亮等著,同註5,p.149。

註11.同上,p.148。

註12.同上,p.155。

註13.同上,p.189。

註14.同上,p.148。

註15.同上,p.203。

註16.陳克華,「愛情──萬歲」,聯合晚報,1994年10月5日,第15版。

註17.張昌彥,「愛情萬歲萬萬歲」,聯合晚報,1994年9月12日,第15版。

註18.道利安祖(Dudley Andrew),電影理論(The Major Film Theories),陳國富譯,(台北市:志文出版社,1992),p.110。

註19.黃櫻棻,「九十年代台灣電影的美學辯證」,電影藝術,第252期,(1997年1月10日),p.17。

註20.同上,p.17─18。

註21.蔡明亮等著,同註5,p.190。

註22.張昌彥,同註17。

註23.蔡明亮等著,同註5,p.187─190。

第 六 章
家庭崩解與慾望暗流－河流

父親開燈發現是小康

狠狠刮了他一耳光

小康奪門而出

父親發呆

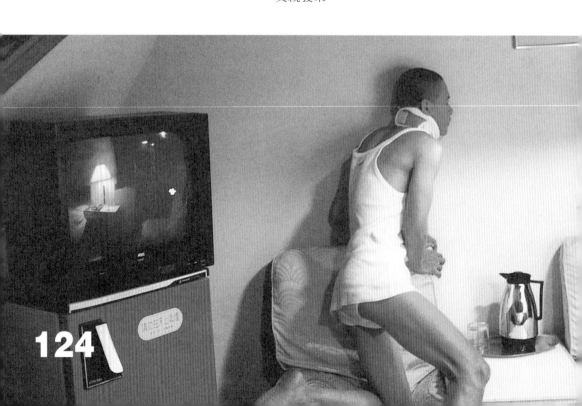

124

　　本章將從蔡明亮在《愛情萬歲》完成後，所拍攝的電視紀錄片《我新認識的朋友》談起，這是一部關於同性戀愛滋病患的影片。從以往的例子我們大概可以預知蔡明亮在兩部電影之間所做的其他嘗試，很可能預示下部電影會有的轉變，而《我新認識的朋友》正視同性戀的角度，確實也在蔡明亮的第三部電影《河流》發生明顯的作用。

前奏

《我新認識的朋友》在台灣尚有許多人將愛滋病和同性戀劃上等號、並加倍歧視的情況下，選擇了親密（導演與被攝者直接面對）而平凡（訪談）的方式去接觸兩個病患，雖然是第一次拍紀錄片，蔡明亮仍為他的主張找到一種相對應的呈現方式。

《我新認識的朋友》是由王念慈策畫的「紅絲帶的故事」系列電視紀錄片當中的一部。「紅絲帶的故事」是一項針對亞洲愛滋病現況作探討的公益性質紀錄片，共分成日本、香港、台灣、女性等不同題目進行，希望能利用影像傳播正確的愛滋病觀念，並藉由深入的個案報導，改正許多不明就裡的多數對這些弱勢少數的誤解與歧視。蔡明亮所負責執導的就是台灣的部份。

根據蔡明亮表示，原本製作單位希望他不要把重點放在同性戀者身上，但是蔡明亮認為台灣對於愛滋病患的歧視很多都跟同性戀劃上等號，為什麼紀錄片還要避諱這樣的事實？不去碰並不代表問題會減少，何不直接揭開外界以為最墮落的面紗，讓大家瞭解當中的平凡人性（註1）？這個態度不僅說明了蔡明亮拍這部紀錄片的心情，也反映出他作品中呈現同性戀世界的愈見開放。《愛情萬歲》的成功對這份開放多少是個鼓勵，這部紀錄片再加以延展，毫無芥蒂地看待同性戀與愛滋病的雙重身份，才有《河流》的顛覆性描繪出現。這也是為什麼本書要把蔡明亮每兩部電影之間的其他創作（舞台劇、電視紀錄片）也納入一個脈絡來討論的原因，因為對蔡明亮而言，不管媒介為何，這些都在他創作歷程中留下痕跡，如果作者與作品息息相關的話，我們的研究又怎能忽

略這些「小品」和「大作」之間的關連。從這個角度來看，《我新認識的朋友》自然有其重要性。

蔡明亮沒正式拍過紀錄片，但這似乎對他執導《我新認識的朋友》沒產生多大的困擾。透過希望之家的幫忙和朋友的介紹，他一共接觸了十多名有可能願意接受拍攝的愛滋病患，最後拍攝了四位，但是他只用了其中兩位的影片。畢竟在強大的社會壓力下，受訪者的顧忌很多，雖然蔡明亮已經依據他們的要求，第一、不拍他們的正面，第二、聲音再經過處理（雖然跟本人的聲音已不一樣，但是不會讓觀者認為很突兀），但是蔡明亮還是覺得有部份受訪者言不由衷、躲躲閃閃，與其如此，不如不要用這些片段，所以最後長約56分鐘的成品，只留下「阿彬」和「韓森」兩個不同的真實個案。

「阿彬」是一個在三溫暖感染到愛滋病的同性戀，他認為這是命，因為他一向很小心，這次卻是自己在昏昏欲睡的朦朧狀態下撞上的，他一直認為對方是個故意散佈病毒的傢伙，自己倒楣碰上了；他希望自己發病時能早點解脫，但在言談裡，又渴望著愛情不會因此而絕緣。影片的開頭與

結尾都在台南的開元寺拍攝，阿彬講述著當年讀幼稚園時來這裡郊遊的趣事，童稚的純真回憶，成為蔡明亮在這段影片中最重要的背景，灑滿陽光的開元寺的午後，也成為這段訪問最後流連的景象。「韓森」這段也是頭尾呼應，開始時是攝影機跟拍騎著摩托車上華江橋的韓森，結尾則是韓森騎著車回老家。他所講述的經歷很特殊，是他帶原之後的愛情故事；如果說「阿彬」的經歷提供了一個關於愛滋病突如其來的意外經驗，「韓森」則是超出我們對愛滋病帶原者偏見的美麗愛情。他緩緩地講著愛人如何在明知他帶原的情況下還迂迴曲折地追求他，以及他吃醋的小故事，攝影機甚至記錄了他和伴侶一塊下廚的畫面。

　　這兩個故事有兩番情調，在蔡明亮的處理下，雖然簡單，卻藉由它們的南轅北轍，帶出媒體或大眾習慣把某些族群「一體化」的荒謬，它們的人生其實就和一般人一樣，各有千秋，有喜有悲。蔡明亮不作數據或學理的分析，只是跟他們交談，但我們卻能從中看到導演本人的特質。比方在「阿彬」那段，很明顯地蔡明亮對阿彬的童年記趣甚有同感，這似乎激發了蔡明亮自己和外祖父的回憶，他讓攝影機駐留在最富記憶的廟宇和老樹間，這個主觀選擇雖然得體地搭配阿彬的記述，卻也反映出蔡明亮的某些嚮往。至於兩段紀錄都採用頭尾呼應的手法，無疑是對大眾以為得了愛滋病就等於被判死刑的一種「反比」，因為當影片結束又回到了影片開始的印象，就等於沒有結束，蔡明亮縱使是個悲觀的作者，但在面對生命時，仍有相當的寬容；這也可以在他之後導演的電影《河流》的結尾，小康在同性戀東窗事發的隔天早晨駐足在陽台那場關鍵戲中看到類似的不忍。

　　另外一個很重要的作法是蔡明亮毫不避諱地出現在鏡頭前,和阿彬以及韓森分別訪談——既然受訪者不能露面,乾脆就讓訪問者(導演)現身。導演向來是隱藏在攝影機背後的,《我新認識的朋友》卻讓導演到鏡頭前告訴觀眾是誰在拍、誰在問、誰在導演這部紀錄片,除了強調紀錄片也可能會有的作者干預(主導)外,還有一層意義是透露蔡明亮對受訪族群平等、正視的態度,這也是片名叫做《我新認識的朋友》的基礎所在。蔡明亮明知國內常將愛滋病與同性戀加乘為更不堪的污名,他就刻意在片中以最輕鬆平常的方式,像和朋友聊天一樣地進行這部紀錄片,說他隨便,其實他為自己的主張找到了一個最適切的形式。

河流上的浮屍

蔡明亮在拍完《愛情萬歲》後，除了拿了一堆獎，還擔任1995年柏林影展的評審，並拍攝紀錄片《我新認識的朋友》，因此《河流》遲至1996年下半年才開鏡，1997年初後製完成，3月參加柏林影展競賽單元，得到評審團特別獎（銀熊獎）和國際影評人費比西獎。《河流》和前兩部作品最大的不同，是蔡明亮幾乎剝離了前兩片讓角色和社會之間緊密關連的做法，而進入一個更內在、純粹的空間，讓孤寂與性慾如排山倒海地催垮了一個畸零的家庭。

苗天（父親）、陸筱琳（母親）、李康生（兒子）這組在《青少年哪吒》就已經出現過的家庭，成為這次《河流》的中心。你甚至可以發現這兩部片的住家根本是同一處，只不過原本李康生在《青少年哪吒》的房間，到了《河流》變成苗天與妻子分房後獨睡的房間，就連《青少年哪吒》那隻被李康生釘死在圓規上的蟑螂，都彷彿借屍還魂般地再度出現在這個小房間裡面，爬上牆壁又不小心掉下來——雖然可以確定那不是同一隻蟑螂——這些不停與《青少年哪吒》呼應的印象，暗示著彼此之間的連續性，其結果則走上比《愛情萬歲》更驚人的幽暗內心裡去。蔡明亮從不否認作品可能有的關連，包括談到《河流》的構想形成，都和他拍單元劇《海角天涯》時的經驗有關，原本有一場飾演社工人員的王友輝被推到河裡的戲，後來因為片子太長而被剪掉了，但是王友輝上岸後卻病了一場，這是李康生在《河流》裡因為客串演一具浮屍而開始生病的構想由來（註2）。但是李康生在片中得的「歪脖子病」實際上是另一回事，這來自李康生的親身經歷，在他拍完《青少年哪吒》後，將近有半年的時間脖子轉不回來，他在《河流》這部份的演出幾乎是「現身說法」（註3）。

不過我在這裡所論及的連續性不是屬於影片外部的搜奇，而是指風格、甚至觀點的延續。表面上，「台北」在蔡明亮至今完成的三部電影當中被強調的份量似乎愈來愈少，但是從來就沒消失過，原因是蔡明亮務使他的電影角色具有真實的魅力，而這份真實往往有部份是來自他們跟城市之間的關係。比方從外在來看，他們可能離不開城市，因為早就被城市的消費經濟或繁華熱鬧所控制；從內在省思，城市象徵他們的心靈和處境，彼此互為註腳，難以分割。《青少年哪吒》是西門町，《愛情萬歲》最鮮明的是七號公園（大安森林公園），《河流》顧名思義，就是圍繞在台北市外圍的淡水河了。

　　在蔡明亮早期的構想裡，《河流》要有兩條線平行發展，一條是李康生和苗天的父子關係，一條則是拍攝整個淡水河的生態紀錄片（註4），後來取消了，因為它只會讓電影看起來好像變大了而已；而且蔡明亮的用意不在「環保」，如同以往，景與物最重要的功能是因為它們能夠暗喻或象徵人物的感情或狀態，以及導演的意念。所以後來「河」和「人」的關係變成一段巧遇：李康生在路上碰見多年不見的友人（陳湘琪飾演），而不小心充當了一部片子的臨時演員，飾演一具漂在發臭的淡水河上的浮屍。

　　電影的開場是他們在台北火車站新光三越百貨前的電扶梯巧遇，但電梯發出的隆隆噪音卻比影像先行一步出現。蔡明亮延續《愛情萬歲》的作風，硬是不加配樂，卻也凸顯背景聲音的個別意義，果然在客串完浮屍不久之後，他們也機械性地作了一場愛。但是比機械聲音更具象徵意味的，應該是那條臭得讓小康差點卻步的淡水河。香港導演許鞍華，在《河流》粉墨登場飾演一名導演，她以「外來者」的身份拍攝（旁觀）台灣河流上的一具浮屍，有蔡明亮本人的「自況」（註5），因為從馬來西亞華僑

Moving Pictures
berlinale

Day Four Berlin 16 February 1997

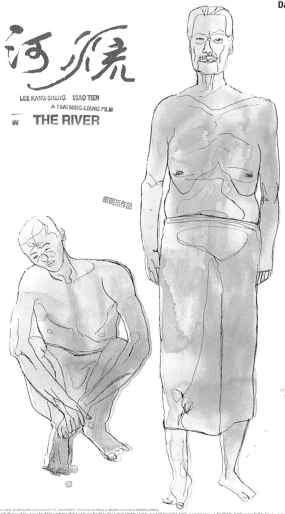

河流

LEE KANG-SHENG MIAO TIEN

A TSAI MING-LIANG FILM

in **THE RIVER**

蔡明亮作品

SCREENINGS

PRESS SCREENING
TUESDAY 18 FEB
12:00 ZOO PALAST

COMPETITION SCREENINGS
TUESDAY 18 FEB
20:00, ZOO PALAST

WEDNESDAY 19 FEB
12:00 ROYAL PALAST
18:30 URANIUS
22.30 INTERNATIONAL

MARKET SCREENING
(WITH INVITATION)
MONDAY 17 FEB
18:00 ROYAL 3

FRIDAY 21 FEB
15:00, KAMMERSPIELE B

Celluloid Dreams contact: HENGAMEH PANAHI / FRANCINE BRÜCHER

At Berlin: Holiday Inn Crown Plaza · tel: 49 30/21 00 70 · fax: 49 30/213 20 09
Stand Celluloid Dreams No 121. Stand Unifrance No 122 · tel: 49 30/261 25 32 · fax: 49 30/261 25 33
In Paris: 24, rue Lamartine F-75009 Paris · tel: 331/49700370 · fax:331/49700371 · E-mail: Celluloid @ i-t.fr

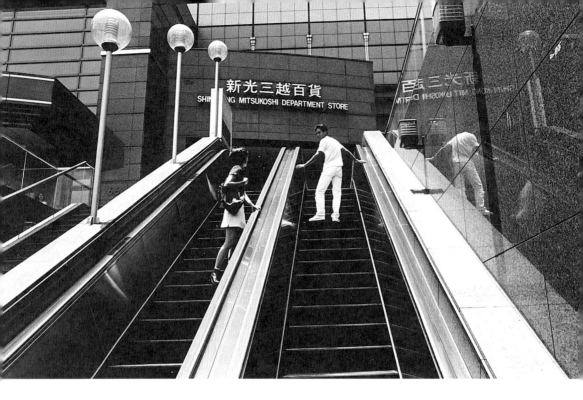

的身份來看蔡明亮，他確實是一個一直在拍台灣的外來者。當片中的許鞍
華導演對拍片用的假屍非常不滿意的時候，跟著助理陳湘琪一塊來的李康
生，恰好解決了這個問題，他取代假人去演那具漂流的浮屍。

　　一個真人扮演的屍體，一條如假包換的河流，如此「真實」地完成
了兩個導演（片外的蔡明亮／片中的許鞍華）所「虛構」的情節，其意
義應該不只在呈現電影寫實的弔詭與創作的曖昧，而當有其另外引伸的
可能。如果我們將河流視作縱橫城市的血脈，一個倚據在淡水河畔發展
的城市（台北），顯然只顧莽撞地追求它的繁榮，卻對發臭的血液（河
流）視如不見，自然也無察於多少細胞（城市人）已死如槁灰。蔡明亮
先作了一個大的比喻，再把焦點對向苗天、陸筱琳、李康生組成的小家
庭，又透過這個家庭彼此成員的各自發展，來看家的意義如何早已被現
實所拆解，問題在逐漸腐蝕他們。整部電影變成了一場試煉，試煉的起
源是李康生演完浮屍以後不知怎麼搞的，脖子就轉不過來；求醫的過程
就是試煉的關卡，這時你才發現，原來每個人都病了。

家庭崩解與個體孤獨

在探討家庭的崩解上，《河流》比蔡明亮之前的兩部電影都要來得直接而明確。《青少年哪吒》是用看不見父母的家（陳昭榮的家）和溝通不良的家（李康生的家）來闡述，《愛情萬歲》讓家完全消失，《河流》則像是《青少年哪吒》裡面的李康生家庭的放大。苗天與陸筱琳這對老夫老妻在片中已形同陌路，內心對同性充滿慾求的苗天，鎮日徘徊在麥當勞和同性戀三溫暖之間，追求短暫而黑暗的性高潮；陸筱琳平常在港式酒樓工作，面對無望的夫妻生活，她自己也有一段婚外關係；年輕的小康等於是賴活著，我們時常看他換衣服、騎摩托車，但是除了電影開場時去當了一次臨時演員外，我們幾乎不曉得他到底是做什麼的，隨著影片進展，他也是同性戀的事實才逐漸曝光。雖然《河流》和《愛情萬歲》一樣都是以三個角色為主並直搗個人孤寂的電影，《河流》卻因為角色的關係是夫妻、是親子，所以看來更加驚心動魄；蔡明亮不只宣告家庭價值的破產，甚至去觸碰人倫的禁忌，而後者是他過去作品當中鮮有的。蔡明亮也為此有過躑躅，以至於有一段時間不去碰《河流》的後製工作（註6），雖然關於亂倫的戲是早就知道要拍的，執行與完成後卻仍有相當的掙扎；對蔡明亮來講，這未嘗不是一種試煉。

由於篇幅的關係，我刻意將父親、母親。以及父子間的亂倫分開論述，但它們都指向家庭崩解與個體孤獨這兩個內在命題。

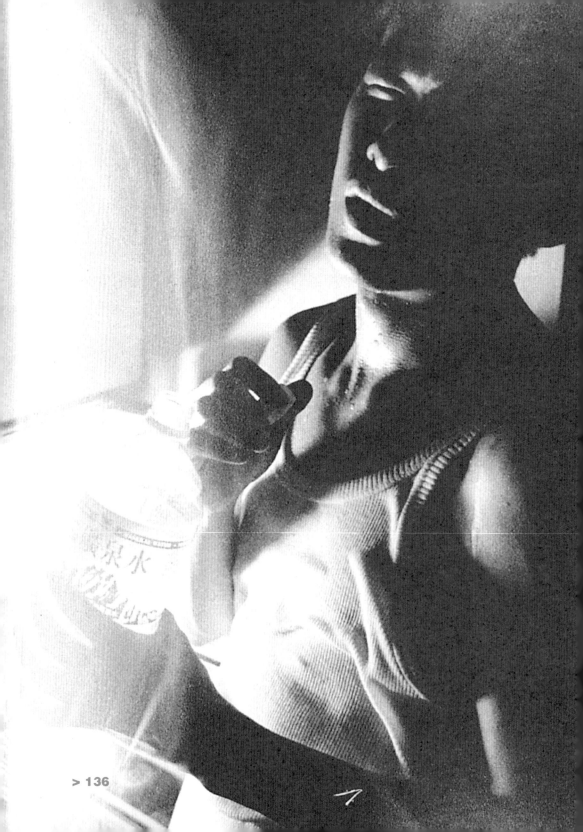

三溫暖裡的父親

親在《河流》裡面應該是最孤寂的角色，他幾乎和家中其他兩個成員形同陌路。他和老婆的關係僅止於每天都吃她從工作的餐館帶回來再蒸過的剩菜，他們從未同桌吃過飯，有影評提到「要看很久，你才會相信他們兩個是夫妻，並且住在同一棟公寓裡。」（註7）他和兒子的關係在影片前段也很冷淡，所以當他房間漏水的時候，根本就沒想到找家人幫忙解決，而是找了一個年輕的水電行師傅來修。在「抓漏」的這場戲裡，出現了兩個頗堪玩味的鏡頭，一是當畫面的背景出現苗天和年輕師傅在陽台對話時，前景出現陸弈琳從客廳一面喝水、一面伸頭觀望了一下，但沒過問。如果喝水在蔡明亮的電影可以被解釋為渴求慾望的符徵（註8），這個鏡頭就表示了陸弈琳無法從苗天身上得到性慾的滿足，甚至好奇（但不關心）他和其他男性的關係。下一個鏡頭變成以小康的房間為視點，房間的窗戶為分界，窗戶外是苗天請水電工吃西瓜、聊天，窗戶內則是脖子扭傷的小康繼續蒙頭大睡。苗天的性取向在他的第一場戲就已經被觀眾知曉了，但這個時候李康生同樣的秘密卻還在台面下流竄，房間內的陰暗和他的性向互為對照，窗戶的阻隔則是他和父親之間關係的隱喻：距離是可以很近的，但沒有人去打開那扇窗。

這個應該已經退休的父親並不待在家裡，家並不能給他什麼，他所駐足流連的是可以用眼神追探身體和足跡的「麥當勞」台北漢中店（就在中影公司樓下，在現實中也成為許多孤寂老人的聚集地），以及同性戀三溫暖。《河流》總共出現了三場同性戀三溫暖的戲，都和飾演父親的苗天有關，而且還帶有層次性地推動秘密的揭露。

以第一場三溫暖的戲為例，蔡明亮共用了5個鏡頭完成他對角色情慾與未來發展的暗示：

> 鏡頭1　場景是三溫暖裡的小房間內，攝影機成俯角攝影，苗天躺著，上半身陷在黑暗之中，使下身圍著的橘色浴巾格外醒目。然後一名上了年紀的男人從右端入鏡，靠近苗天的腳邊坐下，開始撫摸苗天的小腿，當他繼續往上游移的時候，被苗天撥開，一連兩次都遭拒後，男子起身離開，出鏡。鏡頭內部回到開始的狀態，只有苗天一個人躺臥著，經過一陣子，沒人再進來，他遂坐起，這是觀眾在本片第一次看到他的臉。

> 鏡頭2　場景是三溫暖房間外的走道，深焦鏡頭讓走道顯得更長，走道中央的天花板上有個白色的燈，走道上空無一人，只見苗天從構圖後景走出來。

> 鏡頭3　苗天從右向左經過走道。

> 鏡頭4　苗天打開公共洗浴間的門，全景鏡頭。

> 鏡頭5　遠景鏡頭，構圖前景是三溫暖大浴池的一隅，水被當作慾望的象徵。更曖昧的是構圖後景的部份有一面擋牆把淋浴和洗頭的地方分成左右兩邊，右半部出現一個年輕男人站著在洗頭，左半部則是苗天坐著用蓮蓬頭沖洗身體，兩人沒有對手戲，但隔在中間的牆卻曖昧地流洩苗天對青春肉體的渴求，與難以跨越的鴻溝：他先拒絕了一個年齡與他相仿的同好，鏡頭卻藉左右兩邊殘忍地對比了年輕與衰老的肉體，而衰老的正是他。

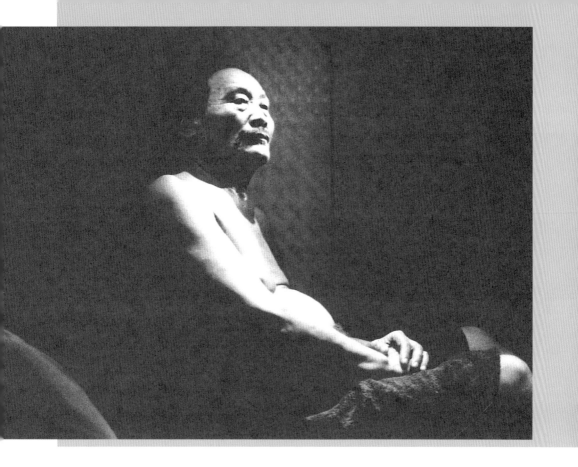

　　所以當陳昭榮意圖明顯地出現在西門町圓環麥當勞「釣人」的時候，苗天迅速地被他吸引，然後再度出現三溫暖的場景，不過這次也不順利，陳昭榮拒絕為苗天口交，悻悻離去。當陳昭榮踏出三溫暖的時候，鏡頭交待他和李康生擦肩而過，李康生的性向在這裡才顯露出來，但是他看到櫃檯沒人，所以又走了，父子倆沒在如此尷尬的情況下遇見，卻也埋下了伏筆：父親對年輕胴體的興趣，將會造成他與兒子在黑暗的小室中無知相慰；從不溝通的父子，在命運的安排下以傾毀人倫的方式瞭解對方。

　　苗天的表演相當節制，對於同時扮演權威意象的父親以及弱勢的同性戀者，除了那份兩難以外，還有添一股滄桑，駐足在他年輪深刻的臉孔上。

按摩棒與黃色電影

相較於丈夫沈溺在同性戀三溫暖一個個等待被開啟、只承接一刻激情的小房間，小康的媽媽每天在獅子林大樓的廂型電梯上上下下，發優待券給上酒樓用餐的客人，再接用完餐的客人下樓，也置身在相似封閉的空間裡，無法脫身，只不過她的理由是屬於經濟的。《青少年哪吒》也有幾個令人印象深刻的電梯鏡頭，但攝影機習慣擺在電梯外去呈現人被電梯（電影景框內部一個更小的景框）框限住的乏力。《河流》關於電梯的鏡頭更多，在鏡位上也更多元，有好幾次攝影機都擺在電梯內，從較高的位置俯拍陸筱琳的工作，讓陸筱琳的身軀更形瘦小，由這個位置來拍開開關關的電梯門，也讓它變成一種帶有「期待性」意義的鏡位，讓陸筱琳看似希望著電梯門打開會有人進來，然而很多次門外都是空的；當電梯再關上的時候，整個空間剩下電梯四周冰冷的金屬，反映出她孤獨單薄的身影，再經過幾次開開關關，自己面對自己的淒涼於焉而生，在工作以外的人生，這個角色似乎也找不到什麼人為她駐足。

這份寂寞，可以從分房以後的睡眠看出來，很顯然在「道德」上先獲勝的陸筱琳（至少是苗天不盡夫妻義務的）得到了主臥房這塊據地，但是從鏡頭看出去，她的孤獨也並不好受。以下由3個鏡頭構成的這場戲，就傳達出這份感受和這組家庭成員的關係：

> 鏡頭1　場景是主臥室，攝影機以些微俯角斜對著
梳妝台拍攝，梳妝台右側有一台電視機，
陸筱琳將錄影帶擺進去後，立刻坐回床頭
觀賞。透過梳妝台上的一面大鏡子，反映
出桃紅色床罩包裹的雙人床對她而言實在
太大，雙腿夾著枕頭的動作好像在為自己
增添一點力量，以免鎮不住床上承載的性
慾，特別是她正在觀賞的是情夫拷給她的
黃色錄影帶。諷刺的是她不敢把電視聲音
開得太大，卻更清楚地聽到小康借去電動
按摩棒按摩僵痛的頸子所發出的嗡嗡聲響，
交錯著螢光幕上的淫聲浪語，反而揭示她
難以滿足的慾求。

> 鏡頭2　場景是小康的房間，小康躺著，以接近特
寫的低角度攝影從小康左側拍攝他用電動
按摩棒按摩脖子，按摩棒的聲音更為凸顯。

> 鏡頭3　場景是苗天的房間，俯拍的中景鏡頭只能
看到苗天的上半身，苗天在他漏水的小房
間睡覺但還沒睡著，他也聽到難耐的按摩
棒吵聲，但是他用毛巾蓋住了頭，一個兼
具死亡與逃避的意象：對妻子的生理需求
而言，這個丈夫是死亡的，但是他們每個
人都逃避這項昭然若揭的事實，只敢藉空
間的分割（分房）間接招認。

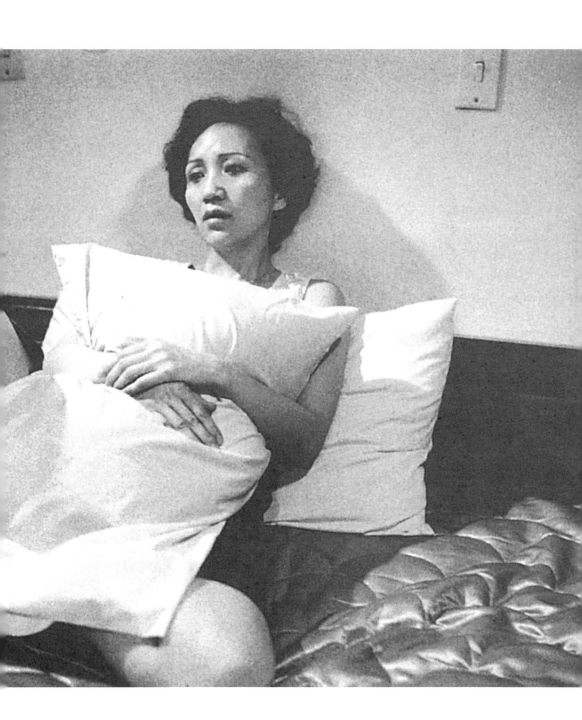

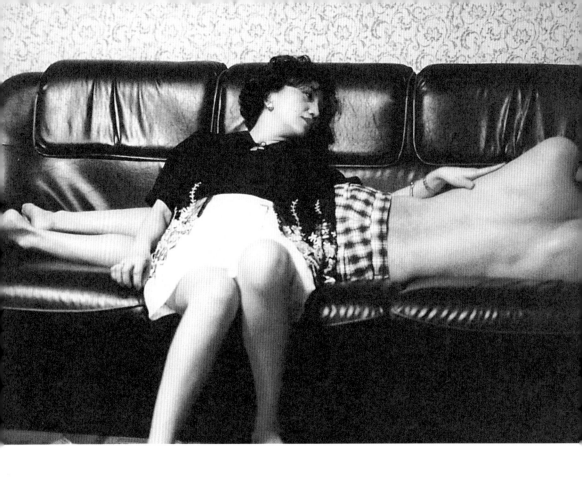

　　在這種情況下，陸筱琳有一段應該被默許的婚外情（因為她曾經和情夫一塊帶著小康去問神治病，而小康似乎不以為意），但也是缺乏激情的。她外遇的對象是一個靠盜拷及販賣色情錄影帶為生的人（張龍飾演），而他在片中卻老是不解風情，不是去接陸筱琳下班的時候還忙著送錄影帶，就是攤在沙發上悶頭大睡，他的情慾功能恐怕還比不上他所盜拷的錄影帶。因此陸筱琳終於灌下一大口啤酒，在情夫住處隨著錄影帶音效的伴奏，爬上他的背脊索愛的那場表演，幾乎是在一絲黑色幽默當中，吞嚥著無數的難堪和寂寥，可以說是繼《愛情萬歲》裡的楊貴媚舔舐陳昭榮的奶頭之後，又一次對女性情慾大膽直接的描繪，只不過陸筱琳背著母親形象的枷鎖，主動求愛更需要勇氣，也更艱難。到這裡我們便能體會，為什麼那座從來沒有人會留下，最後只剩她對著按鈕開門關門的空電梯，是最接近她內心真實的象徵。

女人在蔡明亮的電影裡多半處於「不知道」的狀況，而無法進入男人的秘密當中：《青少年哪吒》的王渝文三番兩次被遺棄在賓館中，懷疑自己有沒有被強暴，《愛情萬歲》的楊貴媚到電影結束了都不曉得有人竊住在她要賣的房子裡，而且做愛的時候床下還藏著第三者。到了《河流》，陳湘琪這個只出現在影片前面15分鐘的角色，甚至必須用一杯甜品作為進入小康房間的交換，拿上廁所怕曝光為藉口，請小康關上電燈、拉上窗簾作手段，來獲取一場預謀的性愛；她得到了，但她可能不曉得小康是一個同性戀（沒規定同性戀不能和異性也發生關係，否則小康的爸爸是怎麼生出他的）。而陸筱琳這個作為家庭感情支柱的母親，在片中以一場剖榴槤給小康吃而沒叫苗天吃的戲，說明他和丈夫分裂後，仍關愛兒子，但是她恐怕也不清楚小康的性取向。

　　我們不從戲份著眼，改從片中角色間的關係來看蔡明亮的電影，不難發現他所創造出來的女性角色，從來沒有一個能進入男性的私秘世界中，亦即蔡明亮電影中最曖昧的角色都是男性，男性與男性之間才有瞭解的可能，不過這並不代表他們就能溝通，因為蔡明亮對溝通困難的理解是來自每個個體必然的封閉性與孤立感，不見得與性別有關，否則小康父子也不必在亂倫的情況下瞭解彼此的真實性向了。

沈淪的親子圖

《愛情萬歲》不用配樂、不依賴對白發展意義的作法，也延續到了《河流》，不但對白如預料般地「少」，小康的父母在片中甚至沒有任何對話，更「說明」了這個家庭的名存實亡。丈夫是透過老婆每天從酒樓裝剩菜給他們父子吃的餐盒上印的電話才找到她的，那句「別找她，告訴她，她的兒子住醫院了！」傳達的是毫無希望的夫妻關係，而陸筱琳趕到醫院要搭電梯到病房的鏡頭，則更進一步揭發這種冷漠；陸筱琳跑進電梯時，苗天正好在裡面，這次攝影機刻意擺到電梯外來拍，這場意外非但沒有驚喜，也沒有任何善意的詢問，只見醫院用的大型電梯內站著兩個人，而這兩個有著夫妻名義的人卻彼此離得遠遠地，沒有交談，儘管他們終於共處在一個極封閉的空間了。

小康和父母的交談也很少，最常出現的對話是「你不要管啦！」當他們直奔病房而沒發現坐在走道椅子上的就是兒子，李康生拼命拿頭去撞醫院的白牆，身體上的痛苦對比的是心靈上的疏離，而母親聲淚俱下的阻止、父親遠遠怔著，一個典型「蔡明亮式」的親子圖又出現了：母親總是在心疼之外卻不明白孩子的作為和想法，而不善表達的父親只能呆立一旁於事無補，這在《青少年哪吒》的序場李康生被玻璃割破手的時候也出現過類似的景象。

《河流》還有一場令人聯想到《青少年哪吒》的戲是苗天帶李康生看完病以後，順路去吃餡餅稀飯，苗天選了一個騎樓露天的位置，既不顧李康生的自尊（他的模樣惹人側目），也沒考慮到拿筷子或用湯匙對歪了脖子的小康而言極為不便，小康掉了幾口飯菜後索性不吃，苗天面露不悅的顏色，而小康則是痛苦地想把頭靠在桌旁的柱子。這場戲很自然地令人聯想起同樣是苗天和李康生，在《青少年哪吒》於路邊攤吃水果的情景：直接了當的父親，和不領情的兒子。

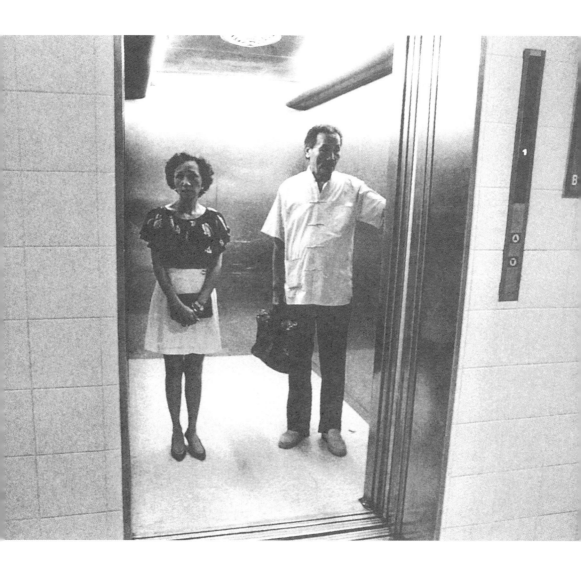

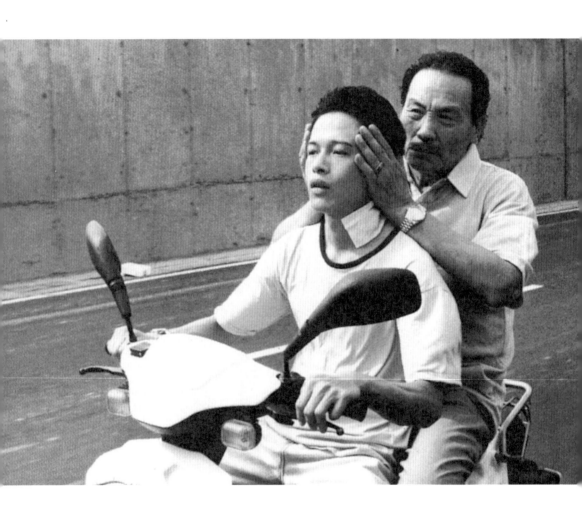

怪病不癒，在某些層面上反而促使了小康和他的父親必須接觸，尤其小康的媽媽要工作，只有靠已經退休的爸爸帶他到處求醫，不意卻激發出更大的衝突。為了這場怪病，小康看遍了中、西醫，李康生幾近「被虐」的演出令人印象深刻，尤其在特寫與廣角鏡頭誇示之下，那些插針扭骨的治療過程顯得非常殘忍。結果求醫無效，還隨著爸媽求神問卜，導演諷刺著人世間的救贖無望，只好轉效神明的悲觀作為。

但是全片最大的急轉就發生在小康和爸爸到台中問神明之餘，先後去了同一家三溫暖，在黑鴉鴉的隔間裡，兩個父子竟然在無知的狀況下，從對方身上求得滿足，直到完事後打開燈光，才發現彼此的身份。相對的是單獨在家的媽媽，察覺丈夫的房間有水淹出來，打開門一看才發現天花板的漏水已經嚴重到災難的地步，上樓敲門沒人應，忍不住自己從陽台爬上去探究竟，結果害她家淹水的根本是座空屋，只剩沒關緊的水龍頭不停噴吐。這兩組原本各自發展卻經由剪接形成強烈辯證性的戲共由19個複雜的鏡頭組成：

> 鏡頭1　場景是三溫暖，攝影機固定在櫃檯左前方，以中景鏡頭側拍小康到櫃檯付錢，櫃檯員告訴他寄物櫃的方向。

> 鏡頭2　全景鏡頭，小康在寄物櫃前脫掉衣服和脖子上的支撐護頸。

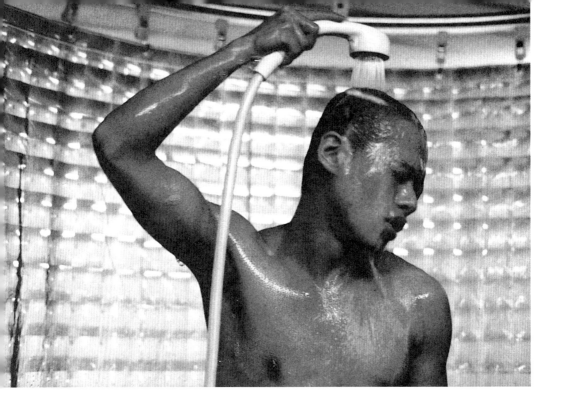

> 鏡頭3 正對小康上半身的中景鏡頭，他正在淋浴。

> 鏡頭4 場景是三溫暖的走道，光線昏暗，小康尋覓般地走
> 著。攝影機先是橫搖，再變成推，過程中可以看到
> 一直有其他裹著浴巾的男子像小康一樣穿梭在走道，
> 左右兩側小房間的門開開關關，門外的人向裡面探
> 視，半裸的身體微微發光。

> 鏡頭5 鏡頭架在某個空的小房間內，小康開門，進來坐下。
> 然後有人開門，看了他一眼又把門關上。小康幾乎
> 無法克制地扭動著他的脖子，為了舒服點，他讓身
> 體靠在牆上。接著又有人打開他房間的門，但旋即
> 關上。

> 鏡頭6　切進一個類似鏡頭4從走道上拍攝幾個尋覓肉體的半裸男人開門、關門的鏡頭。

> 鏡頭7　鏡位同鏡頭5，小康坐直身子，把房間門鎖上，讓外面走廊上其他的男人進不來，也無法拒絕他。

> 鏡頭8　鏡位同鏡頭 6，小康從構圖後景中的黑暗走出來，主動尋覓對象，在向鏡頭走來的時候，他也逐一地試圖開看看左右兩側的房間門，此時走到上只有他一個人，一直走道接近前景的地方，他終於打開了一扇門。此時鏡頭推上前去，小康開門進去，鏡頭停駐在門外，面對已經關上的房門。

> 鏡頭9　場景換成在房間內，俯角拍攝的中景鏡頭，固定不動。小康在一具陌生的身體旁邊坐下，那個躺著的人伸手撫摸小康的手臂與背脊，然後緩緩坐起，從小康身後抱住他，黑暗中只有他們的身體微微發光。陌生人愛撫小康的胸膛，然後把手伸進小康的浴巾裡面幫他手淫，小康忍不住發出呻吟，達到高潮。兩人用房間內的捲筒衛生紙擦拭完後，小康轉過頭為對方口交。

> 鏡頭10　場景變成小康的家，相當於天花板高度的俯拍鏡頭，前景是空空的地板，陸筱琳一個人坐在構圖中間靠右的飯桌旁發呆，過了一會兒，他打開桌上從工作的酒樓打包回來的菜肴，開始吃起來。

> 鏡頭11 以接近椅腳的高度俯拍地板，苗天房間的漏水已經
流到客廳來了。

> 鏡頭12 陸筱琳發現水流出來，立刻起身追查究竟。鏡頭跟
著她推到苗天的房間前，陸筱琳打開門，鏡頭向上
仰拍，天花板漏水已經嚴重到如同災難。

> 鏡頭13 場景換回到三溫暖的房間內，攝影機以接近地板的
位置正對房門向上仰拍，燈打開後，站在門旁的陌
生人原來是苗天，他整個人愣住，李康生在鏡頭前
面坐起，背對鏡頭，當他頭還未抬起的時候，苗天
就送上一巴掌，把小康又打倒。待小康爬起、認出
父親，立刻奪門而出。

> 鏡頭14 場景為公寓的樓梯間，攝影機以仰角拍攝陸筱琳猛
敲樓上住戶的鐵門，許久都沒人答應，她又下樓。

> 鏡頭15 攝影機以水平角度拍攝一大片公寓的鐵窗，陸筱琳
從鏡頭下端出現，吃力地往上爬。

> 鏡頭16 攝影角度改成仰角，陸筱琳已經爬上去。

> 鏡頭17 鏡頭再變成水平角度，但場景換成樓上住戶的陽
台，陸筱琳跳進來。

> 鏡頭18 先是固定在樓上室內的俯角鏡頭，待門被打開，陸
筱琳進來，鏡頭才變成水平角度，並隨她的腳步橫
搖，然後謎底揭曉：原來這是間空屋，但水槽上的
龍頭沒關，水不停地冒出來、溢出來、滲下去。陸
筱琳上前關掉水龍頭。

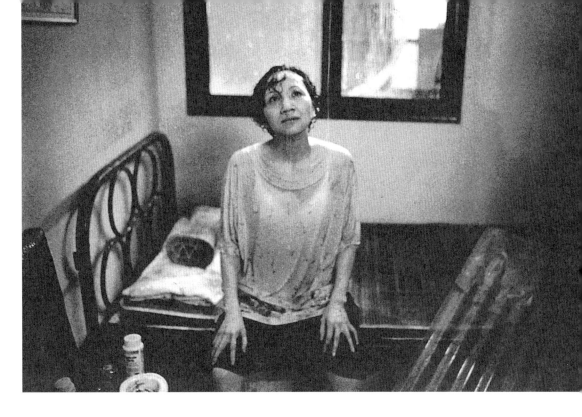

> 鏡頭19 場景回到苗天的臥房，陸筱琳望著水漫成災的天花板，渾身
 濕透地坐在床上，接者猛然把半懸在她面前的塑膠板憤怒地
 扯下（這塊塑膠板是苗天先前拿來防止漏水、接水用的，這
 時卻因為無法承載大量而傾蹋下來）。

　　蔡明亮透過精準的剪接，對比了小康和父親在三溫暖發生關係，以
及母親發現漏水真相這兩組事件，犀利地榨出每個角色的可悲與謎題解
開後的荒謬。兩個無法溝通的父子靠著發洩情慾的黑暗方式瞭解對方，
卻在拆卸掉各自面具的同時，顛覆了人倫的秩序；好比漏水的真相找到
了，方式與答案卻不是所希望的一樣。這座漏水的房屋是另一個精彩的
象徵，它既像住在裡面的每一個人的千瘡百孔，又意味著他們彼此之間
失察的關係，各人只想到替自己找出路，卻沒發現更大的問題，但最後
都要承受爆發後的結果。

同性情慾與人生如寄

如果我們把蔡明亮的三部電影一字排開，很明顯地可以看到他對同
性情慾的探索愈來愈明確而深刻。雖然蔡明亮本人並不喜歡作品
被貼上「同性戀電影」的標籤（註9），但其顧忌的是怕被搞成一種譁眾
取寵的流行與情調，而非恥於承認片中既有的同性戀元素。

　　羅頗誠在一篇題為「《河流》之家庭病理學研究」的影評中談到蔡
明亮對同性戀題材的處理，可以看到作者的風格展現：「他先在《青少
年哪吒》非常隱諱地指涉兩位男主角之間的關係，當時只能用愛慕的
『男性凝視』看著對方；到了《愛情萬歲》，即使其中一個和女人作愛，
另一個卻可躲到床底下自慰，以達到神交的可能；《河流》則勇於將此
議題和家庭價值崩潰結合起來討論，心靈枷鎖就此解脫。」（註10）父
子裸裎相見是否等於解脫心靈桎梏或容有爭議，但蔡明亮逐漸在電影中
開展出他個人對同性戀議題的視野，卻是可鑑的事實。

　　當《青少年哪吒》在1992年推出的時候，首當其衝指出其同性戀暗
示的是李幼新，他說蔡明亮「開放而包容地打破同性戀與異性戀兩極化
的區隔，這使得小康與阿澤之間是否存有同性戀關係，比維斯康堤的
《魂斷威尼斯》更曖昧。」（註11）紀大偉「我看故我在——成長電影與
身份認同」一文中，則指出小康的成長歷程大致是恨父加戀父的揉合
（註12），至於小康在阿澤的機車噴上「AIDS」字樣，紀大偉的解釋是
「他可能仇視阿澤和另一個女人的性行為，也可能是想咒罵阿澤是同性
戀，將自己所不喜歡的屬性轉嫁（displace）至異己身上。他沒有性生
活，所以敵視有性生活者，努力貶斥性；他懼怕自己成為同性戀，所以
先聲奪人，逕稱有同性戀嫌疑的是別人。這種『滌清』，是成長過程中
確立自我的方式，也是一種自我欺瞞。」（註13）

　　以上三篇文字分別出現在1997年、1992年和1996年，無論先見或後見、聯想或分析，共通點都是將李康生飾演的小康視作蔡明亮電影的慾望主體；事實上，李康生也是這三部電影中，唯一用同一個名字在每部電影都出現的主要人物。《青少年哪吒》裡的小康在情慾上還處在曖昧不明的狀態，所以這些分析文字的線索只能來自「男性凝視」的聯想或「轉嫁」、「滌清」的套用。但是到了《愛情萬歲》中，小康幽暗的情慾，不只顯露在他穿上連身女裝翻觔斗的「顛覆性別」趣味，更在楊貴媚與陳昭榮於床上作愛、他在床下自慰，事後他趁楊貴媚離開、陳昭榮睡著時，輕輕吻了陳昭榮的那一個舉動中，正式曝光。

　　如果我們把這三部作品按照完成的順序來解讀，小康這個角色的同性情慾也非常有秩序地被完成；從《青少年哪吒》到《愛情萬歲》，是隱諱不明到終於曝光，從《愛情萬歲》到《河流》，則是從壓抑到爆發，而且相較於《愛情萬歲》層層疊疊的結構，《河流》反而有心逐漸拆解掉其他東西，直探同性情慾的真貌。和蔡明亮合作三部電影的攝影師廖本榕說：「這個《河流》，是一條心與性的河流。」（註14）恰能說明這部電影特意單純的作風，這份單純也許在某些程度上剝離了角色與社會的關連，卻走到更內在的境地。英國影評人東尼雷恩（Tony Rayns）就說他在看《河流》時覺得角色有點過於先入為主定型，好像是導演將視野強加在他們身上，而非自然的本性；但他也承認導演如此處理角色困在自己的心理鬱結中，產生對電影美學的正面影響（註15）。其實這些都有跡可尋，從《青少年哪吒》、《愛情萬歲》到《河流》，蔡明亮對社會性議題的投注逐漸減弱，而把重心移往角色的心理狀態作深入的探尋，《愛情萬歲》在這兩方平衡得最好，《河流》卻是後者的極致，所以同性戀在本片中被當成一個內在議題的潛能，遠多過作為可辯論的社會議題。

　　在態度上，《河流》開放地承擔了同性戀題材，進而以同性戀作為其他更大命題的隱喻，蔡明亮用它去挑釁人倫制度（父子亂倫）的時候，所著眼的還是個體的孤寂，且他確實撕破了異性戀體制下的獨斷標籤（片中的同性戀有以結婚生子隱藏在異性戀威權下的，也有和同、異性都發生關係的，可見傳統定義的武斷及曖昧）。作為一部關注到同性情慾的作品，蔡明亮並未掉入濫情的窠臼，去編織一段媲美異性愛情傳統的同性愛故事討好同志，反之，他讓鏡頭流連在賓館與三溫暖，捕捉到沒有愛的性，在短促的性高潮當中，透露更多的寂寞。

利用鏡頭的擺位與打光，蔡明亮把小康父子在三溫暖相遇的整個段落，處理得不落俗套。黑暗的場景中，男性肉體因為光線的隱約投射而流洩屬於人體肌膚的美麗觸感，讓人可以感受慾望的流動，然而一個個半裸男子開門、關門、探測、追蹤肉體的動作，卻又顯露躁動的不安定感；在他的解釋下，這更接近「人生如寄」的意念（註16）：每個人都在找自己的位置（房間），然而卻沒有一個真正屬於你的地方。可見「同性戀」在這部電影裡面並不是被真空處理的，同性戀的三溫暖王國其實和小康媽媽駐守的那座電梯、他們的家、情夫的家，共同組成《河流》的孤獨版圖。

場面調度與作者風格之間的關係，除了上述的一些例子以外，還可以由最後的長鏡頭去推敲。因為從前兩部電影的觀察來看，蔡明亮電影的收尾總是意義繁複，雖然都是沒有固定答案的開放式結尾，但作者本身的觀點卻是非常統一的。

在談《河流》最後一個鏡頭之前，必須先交代在三溫暖中意外發生關係後，父親與兒子並沒有直接溝通，苗天用一個巴掌表達自己的震撼，李康生回到台中的旅館倒頭就睡，而苗天回來後也是沈默地上床；蔡明亮電影裡的父子之間從沒有淚眼相向（即使有眼淚也選擇背對背流），只有沈默以對。隔天醒來，父親打電話問師父求神的結果，得知神已經答應，他們可以回台北了，至少這對他們而言是個好消息，他叫醒小康，然後出去買早點。接著小康醒來，走到陽台，導演沒讓他跳樓，而是讓他先走出鏡頭外半晌，再走回鏡頭內，小康轉了轉他的脖子，似乎好了一點，不知是藥石神祇的療效，還是彼此的現身帶來桎梏的解除。樓下沸騰的人聲浮上陽台，甚至恍惚有鳥叫的聲音，窗外的陽光蓋過了暗室內的檯燈，導演再度把角色置回外面的世界。

最後這個從父親打電話開始就一鏡到底的鏡頭，充分展示蔡明亮在場面調度上的功力，也是蔡明亮極少數只用一個長鏡頭就完成所有意義的特例。這個鏡頭擺在床的右側，構圖的前景是床邊的小桌子和桌上的電話，中央則是一張大床，當李康生起床後，打開床邊左側陽台的門時，陽台遂成為構圖的後景。雖然只有一個鏡頭，但是蔡明亮卻展現了宛如剪接的層次感又不破壞情緒的連續性；觀眾的視覺焦點先被前景打電話的苗天吸引，待他出去買早點，小康起床，我們的注意力又轉移到中景的小康身上，但是當他走到陽台上去的時候，後景變成最重要的，因為我們關注他在陽台上是否會做出傻事，所以當小康走出鏡外的時候，相當於建立了一個懸疑點，等他再度入鏡時，導演的風格也就完成了。一鏡到底的意義在於，同一個鏡頭內，我們對空間的注意力從室內（苗天打電話）延展到戶外（李康生走到陽台），光線從低調的燈泡（室內）轉變成耀眼的自然光（戶外），這種開展式的作法擺脫了原訂的宿命結局，而留下一線希望。開放式結尾暗示了彼此秘密的曝光，而這個不能說出的秘密在內在層面又與兒子的怪病互為表裡。蔡明亮顛覆了人倫體系的不可侵犯，也為所有黑暗的情慾找到可以走到陽光下的寬容；現實應該是比電影更殘忍的，但蔡明亮在握有一把犀利的解剖刀同時，也為他的角色留下一個並不天真但充滿溫柔的空間。作為一個電影作者，蔡明亮從不缺乏這份來自複雜道德立場的感性，如果我對蔡明亮作品有所偏愛的話，這應該是相當重要的理由。

註釋

註1. 見附錄A：亮話──蔡明亮訪談錄。

註2. 同上。

註3. 同上。

註4. 同上。

註5. 焦雄屏，蔡明亮編著，河流，（台北：皇冠出版社，1997），
　　　p.18。

註6. 見附錄A：亮話──蔡明亮訪談錄。

註7. 羅頗誠，「《河流》之家庭病理學研究」，影響，第82期，（1997
　　　年3月），p.97。

註8. 蔡明亮等著，愛情萬歲，（台北市：萬象出版社，1994），p.185。

註9. 焦雄屏，蔡明亮編著，同註4 ，p.25。

註10.羅頗誠，同註6，p.98。

註11.李幼新，男同性戀電影，（台北：志文出版社，1993），p.246。

註12.紀大偉，「我看故我在─成長電影與身份認同」，幼獅文藝，第
　　　510期，（1996年6月），p.97。

註13.同上，p.98。

註14.廖本榕，「《河流》心與性的通道」，影響，第82期，（1997年3月），
　　　p.92。

註15.焦雄屏，蔡明亮編著，同註4，p.48─49。

註16.見附錄A：亮話──蔡明亮訪談錄。

第 七 章

關於渴望的夢境插曲一洞

我不管你是誰

在你懷裡沈醉

我和你緊緊相偎

嚐一嚐甜蜜滋味

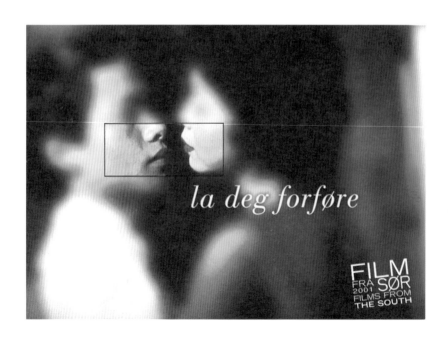

la deg forføre

FILM
FRA SØR
2001
FILMS FROM
THE SOUTH

　　《洞》是蔡明亮第一部得到外國資金的作品，除了來自中影、中視、以及他和焦雄屏合組的「吉光電影公司」的投資以外，還包括法國的Haut et Court、La Sept—Arte 也參與其中。而且這部作品有兩個不同長度的版本，除了我們在戲院所見的95分鐘版以外，還有一個在法國電視台播映的60分鐘電視版（註1）。

　　作為二十世紀末最具啟發性的電影創作者之一，蔡明亮的《洞》也是十足世紀末的。這部在1998年推出的作品，時空卻設定在還沒來到的西元1999年，距離千禧年只剩七天的時候，台灣的某個地區（從景觀到蔡明亮個人的創作習性，我很難不把它當作台北，而且是繁華落盡的台北西區）不停下著雨，透過只聞其聲不見畫面（全黑）的O.S.，我們知道一種不知名的傳染病正在流行著，無力防範的政府要求疫區裡的居民撤離，並警告將不收垃圾、停止供水，但還是有人不肯離去。

　　一棟像是國宅的公寓中，李康生正在午睡，卻被電鈴吵醒，門外的水電工說樓下漏水，叫他上來檢查，為了找出問題的水管，他在李康生的地板，也就是樓下楊貴媚家的天花板上，挖了一個洞，卻從此不見蹤影。住在樓上樓下的兩人，原本是互不相識、各自蜷縮在自己房間裡的鄰居，他的地板／她的天花板「安全」地保持兩人的孤獨，直到水電工敲開一個洞後一走了之，這個洞竟然成了兩人「溝通」的可能。

孤獨是種病菌

　　於水電工的一去不回，可能是害怕吧！因為這棟公寓已經出現了傳染病的患者了，根據電視報導，怪病的染病者會習慣性地鑽到床下、衣櫃，甚至水溝或洞穴這些避光而陰暗的環境裡不肯出來。雖說這個帶有「卡夫卡味道」的病症是蔡明亮杜撰而出的題材，卻也與近年各種千奇百怪、令文明愈顯脆弱的流行病有關，尤其是政府單位的逃避懦弱對策，以及人民的不耐與氣憤，其實早在本片開場的官民對話中就已顯示；如果我們再把這個設計作為一種「隱喻」或「象徵」的話，那麼李康生、楊貴媚這作為台北人縮影的一男一女，將自己關閉在大城市裡一棟建築中的更小一個單位，也未嘗不是病徵！

　　蔡明亮對於空間的敏感，由來已久，訴諸創作，也可以推到他的實驗劇場階段，至於電影，則每一部都有類似筆觸，而且一部比一部明顯。以《洞》為例，除了藉由杜撰的怪病來暗示人將自己縮伏、閉鎖的孤獨（儘管這世界的人愈來愈多，人與人的隔離卻愈來愈大），從電影的景觀設計與場面調度，我們也看到李康生和楊貴媚是如何各據一間小房子啃噬自己的寂寞。就像前面提到的，從馬來西亞僑界傳統華人家庭出身的蔡明亮，對於「家」有相當的眷顧感情，但長達二十年的台北經歷，以及對這個轉變得幾乎令他難以在感情上適應的世界，則反映成他的作品裡出現大量只具「經濟」意義而無「家庭」功能的房子（《愛情萬歲》待售的房子成為男女直接發洩及同志間接隱藏情慾的地方，《河流》雖出現具體的家庭，但每個房間又隔開了家人的認知與秘密，父子倆還是在別的房子──三溫暖及旅社──發現彼此的）。而《洞》片中的

房子，更像是把自己藏起來的洞穴，所以片中一個騎著三輪車到處亂按人家門鈴的小孩，便造成一種光怪陸離的諷刺感，他惡作劇式的童真，恰巧反映了溝通的渴望，但沒什麼人理應的現實，一方面是片中描述疫情擴大的結果（生理的病），另一方面更可引伸為成人世界的疏離（心理的病）。

其實，講疏離、講孤獨，甚至窺視的電影，多得不勝枚舉，但蔡明亮用了最簡潔的方式來成就高度的創意，這份簡潔表現在人物（只有楊貴媚、李康生這兩個沒有名字的人稱得上是角色）、場景（幾乎在同一棟建築裡完成，而且是全然密閉的），以及故事性上。蔡明亮寫過衝突強烈、富於戲劇性的劇本，也曾過渡到強調生活趣味的階段，但他的電影顯然愈來愈摒棄故事的吸引力，而訴諸作者風格的自信與意念手法的沈練，他的四部作品一部比一部讓我有在觀賞的當下覺得低限粗樸，觀賞完後卻回味無窮的感受。有時候我甚至擔心這樣真的能撐完一部電影嗎——就靠這些時常只被其他導演當作次文本運用的東西，可是他對一些內在深沈情感的挖掘，以及藝術家的犀利，又自成一體地讓他一部比一部看似簡單的作品，具備複雜的內涵。這次，我們甚至只要回歸到楊貴媚和李康生兩個角色身上。

歌舞與實驗

對於這對人物關係的刻畫，蔡明亮用了一個很詭異的方式來呈現—歌舞，稍有認識的人都瞭解，除了極少數的例外，歌舞在類型裡的意義幾乎全數是正面而積極的，亦即正統的歌舞片精神和蔡明亮低調陰暗的作品風格幾乎扯不上關係，甚至是反向而行的。但《洞》確確實實用了五首葛蘭（註1）的歌曲，並且達成了歌舞片對歌舞必須具備「整合」作用的要求，只不過，他改變了作法與意義，讓人既不能將《洞》歸到歌舞片的範疇，卻又必須承認他對這些歌曲意義的開發，遠勝過先前一堆僅帶有緬懷意義而將葛蘭歌曲大量穿插在片中的香港電影。

湊巧的是在看《洞》之前，才剛看了雷奈的《法國香頌DiDaDi》（On Connait la Chanson,1997），很難不將兩者彼此聯想比較。《法國香頌DiDaDi》運用了大量現成歌曲來做為角色的心聲，但導演雷奈不要演員親自演唱，而是像「放唱片」一樣地放出原唱的歌聲，並且不用全曲，只擇其中恰好可表現角色心意的某一小段，既像註腳，又像台詞的音樂化，一舉打破歌舞片致力塑造念白與演唱同步的幻覺。你永遠猜不透什麼時候會有歌曲迸出來，而且也不一定是男聲或女聲（端看原唱者是誰），於是乎，一方面這些歌曲很幽默地表現了角色的個性和心理狀態，但又因為它們的不按理出牌（指對類型傳統而言），反而形成了一種疏離效果。

《洞》的曲目遠少於《法國香頌DiDaDi》，而且統一為葛蘭所唱，但是亦有某些異曲同工之妙，包括了疏離效果及點題作用。「疏離」是因為蔡明亮的作者風格與歌舞片精神八竿子打不著，突然插入歌舞場面，乍看無聲頭，卻又督使觀眾思考而非陷溺在情節裡。匪夷所思的是蔡明亮用了歌舞片裡的華麗服飾與俗豔打光，但場景依然未脫這棟破落的公寓，亦即他的疏離至少有兩層，其中一層是屬於敘事的，也就是從較寫

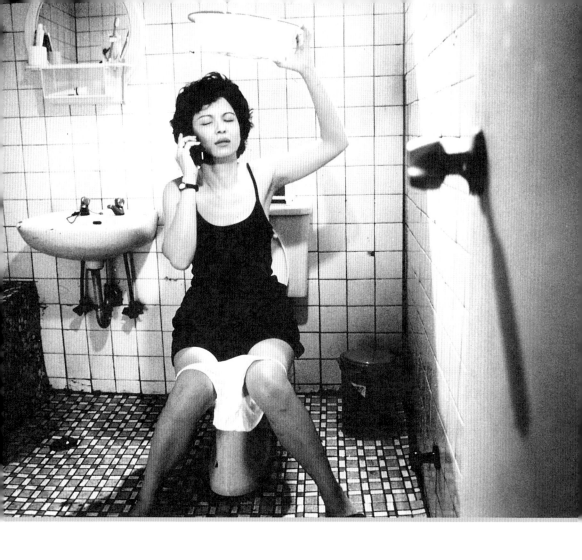

實的世界跳入歌舞場面的前後對照，另一層則出現在歌舞場面之中，讓花枝招展、充滿幻想性的楊貴媚，在髒亂、現實意味深重的的樓梯間跳舞！所以即使是在歌舞的世界，導演都教我們在即將遁入歌舞的逃避主義之前，發覺夢幻的易碎，於是歌舞的功能不是讓觀衆作夢或投入，而是辯證。有時，我不禁懷疑蔡明亮是既殘酷又溫柔的；他溫柔地讓苦悶的角色有想像的空間，但最後你卻發覺這只不過是他為角色可悲的處境提供的苦中作樂，現實與幻想結合的荒謬他並未忘記。

孤獨瘖啞的世紀末跫音

舉例來說，當這個洞剛形成時，兩個人幾乎是彼此嫌惡的。楊貴媚愛美地用蛋清敷臉，仰頭等臉乾的時候，水泥灰就從洞口落下，打得她一頭一臉，還爬出了一隻蟑螂。原本楊貴媚應該是又氣又怕的才對，結果下個畫面卻跑出了她在電梯裡又唱又跳的模樣，對嘴的歌曲即是蹦蹦跳跳、扭扭搖搖的「卡力蘇」：

OH　卡力蘇　OH　卡力蘇

我蹦蹦跳跳愛卡力蘇

OH　卡力蘇　OH　卡力蘇

你不要說我太辛苦

扭呀扭呀扭呀跳卡力蘇

這模樣就像公雞在走路

牠把翅膀提，脖子伸，高聲歡呼

我跟著牠進一步又退一步

我扭呀扭　步步清楚

我有心事不用對人細傾訴

只要鼓聲響，身體晃，心裡舒服

我就可以忘掉了整天忙碌

到晚上也不妨糊里糊塗

OH　卡力蘇　OH　卡力蘇

我蹦蹦跳跳愛卡力蘇

OH　卡力蘇　OH　卡力蘇

你不要說我太辛苦

扭呀扭呀扭呀跳卡力蘇

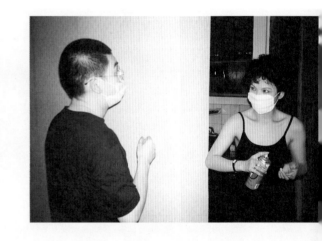

這第一段歌舞即已建立本片的音樂基調：反諷。楊貴媚理應花容失色的反應，變成了活潑快樂的「卡力蘇」，而「卡力蘇」的歌詞也不是角色的心境，歌詞愈快樂，其實人愈苦。蔡明亮甚至突發奇想地讓楊貴媚整首歌舞都在狹隘的電梯間裡邊表演，並以一個完整的長鏡頭拍完整場戲，所以不管「卡力蘇」多奔放，她已經先被兩個「框」（電梯間與鏡頭的景框）給限制住了，歌曲與情境反倒成了「對比」。

之後，楊貴媚曾經倒楣地慘遭李康生酒醉後從洞口吐下的穢物「襲擊」，而當某天李康生聽見樓下有聲音，忍不住靠近洞口望下偷看的時候，楊貴媚冷不防拿起殺蟲劑就往洞裡噴的「狠招」，被蔡明亮配上了「胭脂虎」：

要走你只管走路，沒有誰叫你留步

要去就去，我絕不攔阻，一去你就沒回顧

要走你只管走路，沒有誰叫你留步

要去就去，我絕不攔阻，請你不要再嘀咕

不要再叫我胭脂虎，你也不是個好丈夫

沒有錢養我，偏偏要吃醋

做人簡直太糊塗

……

曲裡寫的是無能的男人別嫌我（女人）霸道，其實男人才是既愛嘀咕又糊塗。歌曲自然有其意義，如果說「卡力蘇」以歌詞的逍遙自在對比楊貴媚的恐慌，那麼「胭脂虎」則誇示了楊貴媚的反撲行動。

但隨後因為工人不肯回來繼續修理，公寓裡的人也愈來愈少，透過破洞而聲息相聞的李康生和楊貴媚反而成了彼此唯一認識的鄰居了，但實際的接觸仍未發生，卻更顯曖昧：楊貴媚在走廊用天井的雨水洗手，李康生竟在樓上瞪著她瞧；兩個人在各自的廊道徘徊，像是互相注意了起來，接著眾所皆知的「我要你的愛」響起：

我—

我要—

我要你—

我要你的—

我要你的愛

你為什麼不走過來

……

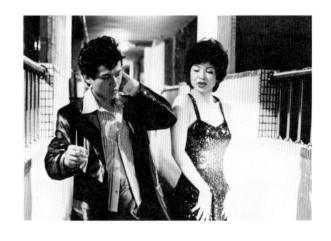

　　如果你以為這時候兩人應該跳起激烈、默契的雙人舞（歌舞片總需要這種「誘惑之舞」的）那就錯了！兩個連接觸都不敢的男女，其實更接近「卡通化」地追趕了起來。而且傳統歌舞片的雙人舞，大都是由男性主導、引領女性進入狀況，而後達至完美高潮的才對，但是《洞》卻讓楊貴媚死追著李康生，而李康生對於跟滅火器跳舞的興致竟然大過跟楊貴媚共舞，你就知道蔡明亮並不想讓愛情如此輕易地發生。或者說，相較於兩人窺伺且靜態的情慾關係，類型當中的勁歌熱舞，自然成了一種荒謬了。

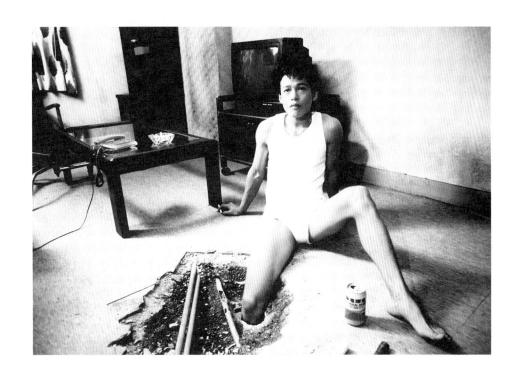

　　之後兩人的對照開始增多，樓上開水，樓下就沒水，樓上用馬桶，樓下就滴水，有時透過水，他們才瞭解彼此的動靜。蔡明亮恐怕是全世界最愛用也最會用「水」的導演之一，屋外陰雨不斷、無處可逃的意象，屋內潮濕漏水、彷彿將遭淹沒的危機，甚至水聲等等作用，幾近極致。而隨著洞口愈來愈大，李康生竟然有場戲是出其不意地把腳伸進洞裡，一條腿在那兒晃呀晃的，形成了一個詭異又新穎的性暗示場面。

　　不過這些慾望流動的圖像都無法挽救悲劇的逼近，這場流行病的病徵先是出現類似感冒的症狀，日後才會發生怕光、躲藏、以至無藥可救的程度，所以當楊貴媚在浴缸裡打了個響亮的噴嚏，接著畫面跳到她花枝招展地在國宅的長階梯大跳「打噴嚏」一曲時，恐怕我們都笑不出來了，因為這首歌的熱鬧旖旎，變得反其道而行地突出痛苦與悲劇即將到來：

我並沒有重傷風

也不是白雪公主老友記

為什麼一天到晚打噴嚏

這事情太稀奇

Achoo！Gesundheit.

難道有誰惦記我

在那裡連名帶姓把我提

所以我一天到晚打噴嚏

打一個不停息

Achoo！Gesundheit.

……

　　誰在想她？李康生？但是他們連開始都還稱不上，而且楊貴媚顯然來日無多了！於是可愛俏皮的「打噴嚏」，一下變得恐怖幽微了起來。這讓我聯想到史丹利庫柏力克在《發條橘子》（A Clockwork Orange,1971）的暴力場面使用「Singin' in the Rain」這首堪稱影史最著名的歌舞片經典名曲（取材自同名電影《萬花嬉春》Singin' in the Rain,1953），結果讓許多看過《發條橘子》的觀眾以後聽到這首歌時，都不禁毛骨悚然的軼事：「Singin' in the Rain」明明是一支頌揚樂觀愉悅的曲子，庫柏力克卻用他高度的創意硬是挖掘出通俗文化當中的暴力性與可顛覆性，進而改變了歌曲的原意，讓它在新文本當中另外具備新意。《洞》一片裡的「打噴嚏」也有一點類似味道，雖然不見得和庫柏力克一樣顛覆力萬鈞，卻也為原曲的效果做了一百八十度的大轉彎。

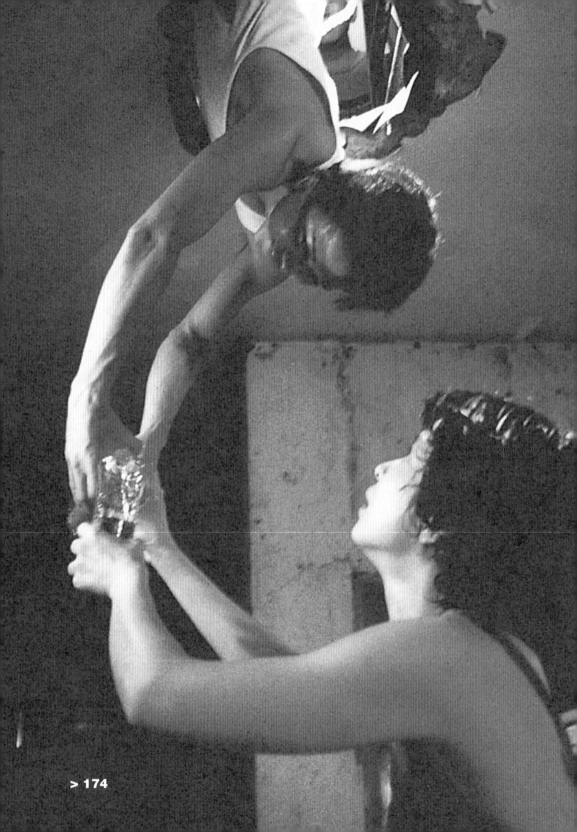

驚人的尾聲

結果洞愈來愈大，兩人之間的渴望愈來愈深。一夜楊貴媚醒來，哭泣地發現床下已經有水淹進來，她不可遏抑地開始亂爬，最後鑽進她買來儲藏的衛生紙堆裡，再也不動，顯然，她也得病了。而透過愈來愈大的洞全看在眼裡的李康生，只能拿著榔頭拼命敲洞，然而無論他對著洞叫得多大聲，楊貴媚都沒有反應，最後他只有扔掉榔頭，放聲大哭。人是多麼地恐懼孤獨，當你真的發現自己的孤獨時，蔡明亮才將這股痛楚完全釋放出來。

在經過了半晌的沈默後，死寂如山的衛生紙堆忽然又有了動靜，楊貴媚像是尋找空氣跟光一樣地從紙堆下鑽出，溫柔的打光讓斗室頓時超現實了起來，此時，從她上方遞下一杯水，她接了喝，之後，伸下一隻手，她也伸出手握住，於是他將她拉上去。最後一場歌舞，兩人盛裝擁舞，耳邊傳來：

我不管你是誰

在你懷裡沈醉

我和你緊緊相偎

嚐一嚐甜蜜滋味

我不管你是誰

在你懷裡沈醉

我和你形影相隨

嚐一嚐風流滋味

樑上燕子雙棲雙飛

池裡鴛鴦游去游回

我要問你為什麼長相隨

分不開一對對

我不管你是誰

在你懷裡沈醉

我和你形影相隨

嚐一嚐風流滋味

　　我不得不佩服這個驚人的收尾，在導演技巧上，蔡明亮把所有原本在先前出現過的記號：葛蘭的歌、封閉的房間、水、洞，全部集合在一塊，卻組成了一個充滿感情的場景，兩個寂寞的陌生人，終於在「不管你是誰」的歌聲中擁抱在一起了。屬於慢版的「不管你是誰」讓這場擁舞保持了一種獨特的氛圍，是種不帶激情的苦盡甘來，卻又對愛充滿了渴求。我很難說它是樂觀，因為楊貴媚顯然也染上這場世紀末不知名病毒而回天乏術，但不管它是超脫、想像或昇華，蔡明亮最厲害的是無論過程多麼犀利，對人以及城市的瞭解與解剖，從未妨礙他同時具備的深沈感性；他竟然能將寂寞的人對於接觸的渴望，拍出宗教般的力量，顯見他的不落言詮，已具備相當的功力。至少在我的印象裡，「不管你是誰」從來沒有這麼感人過，明明這首歌我在葛蘭的專輯裡聽過不下數十遍了，顯見是電影的情境肌理將這首歌吸收成自體的一部份，再反芻出來，也等於是發揚光大了。

在《河流》上映前，我為了碩士論文，跟蔡明亮長談了幾次，當時他提到想在還未成形的《洞》裡安排讓楊貴媚對嘴葛蘭的歌聲，或是在女主角自殺時出現「我要飛上青天……」一年半過去後，《洞》沒用上「我要飛上青天」，卻實踐了蔡明亮當時希望能將他所鍾愛的葛蘭跟楊貴媚並置的奇想，而且無論新、舊，就像電影裡的現實與虛幻全數統罩在導演的風格下，揉合成全新的創作實體，蔡明亮更堅實地以作品強調風格凌駕一切的結果。

電影的結語，蔡明亮寫下：

兩千年來了，感謝還有葛蘭的歌聲陪伴我們。

而我們，是否也該慶幸有蔡明亮的作品讓超過一百歲的電影還有創新的可能，而不僅僅是科技的更迭！

註釋

註1. 很可惜到目前為止，我還沒看過這一小時的電視版。

註2. 葛蘭是位能歌擅演的明星，除了主演過《曼波女郎》、《野玫瑰之戀》、《星星月亮太陽》等名片外，還演唱許多膾炙人口的歌曲，其中有些因為曲風特殊，歌詞豪放，加上葛蘭多變大膽的唱腔，而在當時被認為「鬼馬」，卻成為日後許多電影喜歡借用及啟發了許多藝人的經典。蔡明亮本人即是葛蘭的歌迷。

第八章
孤獨的出路—你那邊幾點

後來我才發現

為什麼那麼喜歡《四百擊》

是因為片中強烈的孤獨感

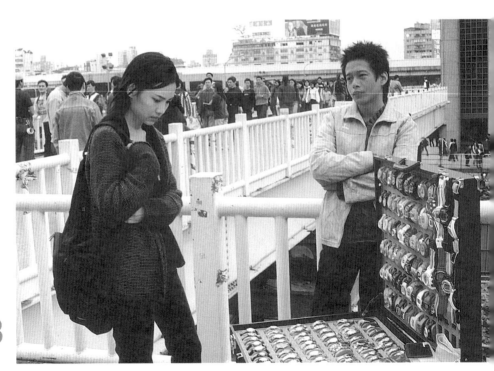

　　距離上一部作品《洞》整整三年，蔡明亮終於完成《你那邊幾點》，他的第五部劇情長片。這段時間發生了許多事情，首先是蔡明亮對金馬獎的「發難」，1997年《河流》雖然入圍了最佳影片等四項，但提名了本片的評審卻對本片做出許多保守而反智的偽善批評，當蔡明亮發現到了1998年，其中一大部份人竟然又蟬聯評審，因此發表公開聲明，要求退出比賽；作出類似聲明者，還有另一位導演林正盛。此舉雖然凸顯了當年金馬獎遊戲規則的某些可議之處（特別是評審遴選方面），卻得罪了不少人，有人惱羞成怒地把台灣電影工業的沒落怪罪到他頭上，更有甚者，是連他的華僑身份都被拿來大做文章，說他不是中華民國國民，不該申請輔導金，硬要他一個子兒不少地全吐出來。姑且不論輔導金到底是入了片商還是導演荷包，如此對待一個被國際影壇視為理所當然代表台灣電影的創作者，真令人不得不相信文化在這座島嶼上，是如何被消磨得幾乎沒有尊嚴。

多事之秋

　　　　篇退出金馬獎競賽的聲明，讓蔡明亮導演的《洞》從一部單純的作品霎時變成台灣各方電影陣營針鋒相對的藉口，也讓他從過去一個單純的創作者，變得要面對各種非關電影的壓力；寫了一半的《你那邊幾點》幾乎無法完成，許多煩擾的事，讓他回到了馬來西亞。

　　在馬來西亞，他暫時擱下了《你那邊幾點》，嘗試了幾個大異其趣的題材。其中一個叫《黑眼圈》，李康生預計飾演一個到吉隆坡工作的「外勞」，吉隆坡種族混雜的多元文化，特別是印度社區，非常吸引蔡明亮，而渴望把它發展成一部很「情色」的電影。另外還有一個案子叫《天邊一朵雲》，人到中年的女主角到日本尋人，男主角則是在成人色情影片工業浮沈的年輕邊緣人，理想中的女主角人選是香港導演許鞍華，她在《河流》的跨刀客串，讓蔡明亮很想和她再度合作。另外，布魯塞爾那邊有一個邀集不同導演來拍這個城市的計畫，他也到布魯塞爾住了一段時日，尋找靈感與觀點，可惜最後因資金籌募問題而擱置。同時他還結束了和吉光公司的合作關係，拿著《你那邊幾點》、《黑眼圈》、《天邊一朵雲》與來自世界各國喜歡他的製片及電影公司，洽談合作的可能性。

　　之所以還是先拍《你那邊幾點》，一方面除了它一半法國、一半台灣的戲，目前還是比必須在馬來西亞、日本拍的其他兩部片有把握與可行性外，更重要的是這部片子在情感上，有他必須先完成才能再出發的關鍵。正如李康生脖子受了傷讓他有了《河流》的某些想法，生命的脆弱、人的難為……，而李康生父親的去世，勾起他對死亡的記憶與恐懼，這部片也有了順理成章向下推衍的理由。他硬著頭皮去找錢完成這部跨國電影，過程比過去所有作品都來得辛苦，也說服了外國片商，必須先完成《你那邊幾點》，才有可能做別的。瞭解也好，惜才也罷，這部電影終於得到法國Arena公司的投資，蔡明亮則以導演費相對投資地擁有台灣、香港、馬來西亞、新加坡的版權。

父親的告別式

電影一開場，蔡明亮電影裡一貫的父親形象——苗天，就過世了。小康（李康生）莫名地害怕父親的鬼魂，即使半夜尿急也不敢出來小便。白天他在台北車站前的天橋上賣手錶，即將出國的陳湘琪，看上小康手上的錶，請他割愛，小康因家裡有喪事，怕帶給人家霉運而拒絕了，但陳湘琪不信這套，還是買下了這支舊錶。小康只知道她要去的地方是巴黎，某天心血來潮打電話問巴黎的時差，於是他把家裡的鐘調慢七個小時，變成巴黎的時間，母親發現時鐘慢了，堅信是死去的丈夫回來看她，於是決定按照這個慢了七小時的時間生活，甚至陷入歇斯底里的狀態；而在巴黎的陳湘琪，則在不如想像中浪漫的花都，聽著旅館房間天花板傳來奇異的聲響。小康為了找巴黎的片子，買了《四百擊》的錄影帶，陳湘琪卻在一座墓園，遇見了《四百擊》的男主角尚皮耶李奧（Jean－Pierre Leaud）……

《你那邊幾點》的第一個鏡頭，是個固定的長時間鏡頭，苗天從後景端了一盤水餃走到前景的飯桌坐下，呆坐半晌，點了根煙抽，然後想起什麼似地起身到後面，叫小康（李康生）起床，回到桌前，也沒吃水餃，便再走到後景，推開紗門走入陽台，隔了門，我們看到他搬開盆栽，放心地對著外面吞雲吐霧。接下來便是小康抱著父親的骨灰罈，唸著：「爸，要過隧道了，你要跟來喔！」

第一個鏡頭，宛如是父親同時告別生命與觀眾的儀式。蔡明亮曾說過，這部片的某些靈感來自李康生父親的過世，又讓他聯想起自己父親去世的感受，影片最後的簽名，也清楚地標明本片「獻給我的父親，小康的父親」，都讓這個開場鏡頭意義深長。表面上，蔡明亮讓苗天一切行動如日常生活無奇，但他幾番起身、坐下，終於離開飯廳、走廊，被門隔在另一個空間的場面調度，卻又帶點依依不捨地宣告這位蔡明亮電影裡永遠的父親，終究孤獨地離開。而熟悉蔡明亮電影的觀眾，再看到

《愛情萬歲》也曾出現的靈骨塔場景時，其意義更加豐富，小康不再是冷眼旁觀現代人對死者的殷勤與對生命的冷漠，而是自己的父親永遠離開。

之後，蔡明亮對全片敘事結構的處理，出現了他至今最大膽的嘗試：兩名主角——李康生與陳湘琪，只有兩場幾乎不帶情感的對手戲（註1）發生在台北車站前的天橋上。儘管蔡明亮過去的作品，也曾以兩組平行敘事線來互照、對比過（《青少年哪吒》的陳昭榮、李康生有許多時間是各自發展故事的），角色與角色之間也不見得非依賴實際的對手戲才能產生意義（《愛情萬歲》的楊貴媚甚至根本不知道另一個主角李康生的存在），但無論《青少年哪吒》或《愛情萬歲》，總有另外一個人讓兩個看似無關的角色產生交集（《青少年哪吒》陳昭榮因砸爛李康生父親的後照鏡而結下樑子，《愛情萬歲》楊貴媚、李康生都和陳昭榮有直接接觸），《你那邊幾點》卻只有手錶，以及手錶代表的時間，牽起之後台北、巴黎各自發展的敘事。

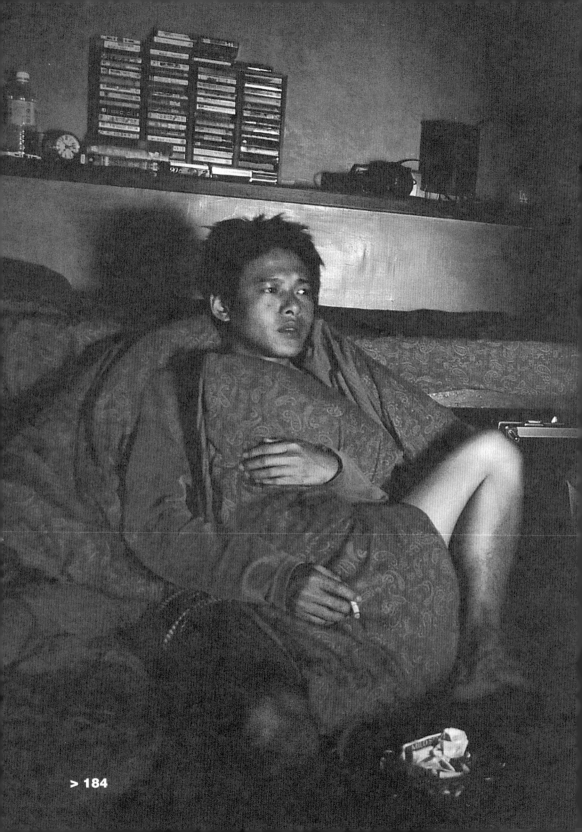

台北與巴黎的七小時時差

台北這邊的故事圍繞著籠罩在喪事陰影裡的李康生，和飾演他媽媽的陸奕靜（註2）。李康生在蔡明亮的電影裡，若非無所事事，就是從事非白領、流動性的工作：《愛情萬歲》的靈骨塔推銷員、《河流》的臨時演員，以及本片裡賣手錶的攤販。蔡明亮雖然試圖讓這個職業的特殊性產生一些喜劇效果（譬如李康生經批發商介紹「試用」一種摔不壞的冷光錶，但他只能拿著往桌上敲，而不能用力往地上砸，否則手錶就報銷了），但更重要的還是讓小康在與時間／時差發生意義上，有其合理性，與更強的指涉功能。

然而「時間／時差」於此片的意義，豈止是台北與巴黎的七小時而已！把時鐘調回到過去這個類似希望「時光倒流」的舉動，與其說是小

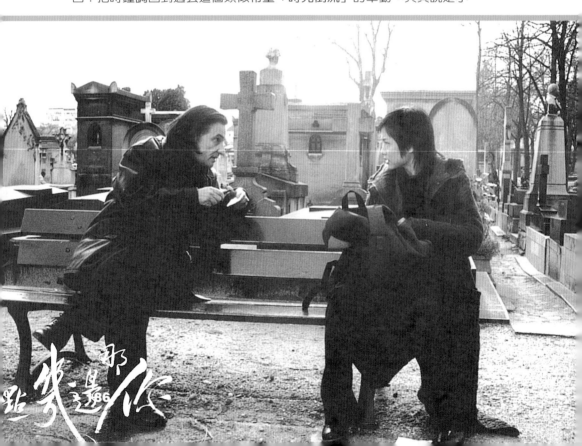

康對陳湘琪的想念，不如說是對父親死亡的追悔，以及對喚不回的過去的一種唐吉訶德式的對抗。正如小康去重慶南路的錄影帶攤，問有沒有跟巴黎相關的電影，結果買回了一卷《四百擊》，是小康想瞭解陳湘琪去的巴黎長什麼樣子嗎？其實更接近蔡明亮自身對過往念念不忘的一種鄉愁吧！同樣，《四百擊》男主角尚皮耶李奧突然出現在墓園，與陳湘琪短暫交談的那場戲，對話內容毫無意義，只不過一再重複Jean-Pierre的名字，蔡明亮在墓園要召喚的，恐怕也是那已經消失的靈魂吧。不只是《四百擊》而已，苗天所象徵的父親形象、只演一個鏡頭的尚皮耶李奧和陳昭榮、有著老式大戲院氣味的福和戲院、陳湘琪特地跑去買了個蛋糕的明星西點麵包店（過去的「明星咖啡屋」）、李康生去找錄影帶時碰到的長青影評人李幼新，以及旁人隨口問到的尤敏、《星星月亮太陽》……應該都是蔡明亮處心積慮想告訴觀眾他所喜愛但已經消失的東西（註3），這點倒是非常「楚浮」的。

　　而《四百擊》這部據稱是蔡明亮這輩子看過最多遍的電影，不僅早在他第一部舞台劇《速食酢醬麵》就被用過，他第一部導演的電視《海角天涯》、電影《青少年哪吒》也都可以看到這部經典的影響，《你那邊幾點》有一度改名為《七到四百擊》，更可見蔡明亮著迷之深。他甚至刻意安排小康看了尚皮耶李奧在《四百擊》裡偷了路上牛奶喝的那場戲之後，開始把「調慢時鐘」這個近乎精神官能症的動作，延伸到公共領域：公家的機電房，寶慶路、衡陽路交會口樓頂的巨型時鐘，都成了他下手的對象。以個人在公領域的背德行為，來對比內心的私密孤寂，讓《你那邊幾點》與《四百擊》的某些部分，產生了超越時、空的部分共鳴，而《四百擊》能與一部已經不再以青少年為主角的作品發生關係，追根究底，也已不再是所謂成長的苦澀、社會的漠然等等常被提出的面向，而更是主角那股巨大的寂寞與不被瞭解的孤獨啊！

孤獨的不只是你

但孤獨的不止是小康一人。以本片獲得亞太影展最佳女配角並入圍金馬獎的陸弈靜，在《你那邊幾點》的演出，比她在《河流》的表現更加精彩。她以較富戲劇性的反應，來對比小康面對父喪的壓抑，把小康的媽媽在丈夫死後，將一切徵兆都歸因於丈夫鬼魂回來的偏執、迷信，表現得十分動人。

她會在半夜起來看法師調的「陰陽水」有無動靜（如果水變少了就表示往生者回來喝過），阻止小康殺蟑螂、只因為擔心那是小康爸爸變的（從《青少年哪吒》、《河流》到本片，蔡明亮樂此不疲地在小康家裡安排蟑螂擔任另類要角）。她篤信時鐘變慢七個小時是丈夫給她的訊息（事實上是小康撥的），從此全家作息跟著改變，半夜才能吃晚餐，小康也等於自作自受地被迫配合。她甚至把魚缸裡的紅龍當成丈夫，喃喃問牠：「想不想我？」而兀自流淚。後來更拿丈夫的鬼魂怕光為由，用膠布封死陽光照進屋內的可能，電源也一併切除，而逼使小康等同於離家出走地在外面吃飯、在車上睡覺。

蔡明亮對宗教儀式的熱衷，早從《青少年哪吒》母親求神問卜說兒子是哪吒轉世所以與父親不合就已開始；《河流》的李康生得了怪病，脖子轉不過來，最後的解決之道也是問神；在《你那邊幾點》拍完之後，他甚至用DV拍了一部奇怪的紀錄片《與神對話》，緣起也是他對乩童與神溝通的好奇。在《你那邊幾點》裡，光是「法事」的戲就有三場，第一次出現在小康將父親的骨灰供奉在靈骨塔時，第二次是隨後在家裡安靈位時，第三場則是母親發現時鐘變慢後，特別請來作法問卜的。雖然片中的小康對母親矯枉過正的信仰不以為然，但蔡明亮在表現手法上，卻溫柔體恤地看待她的行為；就好像小康自己也莫名地恐懼父親死亡後的黑夜一樣，這些看似近乎神秘主義的東西，在蔡明亮的電影裡，常有十分入世的感情。

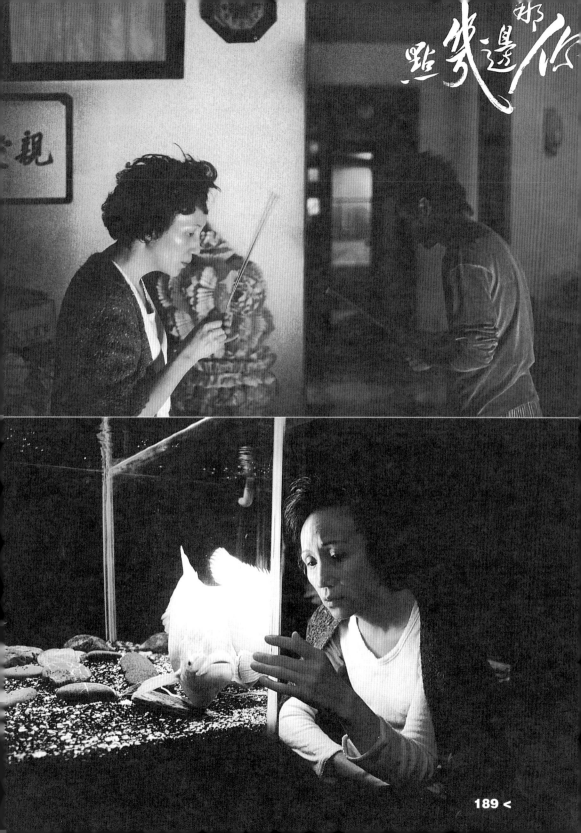

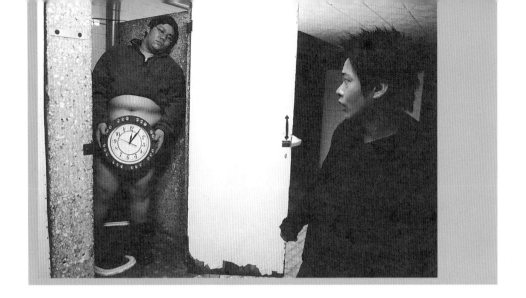

　　相較之下，有時現實還比鬼神之事來得神秘而好笑。蔡明亮在本片安排了一場看似突梯的戲，是李康生在一家鐘錶店前把所有鬧鐘都轉到響鈴狀態時，吸引了一個戴眼鏡胖男孩的注意；李康生後來進戲院，把戲院的時鐘都拆下來轉慢七小時，甚至帶回座位上看電影時，胖男孩也靠過來坐到他身邊，顯然已經跟蹤了他很久。見小康不理他，還嫌惡地把身子往旁邊位子移過去時，男孩索性一把搶走小康擱在腳邊的時鐘，勾引似地把他釣到洗手間；當小康好奇地打開一間一間廁所尋找，他卻冷不防打開自己藏身的那間，時鐘就掛在他脫了褲子的下體上！超現實般的影像令人一震。時鐘此時傳遞的已不是先前所述的時間意義，而是胖男孩用以吸引小康的唯一方式與媒介，他大膽卻尷尬的示愛，只換來小康的奪門而出，而這場表錯情的戲，無外乎又是一枚寂寞靈魂的插曲。

　　同樣地，另一場同性情慾的試探，也淡淡地發生在巴黎。陳湘琪電影裡的巴黎之旅，幾乎是毫無「觀光」魅力的：她在嘈雜的餐廳裡，看不懂法文的menu，忙碌的侍應生，不知是有意還是無意，一直無暇搭理她；打電話時，隔壁電話亭的男子以問候人家祖宗八代的方式怒氣沖沖地對著話筒咆哮，讓無辜的她落荒而逃；連在地鐵都被查票員粗魯地攔檢，站在人滿為患的車廂，擠得無法呼吸，好不容易終於空出了位置，當她坐下後又發現全車人都下了車，她因為聽不懂法語廣播，根本不知道地鐵因發生事故而停開了……

這種「失語」狀態，讓陳湘琪代表了某種異鄉人的寂寞，不太友善的城市與她隻身一人的孤獨，讓她晚餐只好到雜貨店隨便打理，卻又害怕一個人走在街上，非要等人經過才故意跟著陌生人身後，裝成有同伴相陪地走回旅館，甚至緊張地走過頭而不自知。她住的旅館也不太尋常，樓上老是傳來擾人而奇異的聲響，有天當她終於忍不住上去時，卻又沒人在，反倒是閣樓光禿禿的水泥牆與奇異彎曲的屋樑所形成的詭異景觀，和陳湘琪異鄉人式的敏感，令人聯想到羅曼波蘭斯基（Roman Polanski）這位波蘭的導演所拍的法國片《怪房客》（Le Locataire,1976）。

咖啡館一家一家換，當陳湘琪悲慘地連咖啡都喝到吐時，來自香港的葉童，溫柔地伸出援手，巴黎的陳湘琪這才真的和人有了互動。還記得陳湘琪先前在月台等車時，曾瞥見對面站了一個東方男子，陳昭榮就客串了這麼一個鏡頭；對不熟悉陳昭榮與蔡明亮電影關係的觀眾而言，他不過等同於一個臨時演

員或錯置的「台灣阿誠」（註4），反之，對忠實影迷而言，他的出現就有類似尚皮耶李奧現身鏡頭前的驚喜。當然，陳昭榮的意義絕不僅止於圈圈內的影迷趣味，更重要的是陳湘琪對他的反應，非常扼要地表現出許多出國在外者的類似經驗：在異鄉突然見到一個可能是同胞的人，有點意外、驚喜，卻來不及、不見得想去攀談。蔡明亮似乎有意藉此更加重陳湘琪孤伶伶的感受，也讓葉童主動對她伸出援手後，她幾乎無設防地決定搬去她的旅館住。但蔡明亮電影裡的示愛大多注定悲慘，當陳湘琪用肢體坦露她對葉童的好感時，從試圖接觸到葉童嘎然而止的退卻，人類恆久的孤獨與寂寞再度湧上，形成凝重的哀傷。

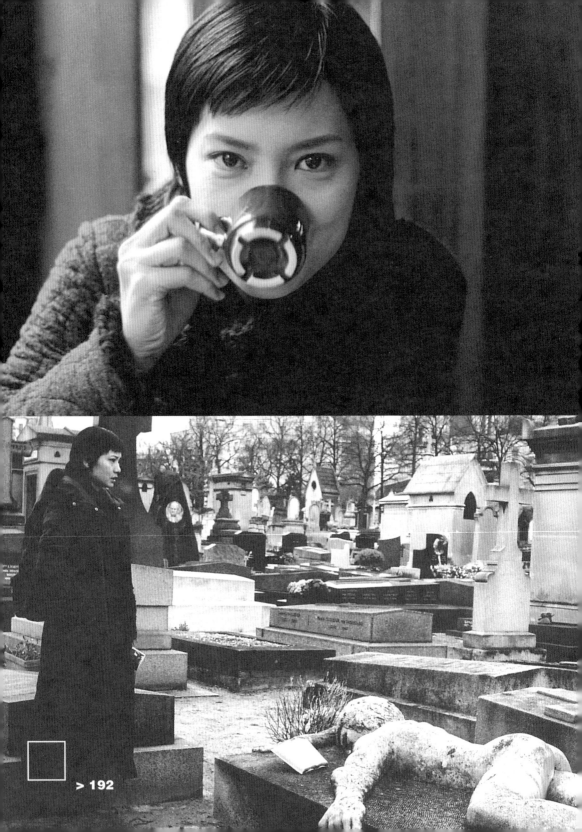

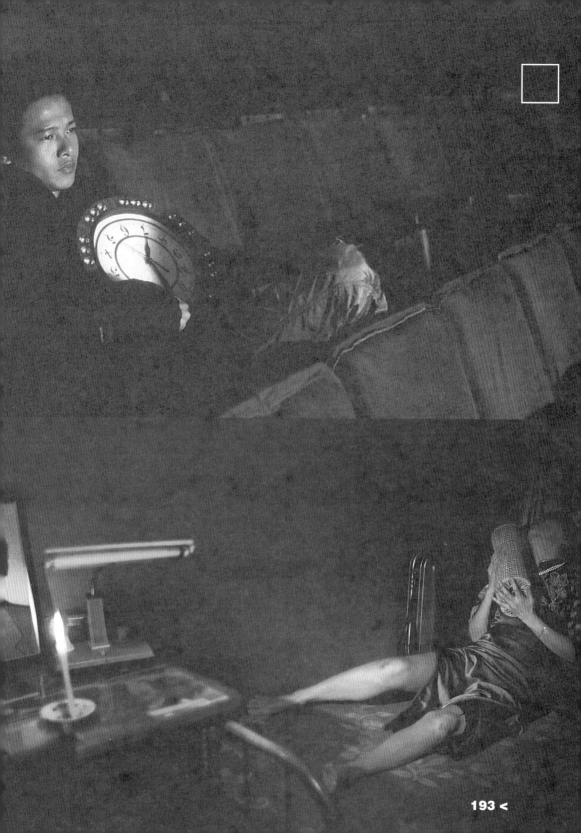

集大成的尾聲

蔡明亮在電影結束前,把李康生、陸弈靜、陳
湘琪的「性」,以交叉剪接的方式來呈現。他
先用三個鏡頭交代陸奕靜穿上旗袍、戴上紅花綴飾,
濃妝豔抹後,對著飯桌上苗天的酒杯斟酒、敬酒,然
後舉著白蠟燭到苗天的房裡(註5);接著剪進妓女
(蔡闊)經過小康車前,猛敲他的車窗,見他沒反應便走開,但隨後小康
醒來,故意閃了幾下大燈後,妓女又走回來;再跳到巴黎,陳湘琪沒睡
著,轉身望著看似熟睡的葉童,然後靠上身去,葉童也轉身面對湘琪,
兩個女人的臉看似就要碰在一起,眼神炯炯地看著對方。然後再回到先
前的順序,燭光照亮苗天的相片,陸弈靜在丈夫的床上用他的枕頭摩擦
她的大腿和私處;小康在車內有點粗暴地和妓女性交;陳湘琪則吻了葉
童,葉童回應了她,但進行一會兒,葉卻突然煞車,別過頭去。 無論自
慰、跟人發生關係、求愛而未償,對象是同性、異性,甚至不存在的鬼
魂,三個空間裡的角色,幾乎都努力想要宣洩他們的寂寞,但「性」從
來不是成功的救贖。

最後,蔡明亮宛如集大成地總和了他過去電影的意象。小康回到家
裡,卸去了陽台上的棉被,陽光灑入,令人聯想到《河流》的收尾,但更
動人的是他走近父親房間,體貼地脫下自己的外套為母親披上,然後輕輕
地躺在她身邊,陪著父親的照片和床上的母親,我們終於見到一個過去在
蔡明亮電影從未真正聚合在一塊的家庭,竟然在此時溫和融洽地在這個小
房間裡,親密地依偎著。儘管你也可以較悲觀地看,父親已經不在了,但
動人的是導演對其間人際感情的細膩掌控,早已超越生死藩籬的界線。

而在巴黎的陳湘琪,一大早找到手錶後,便離開葉童的旅館,拖著
行李在公園湖邊掉淚,其淚眼婆娑的可憐,讓我想到《愛情萬歲》的楊
貴媚。只不過電影還繼續發展下去,當她累了在椅子上睡著時,一旁玩

耍的小孩也調皮地拿走她的行李箱，當成小船放到湖上漂，而她渾然未覺繼續沈睡，此時一個穿著大衣的男子用雨傘勾起了皮箱，好心地放上岸邊，當男子回頭，竟然是苗天。

他是個長相像苗天的男子，亦或是陳湘琪向小康買來的手錶，帶來了小康父親的鬼魂似乎並不重要，其超現實的神奇魅力，直追《洞》的結尾。只見苗天在巴黎的「千禧摩天輪」之前，點根煙，戴上手套，望著鏡頭半晌後，緩緩轉身向後景的遊樂園走去，節奏一如開場；這個宛如「謝幕」的現身，不僅與電影開場做了美妙的呼應，也讓台北的思念在巴黎產生奇蹟。有趣的是台北這邊，小康跟妓女作完愛後，妓女偷走了他裝手錶的箱子，也終止了他失神失心地想改變時間的狂想，回到家裡與母親的身邊；而巴黎那廂，卻是一個差點遺失的行李箱，帶出了在台北去世多時的苗天。

台北與巴黎，七小時的時差，竟在銀幕上以意想不到的方式，瞬間連結在一塊，其藝術技巧之高明，僅透過影像自身與剪接的串連、激發，便形成飽滿的情緒與張力。《你那邊幾點》又一次證明蔡明亮對電影語言的開發力，仍是首屈一指的。只是我好奇：在苗天跟觀眾告別、李康生與陸弈靜這對銀幕母子無聲的和解後，蔡明亮是否也要正式結束他從這幾位班底演員所建構出的電影家庭，另起爐灶呢？而那些藏在身體裡的寂寞與拔不掉的孤獨感，是否依舊會盤據在他之後的創作靈魂裡？

與神對話

完成《你那邊幾點》後，蔡明亮開始過著空中飛人的生活，到處參加影展、宣傳，接踵而來的邀約還包括法國一所大學請他去擔任駐校藝術家，一學期60小時的課程，一半教課，一半創作。

另外，他為公共電視的招牌兒童節目《水果冰淇淋》執導了一集中秋節特別節目，是一齣叫做《月亮不見了》的歌舞劇。李康生在劇中扮演天狗，而天狗和月亮王子、孤獨的女孩之間，發展出跨越空間與物種的友情，原劇的主角「水果奶奶」反而聊備一格。值得玩味的是，蔡明亮似乎也想透過這齣載歌載舞的戲，用另一種方式跟小孩談「寂寞」：被爸媽丟在家裡的女孩、高處不勝寒的月亮，以及被誤解的狗，幾乎都具備這種共通點；但在有限的時間趕拍下，蔡明亮本人對這個作品並不是那麼滿意。

韓國全州影展則出資邀請蔡明亮和賈樟柯、約翰艾寇拉（John Akomfrah）以數位攝影機（DV）各拍一部三十分鐘的短片，整個案子叫做《三人三色》（Digital Short Films by Three Filmmakers），蔡明亮這段取名為《與神對話》，是三段當中的壓軸。蔡明亮因為拍《你那邊幾點》接觸不少乩童，後來透過介紹才認識想在這部紀錄片裡呈現的對象，她之所以吸引蔡明亮，是她和信徒之間有著十分親近的關係，信徒無論有什麼疑難雜症都會來找她請示神明，甚至連要擺攤販做生意、做哪種生意、怎麼做，都回答得一清二楚；蔡明亮舉例說他就曾看過有人來問做生炒花枝的事情，乩童的回答包括方法、步驟、該放什麼材料、份量，簡直像是創業指導或廚藝速成班的教學一樣。而這種長時間（每次近三、四個小時）的服務信徒工作，常讓乩童在神明退駕後，累到必須扶著桌子大力喘氣、打呵欠，極端疲累。這些特質無不高度吸引著蔡明亮，想去紀錄人與神，以及中間代理人的關係，不過問了好多次，人家都不讓他拍，後來乩童終於同意讓他只拍一次，但拍好的畫面卻又消

失了，怎麼都找不到，反而是在一次去拜訪被攝者的路途當中，遇到大塞車，正巧拍到了另一場廟會，而無預期地錄下別的乩童起乩的畫面，同時一場「清涼秀」也以酬神為名在一旁演出；乩童與歌舞女郎的身體，都以神之名，奮力地扭動著，形成強烈的對比。

《與神對話》除了跟神明、乩童這條線以外，其餘的畫面是蔡明亮和李康生騎著機車在永和附近到處逛、攝取，最後整理出來的東西。譬如福和橋下不知為何跳上地面等死的魚，半夜無人的地下道，以及一支倒在地上一個多月都沒人處理的紅綠燈；看似缺乏章法與連貫意義，實則充斥著神秘、死亡、被遺棄的意象。蔡明亮表示，在他去福和橋下拍魚的時候，遇到一群老人，當他提出拍攝他們談話、生活畫面的要求時，老人們爽快地答應了，之後他天天去拍，但老人的耐心逐漸失去，甚至對他產生反感，讓他思索拍攝者即使無心，但機器對被攝者的干擾已經造成問題，而這部份在後來的成品中，被他索性全部拿掉了。

《與神對話》稱不上一部完備的作品，卻可以提供不少線索，發現蔡明亮除了適應新媒材與形式外，對生活某些奇特面向的關注興趣，其實與他的劇情長片，也有著互通聲息的關連。

註釋

註1. 雖然有人把李康生調慢時間解釋為是對陳湘琪的想念，但這部分在我個人的解讀裡，覺得過於稀薄。

註2. 陸弈靜在《青少年哪吒》、《河流》用的名字都是陸筱琳。

註3. 李幼新在台灣影評界依然屹立不搖，我所指的是他所代表的那個時代和電影精神。

註4. 陳昭榮因主演長達245集的連續劇《台灣阿誠》而成為炙手可熱的電視紅星，而許多觀眾卻不知道他是因為主演蔡明亮的《青少年哪吒》而成為演員，並在他多數電影裡都有演出。

註5. 從先前陸弈靜醒來的房間和擺著苗天照片的房間差異看來，這對夫妻應如《河流》一樣，處於分房狀態。

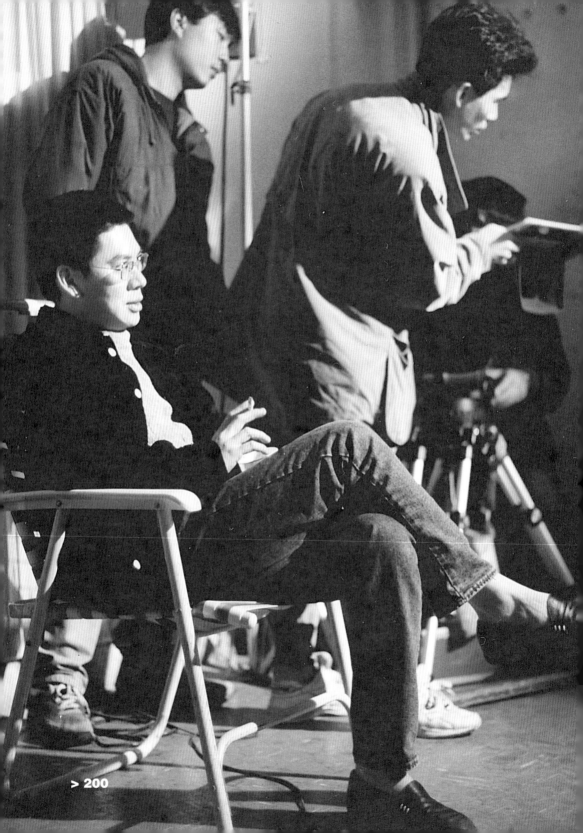

APPENDIX A

亮話 —— 蔡明亮訪談錄

這篇訪談，其實是許多段落的集成，其中絕大部份是在陸筱琳（陸弈靜）經營的咖啡店進行，但分了很多次做訪問，包括了1997年3月，與1998年的年尾至1999新年之間，另外則是利用輔仁大學電影社舉辦「蔡明亮導演座談會」（1997年）的會後空檔，以及2002年除夕前一天深夜在蔡明亮的家裡進行的。

最早是為了我的碩士論文作準備，後來則是傳言蔡明亮在台灣部份電影人士的抵制與失望下決定離開，這讓「電影欣賞」主編龍傑娣提議我再對蔡明亮做個採訪而有了後續，而這段「續集」最大的意義，恐怕還是證明了傳言的錯謬。最後一部分則是這部書要出版前，和蔡明亮近乎純聊天式的談話整理而成的。

訪談很長，與其說是想為是非找到答案，不如說是溯著時間的河，慢慢划行。

一．成長經驗

聞：說說「故鄉」馬來西亞。

蔡：我三歲就交給我外祖父帶，這是我媽告訴我的，我記不起來那麼小的事。但是我記得我外公住的地方是那種像國民住宅的「七層樓」，我們都這麼叫它，因為每一棟都是七層高，後面有一些遊樂場，我有印象就是住在那邊，不是跟我爸媽住。這個區還在，不過自從我外祖母搬來跟我們住以後，在那裡我們就已經沒有房子了，但是近年我在附近開了一家粥店。

聞：附近有戲院嗎？

蔡：有兩家，一家叫「首都」，專演「邵氏」的電影；一家叫「鵝殿」，會演一些粵語片、台灣片，但是它早場都會演泰山、嘎吉拉（日本恐龍電影）這類電影，外面還用鐵絲網圍著。大概七、八年前都拆掉了。這兩個戲院是我看最多的，因為很近，從我家走大概十分鐘就到了。我們城市不大，但戲院大概就有十多家，我爸爸賣麵的附近也有一家專演《○○七》的戲院，遠一點還有一家「國泰」演「電懋」的片子。我現在連作夢都還會夢到最常去的兩家，特別是「鵝殿」。

聞：外祖父和爸爸都賣麵？

蔡：對，我爸爸好像就是我外祖父傳給他的，我記得外祖父應該是那裡第一個擺麵攤的，我弟弟現在也開了一家麵館，在當地很有名的。

聞：你的兄弟姊妹只有你一個人和外祖父母住嗎？

蔡：對。我們兄弟姊妹總共7個人，我有一個姊姊、一個哥哥，下面有兩個弟弟、兩個妹妹。我弟弟出生的時候，我就搬去跟外祖父住。

聞：當時看電影的機會多不多？

蔡：我有記憶開始，就記得那時我每天都看兩部電影。因為我外祖父和祖母都出來賣麵，但其實麵攤只要一個人顧就可以了，所以他們就輪流帶我去看電影，而且只有晚場，有時候一樣的片我一天看兩遍，有時候不一樣。我還記得我外婆會另外找住在我們那棟樓上五樓的一個好朋友一起去看，她們一路上除了談看過的電影，還會談武俠小說，因為我們那裡還有一家書店專賣武俠小說，我就時常聽她們講劇情的發展。我外公喜歡看牛仔、○○七，所以有時候會去遠一點的戲院看。

聞：這種經驗一直持續到什麼時候？

蔡：大概小學五年級。我小學的成績很差，唸到小學四年級的時候，已經是全班倒數第二名了，我幾乎從沒作功課，都是我外公外婆幫我作的。因為回去很累啦！我都會哭，他們就幫我寫。我三樓住了一個英文老師，每次遇到我外婆，就會說：「叫你孫子多帶個籃子到學校裝雞蛋（每次都考零鴨蛋之意）。」他們真的是比較溺愛我。像我爸爸偶而會來看我，他是那種比較粗聲粗氣的人，我外婆每次都會說：「別那麼大聲，小孩會生病的。」而我還真的就發燒了，然後我外婆就會買「牛角水」給我喝。我不太記得當年看的電影，都只是片片段段，但一直記得我外婆帶我去看電影會買一種泡在鹽水裡的大荔枝給我吃，甜甜鹹鹹的，我那時候非常愛吃這種東西。

聞：這些經驗有影響到你的創作嗎？

蔡：我覺得我和我外祖父的感情有影響到我的創作。我說過我考過倒數第二名嘛！後來我爸爸就來把我強行帶回家，換學校，我記得我外公很難過，我也很難過。我們家住在郊區，我也就很長一段時間沒電影看，但功課真的變好了，只有英文因為基礎太差，不很好。我是跟我弟弟、哥哥睡在一個大通鋪，不知道為什麼會有一個鐵床在那個通鋪上面，我就睡在鐵床上面，他們是一個大蚊帳，我有一個小蚊帳。其實我跟我哥哥、弟弟那時候處得不很好，因為他們住一起久，吵架的時候，他們就一國了。那個時候我每天寫完功課上床，總有一段時間睡不著，我就會想起我外公，以前我都跟外公睡一張床，他很疼我，我也很喜歡他，我會幻想我跟外公一起逃離這個世界到深山去，而每一天想的細節還不一樣，想一想還會掉淚啊！大概一兩年都這樣過。後來我才驚覺自己有過那麼一段日子是這樣的。

聞：你跟父親的關係呢？李康生和苗天在你電影裡面的父子狀態，跟你的情況像嗎？

蔡：像，有些感覺非常像。其實我大概到我唸大學的時候，才比較懂我爸爸，之前我實在覺得難懂，也懶得去懂。因為我爸爸脾氣很暴躁，比方他給客人氣到了，他就不賣麵，有一次我爸爸給我哥哥氣到了，他還把整團麵丟到天井裡去，你相信嗎？他不會打你，但是很兇。我們都很怕他，其實是尊敬他。我爸爸過世前，我們全家包括結婚生子了都住在一起，一直到他去世，我那個也很沈默的大弟突然跟我說他覺得六神無主，我們其實都很依賴他，特別在精神上。比較起我媽媽，他反而更細膩，比如說他看到我功課變好了，他會到我房間說：「不要看了，趕快去睡覺。」我覺得他是生活壓力很重，所以把自己武裝起來。我記得他到過年的時候，一定會打電話給所有親戚，他有一個伯母最疼他，後來他一直回鄉下，其實那位老太太早就死了，但是他回去照顧她的家人，他甚至把人家的後人接來，想教他作麵，好有一技之長。我爸爸是農家子地，所以很喜歡買地、種東西，但每一次都失敗，我記得小時候除了唸書，還要去拔胡椒。但我自己也很顧家，從五年級開始，每天起來就煮水、沖咖啡（那裡人早上都喝咖啡）、掃地，掃完才去上學，吃完飯比較愛洗碗的也是我，不知道為什麼，就覺得該幫一點。我們種過水果，種橘子，然後給一個朋友賣，我媽媽覺得奇怪為什麼他都沒拿賣的錢來，我爸爸卻不以為意。其實他每次借人錢，好像都不打算叫人家還，我媽媽就會很氣，唸他，他就說：「人家沒錢怎麼還？」最好笑的是別人都認為我爸爸很硬，很實際，有一次不知道怎麼搞的，好像就是那個拿橘子去賣卻沒拿錢回來的人慫恿他，他就買了一個大花圃回來，我家整個院子突然變成了花園，我很高興，因為我喜歡花草，所以只有我和我爸爸會去澆水，不過我也沒看到他賣出去一株過。有人笑他：「你不是說種花幹嘛！重棵蔥還可以吃嗎？」其實這才是我爸爸的個性。後來我發現一個很有趣的事，是我弟弟陪我爸爸回大陸，我問他他們回去做了什麼，我弟說沒什麼，爸爸他們就是坐在門口聊聊就哭啊！

聞：你爸爸什麼時候離開大陸的？

蔡：他12歲的時候我爺爺帶去的。

聞：所以跟共產黨無關。

蔡：沒有關係。那時候有個像難民般的移民潮到東南亞去，主要還是因
　　為窮。

聞：回家的生活最大的改變在哪裡？

蔡：讀書。不只是教科書，而是課外讀物。我以前都只看漫畫這種圖像
　　式的東西，回到家以後，電影不能看了，那時候也沒電視，我就跑
　　到圖書館，開始看書。後來這個圖書館燒掉了，我前一陣子還捐了
　　一堆書給他們，因為它對我影響很大。不過上中學後，我看的量更
　　大，那時候我又回外祖父家住，我看書的方式是和我外婆一起看
　　的，比方我早上去租一本，趕快看完，晚上換她看，然後拿去還，
　　明天再租一本。

聞：跟外祖父又在一起的感覺怎麼樣？

蔡：我初二的時候，外祖父得了老人癡呆症，那一年我就照顧他，到他
　　去世為止，後來我就留級了，沒有辦法，太累了，晚上都不能好好
　　睡覺，但是我爸爸並沒有罵我，外公去世後，我又回到鄉下去住。

聞：外祖母呢？

蔡：她自己住了一陣子，我也陪她住了一段時間，後來他就搬到我家來住，到現在還在（初次訪談時蔡明亮的外祖母還健在，但已於1997年5月5日去世）。我外婆的情況很好玩，他是我外公的續絃，外公非常疼她，我媽媽的親生母親在她很小就去世了，我媽媽還有一個弟弟，就我舅舅，他們和我外婆處得並不是很好，那種關係很複雜，大人的事情啦！他們永遠有一些疙瘩不能解，但現在好多了，畢竟彼此的年歲都大了。我記得高中時還有一次為了我外婆跟我媽吵架，然後就離家出走。我外婆自己沒有生小孩，倒是在垃圾桶撿到了我阿姨。你知道嗎？我外婆開過賭場，這東西也影響我很大。我到了中學的時候很自卑，因為我中間走開兩年，所以原本社區的玩伴就有了距離，我在學校原先也不太講話，只有一兩個好朋友。嗯初中的時候，我外婆就開了一家麻將館。

聞：在社區嗎？

蔡：是在社區，不只我們這一家，我們門牌是九號，所以他們都叫我們這家作「九號」，另外一家是「十二號」吧！來麻將館的都是些提菜藍的家庭主婦，賭完就回去做飯了，還有一些不做事的男人，幾十個人就兩家流來流去。我中學的時候很討厭這群人，因為有時候鬧事，就會有一堆人和警察過來，讓我覺得很難堪，我外婆好像也很討厭我，因為她會罵我，我一回家就碰一聲把門關上，說不上來為什麼，應該是青少年的反叛期。那些人現在死得都差不多了，因為我唸大學時每次回去，外婆總會跟我說誰誰誰死了。我外公過世後，我搬回家住，開始騎腳踏車上學。

聞：開始創作是什麼時候？

蔡：初二，留級的時候，我覺得是開始有感情了。剛開始我都寫一些像瓊瑤那種文字，現在都不好意思說，但是都沒有被錄用，結果我第一篇被刊出來的文章竟然是寫風景的，叫做「靜靜的沙勞越河」，是我姊姊先看到的，她還質問我：「這不像你寫的，是不是抄的？」

表示大概還寫得還不錯，她才會這樣講。從此以後就每投必中，每個禮拜翻開副刊（只有禮拜四、六才有副刊）都有我的文章，當時我最常寫的是國際時報。我很喜歡的一篇是寫我跟我外婆的相處和情緒，當時我也參加過徵文比賽，寫了一篇兩個男孩子交筆友的小說，得了首獎。我一直到大學都還會寄一些稿子回去。以前還有讀者表示很喜歡我的文章。

聞：戲劇的啟蒙呢？

蔡：這要扯到我的高中生涯。我高中唸的是「古晉中華第一中學」，高一那年教師節，第一次舉辦了一場表演活動，我在台下看著看著，就覺得自己應該是站在台上表演的人才對，於是我就發誓明年一定要上台。

聞：怎麼才能上台呢？

蔡：報名就可以，一個班大該有兩、三組的表演。不過當時我不好意思找班上的同學，當時我唸甲班，就找了一個乙班的女生，跟她說我們來演一齣戲，她就答應了。結果演完以後，我們班七個女生都議論紛紛，倒不是因為我沒找她們演，而是她們覺得「蔡明亮怎麼變了一個人」？因為我平常蠻靜的，大家大概認為我就是寫寫文章罷了！沒想到我會來這一招。我弟弟跟我講過一件事，說我每次要上台的時候，他都會躲起來。那一次上台我非常興奮，那個節目完了以後，我就跟我們老師說我想組一個話劇社，我們老師也答應了，就幫我們申請，通過了。聽說現在「一中」還有話劇社這個傳統。

聞：當時有戲劇的創作嗎？

蔡：我印象比較深刻的是當時我們那裡有中文廣播電台，一個禮拜有一齣廣播劇，但大部份都是從西馬那邊的總台直接拿過來播，但是他們裡面也有人喜歡戲劇，偶而也播自己寫的作品，大概一個月會有一個自製的劇。我也是投稿，他們就用了，所以我最早寫的是廣播劇，高中寫了好幾個。那時候我已經很清楚知道自己喜歡戲劇，但不知道能幹嘛就是了！

聞：**高中畢業之後，就直接來台灣念影劇嗎？**

蔡：沒那麼快，還等了一陣子。你一定很難相信我畢業以後做了什麼！我去做過水泥工，因為我爸爸有個好朋友是做水溝槽的，他就問我要不要去做，薪水很少，一個月大概一千台幣左右。我覺得我是個蠻有毅力的人，他們都以為我做一天就會跑了，事實上我做了第一天，第二天幾乎爬不起來，但我還是整整做了兩個月。後來我又去「詩華日報」收帳。收什麼帳，當地人死了，都會在報上登啟事，我就是去拉這種「廣告」。這在當地的華人社會十分普遍，一個老闆死了，家人就會在報上刊登訃文，除了面子或禮俗，也是華人社群彼此知悉的一種方式或象徵。我記得我做這個工作認識了一個人，他知道我有寫文章，就找我去教他太太和女兒中文，於是我晚上又去兼這個差，他們一家人也都很愛看電影，每次一到九點，他們就會說：「走走走，不要補了，趕快去看電影。」那時候我們感情非常好。

聞：**什麼時候才決定來台灣唸書？**

蔡：我在做收帳員的時候，就開始要報學校。因為我們是受中文教育的，有幾個途徑，如果你英文好一點，家境也不錯，就可以去英國或澳洲，台灣是另外一批大宗，當時好像不能去大陸唸，很少人會直接在馬來唸，除非是馬來人。

聞：**打岔一下，在馬來西亞受中文教育會有所限制嗎？**

蔡：那邊的教育基本上很自由，但其實有一些限制。相較於「西馬」曾經發生的種族衝突，「東馬」其實一直都是相安無事的，我住的地方全都是華人，而馬來人有他們自己的社群。

聞：**你來台灣是直接保送？還是先唸僑大先修班？**

蔡：都不是，我先來台灣，沒有學校讀，我最好的同學都在台大先修班，我原本想補習，後來發現已經來不及了，所以就自己唸。那時候我找到在和平東路安東市場的一個房間，一個月房租五百塊，很麻煩的是因為我沒有學籍，所以如果要居留，而不想每三個月出境

一次的話，唯一的辦法就是到師大報名語文中心上中文課，這個雖然是冤枉錢，但我跟那個老師蠻聊得來的，有一天她問我要報什麼，我說商科，她問我喜歡當商人嗎？我說我喜歡戲劇，她就告訴我應該唸自己有興趣的東西。我回去想了想，寫了一封長信給我爸爸，告訴他我思考良久，還是想唸戲劇，他原本是不准我唸的，後來他回了一封信給我，說他反正也管不到我，我想唸什麼就什麼。其實，我爸爸這個人很心軟的。所以考前填志願的時候，我就只填了一個志願，就是文大戲劇系。

二． 來台求學與劇場生涯

問：大學生涯對你有哪些影響？跟你所想像的環境又有什麼差距？

蔡：我唸書的時候是有學長制的，我大一那年，大四就是有阿西（陳博正）、趙舜那些人，他們是很傳統的，就是熱愛舞台劇，那年他們演的是「仲夏夜之夢」，我跟著阿西作道具助理。大二的時候，王小棣來教我們，大概從那個時候起，我才比較清楚自己其實更喜歡電影的，但對戲劇還是很熱衷，那時候我演了「伊底帕斯王」，老師也覺得我演得不錯。除此之外，還要努力拿獎學金，因為對我的生活費有幫助，而且我也大量地看電影，幾乎都在西門町和電影圖書館這兩個地方。後來也做過臨時演員，大四的最後一個學期去當電影場記，印象最深刻的一次是我場記的一部電影為了趕檔期，一次開兩個棚拍，我兩邊趕得天昏地暗，而我又做得很細心，好累，又不敢吃宵夜，怕吃了以後會打瞌睡，連眼睛都睜不開，結果有一天忙到天亮才結束，我從中影一路走到泰北中學等公車，在雜貨店買了一份報紙，看到法斯賓達去世的消息，就坐在路邊掉眼淚。我不知道為什麼，好像就覺得很委屈。

聞：「小塢劇場」是在這時候創的嗎？

蔡：也差不多是這個時候。「小塢」是因為又到了畢業公演的時候，我們學校又要演莎士比亞，每年都這樣，我們幾個覺得很煩，除了我以外，還有王友輝、張國祥、劉玫幾個人，都希望有自己的作品，全班也說好，結果要做的時候，只有我們四個人，所以又找了幾個學弟學妹，組了「小塢」。那時候我們做了兩個戲，我做的是《速食酢醬麵》，另外一個戲是《九重葛》。

聞：首演是在甘谷街的「雲門實驗劇場」吧？

蔡：對。後來姚一葦來看過，就邀我們參加當時的「實驗劇展」。

聞：有回學校演嗎？

蔡：有。當時我們也把它當成畢業製作來演，有一場在甘谷街演完以後，我們又回到系上的排練室演。聽說有人看了《速食酢醬麵》，以為我在批評系方。

聞：為什麼會有這種的解讀呢？

蔡：其實《速食酢醬麵》是為了想念一個在國際影展時認識的朋友而寫的，他（以及劇中的主角）是在一家製片廠做事並住在那裡守燈光的，但他時常偷偷溜出來看電影。我在劇中把那個製片廠描述得很黑很舊，所以他們時常隨地就在牆角小便，而且劇末有句台詞說：「住在這這麼久了，也不知道這些燈到底有沒有用？」有人認為我是在諷刺文大那個很爛的排演場。其實我當時並沒有這個意思，但是我很興奮他這麼想，或許我自己並不自覺把這方面的感覺加了進去也說不定。

聞：談談你在「小塢」編導的第二部戲《黑暗裡打不開的一扇門》。

蔡：做這個戲是因為姚老師又邀我們參加「實驗劇展」，需要新戲，所以我就想做一齣兩個男孩子和一個母親的戲，這兩個男孩子有著很掙扎的感情，而這個母親時常會跑出來幫他們蓋被子，既是同性情慾的一種影射，又暗示著壓力與束縛的力量。排到一半的時候，我覺得很恐怖，因為感情出不來，一直到現在我還是這麼想：如果我一定要用個同性戀的題材，我一定要用得很感人。最後離演出還剩下十幾天，我把全部人都招來，告訴他們我不要這個戲了，大家也很體諒。後來我還是用這個劇名，一部份的原因是印刷的宣傳都已經出去了，然後我去學校找演員，找到了于光中，還有一個從電影轉到電視的技術人員叫小林，他是我在跟王小棣做編劇的時候認識的燈光師。我想把兩個人丟到一個空間，看能夠產生什麼東西，所以我這個劇還有一個副題叫《囚》。

聞：場景是在監獄嗎？

蔡：應該看得出來。小林在劇中一直在做鋸鐵窗的動作，雖然沒有實際的鐵窗，但音效有做出來，我當時真的找一個人在台下配合演員的動作鋸東西，而鐵窗外是一直下雨的天氣。它的故事很好玩，一開始是一個年輕人被推進來，舞臺蠻大的，但是我只用一塊，于光中穿著一件白色的囚服，進來沒多久，他的衣服就被同監的小林給搶走了，因為他的衣服比較乾淨，于光中也沒有反抗，所以一開始兩個人的衣服就換過了。然後于光中發現每天晚上都有「咿咿嗚嗚」的聲音，就是鋸鐵窗啦！小林有羊癲瘋，于光中就去幫他鋸，結果兩人的關係開始有了改變。但是有一次于光中不小心讓鋸子掉出去了，小林也沒打他，你知道全場觀眾笑翻了，反而是于光中後來偷藏了一根湯匙，想用這把湯匙充當工具。那個故事大概就是這樣子，他們吃飯慢慢會靠比較近，于光中有時候還會趁「放風」的時候揀朵爛花擺在中間，其實蠻浪漫的。直到有一天小林強暴了于光中，兩個人的關係又跌到谷底，然後再經過幾個轉折，于光中就出獄了，剩下小林一個人。但是，這齣戲的最後一個畫面是，有一天于光中又被帶回來了。整齣戲大概四十分鐘那麼長，全部沒有對白。

聞：沒有對白！那要怎麼處理？

蔡：剛開始我是想他們本來就沒甚麼話好講，乾脆就不要對白了。所以也沒有劇本，我每天想，每天跟他們講。另外整部戲就用了兩、三百個光，幾乎就像拍電影擺鏡頭調光一樣地複雜，聶光炎就跟我說其實可以做到兩個小時。聽起來這個戲很危險，但是我覺得做得很穩。過了很多年，我還遇到當時的一個工作人員跟我說他非常懷念這齣戲，他覺得這齣戲非常美。

聞：你不覺得《黑暗裡打不開的一扇門》很像《河流》的一個引子？

蔡：是啊！我最近才猛然發覺這個關係。其實《河流》很像這部戲，拍的時候還不自覺，做完了才發現它們之間的影響，而且隔了這麼久。我很喜歡《黑暗裡打不開的一扇門》，那個時候已經流行默劇了，但是我不要做成一個默劇，它只不過是不依賴對白。雖然戲裡面的鐵窗看不到，但有些東西還是具像的，像是碗，我還特別要求把光打到送進囚房的碗上面。

聞：「小塢」的戲都是這麼精簡的嗎？

蔡：因為我們的團員只有四個人。《房間裡的衣櫃》就是我自己自編自導自演。

聞：原諒我這麼講，我覺得《房間裡的衣櫃》是一齣非常私密的舞台劇，它似乎是創作者個人困境，特別是感情與作品之間的一個衝擊的揭露，甚至是在演出你自己？

蔡：事實上在演完《房間裡的衣櫃》，有一個觀眾跟我講「你其實只是為一個人排這齣戲的。」我也不否認，創作本來就是很自私的，我其實是為自己在做。

聞：「小塢」是什麼時候解散的？

蔡：做完《陽光季節》以後就散了。因為大家各忙各的。

聞：之後你還有劇場作品嗎？

蔡：有，我後來還幫「水芹菜」兒童劇團導過戲，跟一群從幼稚園到六年級都有的小朋友相處了半年。

聞：為什麼在離開劇場那麼久以後，你又在導完電影《青少年哪吒》後，執導了舞台劇《公寓春光外洩》？

蔡：這個其實很簡單，可以說是有個內幕，《青少年哪吒》裡面的李康生、陸筱琳他們都沒有演員證，當時中影要辦演員訓練班，就找我去教，順便也叫他們來上課，聽說這樣就可以拿到演員證了，我就答應去教一些課。後來我去上課的時候，發現他們給我排了很多

課，我想我怎麼能「講課」呢？乾脆我來帶他們排一個舞台劇，反正有兩三個月的時間，所以我就和這些學員做了這齣《公寓春光外洩》，在王小棣的「民心劇場」演出。

聞：**這部戲倒是有「很多」演員！舞臺上同時有好幾個房間分別或同時進行情節。**

蔡：（笑）沒錯，我當時在想：要怎麼讓大家都上去？就想了這個方法。不太成熟啦！除了我的要求外，有的是演員自己的東西，一樣沒有劇本。像是「異裝」、唱歌，是我要求的，而兩個女孩的相互訴說的故事，只是我要求這樣做，但說的東西是演員們自己的東西。「民心劇場」太小了，我就要想在這個空間裡能做出什麼東西。這個戲是在這種情況下產生的。

聞：**在拍完《河流》後，聽說你繞了香港劇場一圈，做了什麼東西呢？**

蔡：一個是舞劇，《四川好女人》，紀念布萊希特一百週年。

聞：**怎麼會想到找你去做「舞」劇呢？**

蔡：這個很好玩。我在香港總共做兩個東西，還有一個叫《中國旅程》的舞台劇，是十二段裡面的一段（一天演六段，每段大概二十分鐘），台灣去的導演還有魏瑛娟、賴聲川。我做的那段很怪，舞臺上給我們的基本裝置是一張桌子和兩把椅子，我讓陳湘琪一直在化妝，李康生則在玩一些我在香港找到的玩具（我那個時代的玩具）！而我在台下一直唱著老歌，每首一句兩句的，大概唱了一百多首。我只是想把我小時候的一些印象，雕塑出來而已。一直到陳湘琪化好妝，然後穿上一件表演裝、戴上假髮，一個洋娃娃哭了，李康生把娃娃抱給陳湘琪餵奶，餵完以後，她就走到台前唱一首（對嘴）張仲文的歌，然後結束。至於那個舞劇呢！事先我沒弄清楚他們的狀態，後來去到那裡才曉得他們想要我做的是寫一個劇本，讓他們跳。但是我說這沒辦法接受，我要看你們的舞蹈發生。因為他們只有六個人，我想到最簡略的方法，後來我覺得很符合布萊希

特的精神，因為他的東西是辯證的。後來我決定讓全部的角色都演妓女，然後我列出很多狀況給他們，又給予限制（壓抑），其實一方面是我自己在想像舞蹈是什麼，我甚至希望像夢，人像水在舞臺上流，可惜時間不夠多，當這個idea想成以後，就演了。結果這個舞劇評價非常兩極化，有人喜歡，也有人說我是法西斯，不讓這些「舞者」跳舞。另外，我在香港科技大學做了一個月的駐校藝術家，每週跟學生有三小時課「聊天」，也是相當不錯的經驗。

三． 電影編劇

聞：談談你是怎麼進入電影圈的。

蔡： 最早我是寫劇本。這是王小棣牽的線，其實我早期寫的電影劇本，幾乎都是她介紹的，她當過張佩成的副導，所以介紹我去寫《小逃犯》的劇本。當時張佩成要搬家，然後他想拍一個懸疑的電影，希望有一些戲是可以發生在這個房子裡面的，於是我構思了這個故事。但是《小逃犯》寫得蠻久的，寫到一半的時候，張佩成和向雲鵬來找我，他們想拍一部有謀殺案的電影，好像是那時候流行吧！原本的點子只是一個醫院有護士連續喪命，但是我想加進一些心理性因素，後來發展成一個帶有戀母情結的男子他的復仇心理和成長回憶的故事，這就是《風車與火車》了。寫《風車與火車》，非常地趕，我被關在一間賓館寫了28天，完成這個本子。

聞：一直到前陣子有線頻道都還在播《小逃犯》。

蔡： 我前幾天才看到。前面其實拍的還不錯，但後面……我覺得程秀瑛很好，演鑰匙兒的……叫什麼名字，我一下想不起來（聞：王峻柏！），也很不錯。不過那個媽媽太作戲了，這也要怪我吧！那時候寫東西會有刻意遵守「三一律」的衝動，刻意之下，反而有些造作。

聞：又是什麼原因讓你去寫《策馬入林》？還跟小野合編劇本呢？

蔡：這好像是當時中影的一個計畫，就是拍一系列寫實的武俠片，《策馬入林》是第一部，好像也是最後一部。應該是小野提的案子，然後找王童拍，這我也是事後才知道的。反正我那時候曚嚓嚓的，王童找我，也是王小棣介紹，後來我寫完，他們就開拍了。之後我在一本雜誌看到這部電影的報導，發現小野也是編劇，問過以後才曉得原來《策馬入林》的第一個劇本是小野寫的，但是他們好像在他出國的時候來找我寫二本，當時我不知道，也沒看過小野寫的原劇本，所以這個「合編」其實是一前一後、沒有多少交集的。

聞：《陽春老爸》該不會也是上片後才曉得有兩個編劇吧！

蔡：這倒沒有。《陽春老爸》本來是舞台劇，于光中寫第一稿，然後我幫他修，演出的時候，王童過來看，他很喜歡，就找我寫成電影劇本，不過他們在拍的時候，還是有些修改，這比較接近「合編」。其實這些劇本裡，大概就是《小逃犯》最像是我自己的東西。

聞：《苦兒流浪記》是你作品裡非常奇怪的一部，大概很少人知道這個劇本也是你寫的，它是《好小子》系列第三集？

蔡：對，《苦兒流浪記》那時候是唐威找我的。

聞：這不是徐楓的「湯臣公司」出品的電影嗎？

蔡：那個時候唐威好像是幫她作監製吧！

聞：這部片的導演是林福地，那時候他主要是拍台視的電視劇聞名。

蔡：對。不過之前導演原本是丁善璽，我還跟他見過一次面，他一口氣
跟我講了九個還十個故事。那時候好像很流行把編劇關起來寫劇
本，這部戲我在「自由之家」還是哪裡關了一個多月才寫完。原本
我是想把它寫成像「三毛流浪記」那種感覺，結果出來並不成功。

聞：你應該沒特別去看《好小子》前兩集吧？因為《苦兒流浪記》幾
乎和之前兩集的走向完全不一樣。

蔡：沒有。不過唐威對我的劇本很保護，結果沒換劇本，卻換了導演，
丁善璽換成了林福地。

四． 電視作品

聞：你寫過一齣非常叫座的連續劇《不了情》。

蔡：對，但是那是很不尋常的。

聞：你看連續劇嗎？

蔡：不常看，我大概只有完整地看過《秋水長天》，其他都是有一點沒一
點地看，倒是透過錄影帶看了一些日本連續劇，那時候日劇不像現
在那麼普遍。

聞：那你怎麼知道該如何拿捏連續劇的結構？尤其是每一集的結尾還
必須要留些吸引人看下一集的東西！

蔡：所以寫起來很痛苦，我原本想寫5集就好了，後來大概整整寫了兩年。

聞：你寫了多少集以後，《不了情》才開拍？

蔡：我寫完25集他們才拍的。

聞：這也是由唐威製作的。

蔡：對，他很信任我，甚至不准導演改劇本，後來我拍《海角天涯》，也跟他有關係。那時候華視要報金鐘獎，都會給幾個製作人各自做出可角逐的單元劇，然後唐威就讓我拍《海角天涯》。

聞：這是你「導演」的第一部電視劇嗎？

蔡：嗯……其實我之前有拍過幾集《全家福》，還有一個閩南語劇《快樂車行》。

聞：你是因為《快樂車行》才認識張柏舟這些台語演員的嗎？

蔡：對，所以我的《海角天涯》需要一個賣黃牛票的角色時，就找了他。花珮嵐、辰斗，都是他介紹的。其實我覺得拍《快樂車行》時，控制的比較好的都是新的或沒有經驗的演員，有資歷的演員反而主觀強，難以融入，我只能在鏡頭上修正。

聞：就一個新導演，跟資深的職業演員合作有什麼困難？

蔡：我舉一個《全家福》的例子。那時候有個女導演每次拍完都哭著回來，他們總會要求編劇少寫裡面其中某個演員的戲，因為他很有名又資深，很難要求他去做他不想做的演出。我才不管，我是導演，我不怕他，我記得我導的一集裡，要求他摔跤，他不肯，我堅持一定要，後來他演完摔跤戲以後，「啪」一聲就甩門出去了。導《海角天涯》，我雖然找了張柏舟這些資深演員，但我會限制他們。我覺得花珮嵐演得最好的就是《海角天涯》這個戲，以後就太over了。

聞：在《海角天涯》裡，新、舊演員，職業、非職業，調和得非常好。你是如何選定吳珮瑜、劉季鑫來演那對姊弟的？

蔡：找到劉季鑫純屬巧合。那個時候，于光中在中影作配音，有一天他們需要幾個小孩來作歡呼的聲音，他就到中影文化城門口「拉人」，剛好那天劉季鑫和他姊姊、弟弟去文化城玩，就被拉到了。于光中有留他們的電話，所以當他作《海角天涯》的副導，知道需要一個小孩時，他就記起劉季鑫，然後找來給我看，聊一聊就敲定了。他

很會演，是那種很聰明的乖小孩。不過他沒想要演戲當明星，後來拍《小孩》又找他演，他還不肯，還是他媽媽「求」他來演的。吳珮瑜是唐威他們找來給我看的。原本《青少年哪吒》也想找她演，但是那時候她加入「少女隊」，形象的問題吧！所以也沒成。

聞：為什麼《海角天涯》會特地設定背景為「西門町」？對許多觀眾而言，這是你相當鮮明的標記之一。

蔡：我對西門町很熟，唸書的時候都在那裡看電影，所以當我有機會拍東西的時候，就想：來拍西門町吧！那時候西門町逐漸沒落，但是鐵路地下化跟西門町行人步道已經在作了，它給我很多感覺。拍這個作品，我還作了一些跟蹤調查，去看黃牛賣票的情形，還有那些賣花生的小孩，我常常去到那裡逗留許久。我還記得親眼看過一個阿媽打他的孫女，好像是孫女拿便當去餵狗，那個女孩很小，大概才國小，她的姊姊只比她大一點，她把妹妹拉走，然後再向對面的阿媽大喊你「番癲」！那是我第一次聽到「番癲」這個詞，印象很深刻。

聞：《海角天涯》是你最滿意的電視作品吧？

蔡：應該算吧！雖然裡面有個瑕疵一直讓我耿耿於懷。

'90 10 31

聞：什麼瑕疵？

蔡：裡面不是有一場戲是吳珮瑜把她暗戀的那個男生的摩托車放氣嗎？那個時候我對摩托車不很瞭解，吳珮瑜去放氣的時候，竟然是用手把輪胎的氣放掉（大笑），我很氣那時候怎麼沒有工作人員跟我講，後來我在《青少年哪吒》才把這個錯誤彌補回來，李康生示範了要用「刺」的才能將摩托車的輪胎弄破。

聞：這部劇出來口碑非常好。

蔡：報紙甚至出現評論！不過好像也因此造成它在金鐘獎全軍覆沒（又是一個陣營反對另一個陣營而犧牲作品的結果）。《海角天涯》是當時華視金鐘劇的最後一部，因為我拍得很慢，剪完兩天就要播出，甚至連廣告都來不及打。所以它的回應很奇怪，很多人聽說都是不小心轉頻道時看到的。最有趣的是當時我的助理把片子送過去華視，在放的時候，有人看著看著就停下工作，連工程部的人也跑出來看，最後變成一群人圍在那裡看。

聞：《海角天涯》對你後來拍了一系列電視劇有影響嗎？

蔡：事實上是有的，很多人因為這個劇而說我會拍戲了，我覺得這個戲讓我有許多機會，我想徐立功會找我拍《青少年哪吒》，應該也是因為這個劇的關係。拍完《海角天涯》以後，當時的華視編審組組長斯志耕就找我談，希望我繼續拍電視劇，剛好王小棣公司的會計王玉鳳自己出來成立公司，找了我和楊璧瑩合作，那時候徐立功還沒找我，我就答應了。斯志耕原本找我談是要我作連續劇，但是我不要，我告訴他想作一個單元劇集，而他也同意了。據說當時華視有很多人不諒解他這麼做，還好這個單元劇集得了一堆金鐘獎、華視獎，就是「小市民的天空」系列。裡面有幾位不同的導演拍，我拍了《我的英文名字叫瑪麗》、《麗香的感情線》、《阿雄的初戀情人》、《給我一個家》4部。這個由我策畫的劇集，構想是以寫實的角度來呈現各行各業的小人物。我就是這樣認識苗天的，因為他演了鄭德華導的那集《秀月的嫁妝》。

聞：你拍的這四部，最滿意哪一部？

蔡：其實是《給我一個家》。《我的英文名字叫瑪麗》是一個洗頭小妹的故事，講的應該是一個長相並不美的女孩子的細膩，我喜歡其中一個鏡頭是她晚上連吃餅乾都怕吵到室友的樣子。《麗香的感情線》則是一個已過適婚年齡的女工和隔壁工廠主管的戀愛，小細節不錯，但後面有一點點說教，就是男主角後來跟一個老師相親，那個老師跟他說她到國外買的很多東西都是台灣的女工做的。我最不喜歡《阿雄的初戀情人》，雖然這是原先我最想拍的，結果沒拍好；太單純，反而不好掌握。拍完《麗香的感情線》以後，我就覺得自己不那麼依賴劇本了，原本《給我一個家》找了我一個學弟寫，後來我看了景以後，就決定改，我想表達「蓋房子卻沒得住」，以及那種強烈的不安全感。

聞：這部戲你又和夏玲玲合作。

蔡：原本這個角色想找花珮嵐演，因為她比較像從南部上來的。但是一方面她沒有期，另一方面華視和我簽約時註明要用到華視的演員，好讓他們報獎，我在《快樂車行》用過夏玲玲，不是很好，但我想想或許可以換個方法吧！剛開始拍的一兩天，可以看出來她情緒不好，因為她必須跟一群真的工人演，而我一直NG她，讓她很沒面子。後來有一天她跟我講她「認了」，她說回去跟曹啟泰講，曹啟泰也勸她聽導演的，結果她後來的表現完全不像夏玲玲，「收」得很好，拍完的時候她告訴我：「才覺得過癮就已經殺青了。」

聞：「小市民的天空」系列結束後，你還拍了一部《小孩》，好像是公益性質的單元劇？

蔡：《小孩》是「富邦文教基金會」出資拍攝的，當時找了幾個導演各拍一部，每一部都有個主題，像是吸毒啦！勒索啦！我那一集就是被分到「勒索」。《小孩》其實有點粗糙，因為很趕，拍愛滋病紀錄片的時候也是，照理來講這些東西都應該花很長時間準備才對，但是每次都很趕。但是我覺得《小孩》還是可以看到我的風格，像我是一個很容

易受拍片環境影響的人，《小孩》劇中的工地、地下室都影響了我對
影片方向的決定。另外我也喜歡用小道具，以前演舞台劇《房間裡的
衣櫃》的時候，我就用了像開罐器、火柴這些東西來做戲，我蠻喜歡
《小孩》裡面剪指甲的戲，其實很暴力，但不透過肢體流血或咆哮嘶吼
來呈現。我也很喜歡裡面的非職業演員的表現。

聞：要指導小孩子演戲的困難在哪裡？

蔡：我自己會有一些方法，是比較費力。記得拍《海角天涯》那群小孩
逃學去海邊的戲，電視上看到的只不過是他們上火車、排排坐，下
火車誤以為發現浮屍趕緊通報，結果被管理員臭罵一頓，其實我們
拍了整整5個小時。因為我們只能出這趟景，一上火車就要趕拍，下
火車到海邊，浪很大，所以我還規定每個小孩的媽媽都要跟來，各
自管好自家的小孩，以防危險，也比較能搶效率。可是他們一到海
邊就瘋了、玩啊，而我們能拍的時間很短，太陽又掉得很快，而且
我們還要丟一個浮屍，現在想起來很好笑，因為一定要用吼的、罵
的，然後總算完成了。

聞：從《海角天涯》的浮屍可以聯想到《河流》嗎？

蔡：是有關係！你記得王友輝在《海角天涯》的角色嗎？

聞：他演一個社工人員，在後面出現去探望吳珮瑜。

蔡：對，他不是摸她的臉說：「你怎麼被打了？」接著他就是跑去隔壁
那個河濱公園去找劉季鑫，他把劉季鑫拉到一邊去問：「你姊姊是
怎麼樣了？」劉季鑫一把就把他推到河去，那個地方就是許鞍華在
《河流》拍浮屍的地方。但是後來被我剪掉了，太長。

聞：什麼機緣讓你會在1995年的時候拍了愛滋病的紀錄片《我新認識
的朋友》？

蔡：其實1994年我還在作《愛情萬歲》的時候，王念慈就找我加入這個
計畫，但是當時我還沒忙完，所以沒答應。後來忙完了，她又找
我，就答應了。

聞：你一開始就打算以同性戀者作爲主角嗎？

蔡：我記得當初製作單位還一直叫我別特別強調同性戀，但是我覺得台灣對於愛滋病患的歧視很多都是跟同性戀劃上等號，加倍歧視的，既然這是現實，爲什麼還要避諱它，就應該從這裡出發，所以我堅決這麼拍。

聞：你是如何找到當事人現身說法呢？

蔡：這當中有透過希望之家的連線和幫忙，以及朋友的介紹，大概有接觸了十多個人，後來選定了四個人來拍。

聞：可是紀錄片裡只有兩個個案啊！

蔡：對，因爲另外兩個還是有點避重就輕，所以我索性全拿掉了，只留下兩個人的部份。不過我還真的像片名講的，跟他們成爲朋友了。

五． 電影導演

聞：談談你被徐立功發掘拍電影的經過。

蔡：徐立功在我1991年得金鐘獎的時候就找過我了，但是我弄了一年，因爲不知道要拍什麼，那時候我提過想拍《愛情萬歲》，但那時候想的《愛情萬歲》是一個懸疑片，一個女的某夜跟個男人偷情，她不曉得被男友跟蹤，結果一不小心，和那個男人把男友給弄死了。不過那只是想想而已，並未付諸實行，雖然我覺得蠻有潛力的。那時候我想寫「雅痞」，但是寫寫覺得很煩，因爲我實在不瞭解他們。所以當我正式跟徐立功談的時候，我直接提的就是《青少年哪吒》，當時我對處理青少年的題材比較有信心，中影因爲要提輔導金，所以要我提案子，我提的就是《青少年哪吒》。徐立功上任中影，想找一些新導演，我是其中一個吧！

聞：《青少年哪吒》有拿到輔導金？

蔡：在我開拍前兩個星期拿到。

聞：照這個時間表看，其實不管你有沒有拿到輔導金都會開拍。

蔡：對。其實蠻大膽的。

聞：輔導金四百萬，那《青少年哪吒》的預算是多少？

蔡：一千萬。但是只花了八百多萬，我也不知道為什麼會這麼省。

聞：第一次拍電影，有沒有想過電影跟電視的不同？

蔡：有。不過我拍《青少年哪吒》的時候還有用monitor，因為拍電視的
　　時候都有用monitor。《愛情萬歲》剛開始還有用，拍到一半我就不
　　用了，因為每次顧著看構圖，就沒有辦法注意演員，到《河流》的
　　時候我已經完全不用了。拍《青少年哪吒》有想過鏡頭和畫面大小
　　的關係，廖本榕很會擺鏡頭，像《河流》小康在醫院、還有手針灸

的鏡頭，都擺得很好。而且有些鏡頭是第二遍就擺不出來的，像是《愛情萬歲》有一場拍楊貴媚半躺在床上，大哥大響起來，那個鏡頭其實是有瑕疵的，因為麥克風的影子爬上來了，不過那時候是我喊OK的，這裡她演得很好，片子沖出來才發現有瑕疵，再去重拍，一樣的位置，一樣的姿勢，但是回來看就是不對，所以最後我還是用原來的那個鏡頭。我在拍《青少年哪吒》的時候對鏡頭想得很簡單，就是要看得清楚，我是指放大以後。其實我最關注的是環境的問題，把人放到裡面去的那種感覺。

問：對光線的處理上呢？

蔡：有人跟我說過《青少年哪吒》的光線太平板，我不覺得，其實《青少年哪吒》的光比較雜亂，是什麼光都可以有的，但這是我和工作人員協調出來的，我不知道他們為什麼會這樣想，或許是認為我是從電視過來而有的先入為主吧！《青少年哪吒》拍得蠻趕的，雖然一切都還很順利，但是我在拍《河流》的時候，一直提醒自己要放慢，所以打光打得很慢。我很擔心三溫暖的幾場戲，還有李康生跟陳湘琪做愛的戲，因為那都應該是很暗的。想了很多，甚至想到那邊出現黑白。後來這個結果我很喜歡。

問：《河流》拍出來的結果，和先前媒體上的報導出入蠻大的。

蔡：我剛跟工作人員談《河流》的時候，他們都非常興奮。原本我要用兩條線，一條是苗天和小康的父子關係，一條有想過要拍整個淡水河的生態紀錄片，想了很久，但後來取消了，因為沒有什麼必要，它只是讓電影看起來好像變大了而已。另一個想法是讓許鞍華的戲成為一條線，也沒實行。黃建業跟我說《河流》的氣味對了，卻單薄了點，但這剛剛好是我要的。我在想我把《愛情萬歲》弄成有點複雜，是一層一層疊上去的，《河流》我想要反過來。拍的時候我有感覺到危險的，我記得跟你說過拍《愛情萬歲》也有這種感覺，不知道會是什麼東西，洗澡啊、擦臉、吃蛋糕，表面上是沒有什麼意義的，拍《河流》的時候更嚴重，因為它的情節是更少的。

聞：《河流》裡面，小康和他爸爸去台中住的那家旅館非常特別，怎麼會有房間是這樣的：床鋪靠的那面牆上正好有座門，打開就是陽台？小康不必下床，直接在床上把門往外推，就可以到陽台上，而你就一鏡到底，結束這場戲，也結束這部電影。

蔡：我告訴你，我覺得這是老天給我的恩賜。我猜那原本是個走廊，是旅館老闆隔出來的房間，所以有個陽台。我剛進去的時候也以為它是個窗口，打開以後才發現是個陽台，太棒了。

聞：《河流》小康住的家和《青少年哪吒》是同一個地方吧？我覺得苗天在《河流》住的那個房間就是李康生在《青少年哪吒》的房間。

蔡：是，而且那就是李康生本人的家，所以才這麼好用。

聞：小康待的房間就是他本人的房間？

蔡：對。

聞：牆壁上的海報（詹姆斯狄恩）是原本就有的，還是你貼的？

蔡：喔！那是我貼的。

聞：在《青少年哪吒》也是用詹姆斯狄恩的海報，有特別意義嗎？

Tsai Ming-liang: The River

July 2001

The Cinema of Tsai Ming-liang
The Peony Pavilion
The New York Video Festival
Golden Silents: Ben-Hur
A Tribute to Harold Pinter
Movies for Kids

Walter Reade Theater
Film Society of Lincoln Center

蔡：我自己喜歡，而且覺得應該擺一些東西，也沒有特別去想。有一天林懷民來探班，還跟我說：「哎呀！你落伍了，怎麼還在貼詹姆斯狄恩！」

聞：《河流》裡漏水的天花板是怎麼做的？

蔡：我多蓋了一個天花板，工程不會很浩大，但很難控制。而且拍的時候和樓下處得不太愉快，因為水反而滲到樓下去了。

聞：在《愛情萬歲》、《河流》之後，無論喜歡或不喜歡你的電影的人，都會關注你的創作，而且品頭論足，你如何看待這種轉變，感受如何？

蔡：從《河流》開始，讓我感受到很大的寂寞。很多人看到表面的東西，卻沒有真正看懂我想表現的東西，與其談河的象徵、水的象徵，我更喜歡一個朋友說的，那些開門、關門、身體的、歸屬的東西，更是我想講的；他形容這部電影是講「人生如寄」，我覺得很好。我喜歡把電影弄得簡單一點，但是可以讓你去賦予意義。前兩部電影我還喜歡跟別人討論，但是《河流》好像沒有讓我享受到太多創作後的滿足，像我跟《河流》到柏林影展做訪問時，情緒都不是很高昂，直到一個法國影評人提的問題是想要瞭解我和李康生整個合作的狀態，我才為之一振。其他人雖然都做了功課，而且喜歡我的作品，但我覺得他們談的是《愛情萬歲》、談的是《青少年哪吒》，而不是《河流》。而且越來越多人向我要求意義和答案，我當然會替角色想，但不要在電影裡面演，像《愛情萬歲》也沒有直接講小康為什麼要自殺，但現在會有人質問我《河流》裡的小康既然和陳湘琪發生關係，為什麼還要去三溫暖，他到底是不是雙性戀？而我不太能辯駁，因為別人會說我驕傲。反正有很多不同，我也在適應。或許我的電影真的多多少少拍中大家的某個部份，像照鏡子，而有人正痛恨電影如此！

聞：談談《洞》的籌資方式？它不是還有「電視版」嗎？

蔡：《洞》在台灣的資金由這部片的製片人焦雄屏負責籌措，主要來自中影和中視，另外片子也預賣給法國的「高矮」公司以換取資金，而成為他們在電視上所放映的十部以「西元2000年來臨的那一刻」為題的作品之一，在1998年底播映的。

聞：也有投資本片的中視，會播映《洞》的「電視版」嗎？

蔡：可能不會，中視的做法好像就是直接播電影版吧！

聞：《洞》的場景就是《海角天涯》的那棟國宅嗎？

蔡：對！

聞：這是預先就決定好的嗎？

蔡：不是。我們最早的計畫是兩種方法選一個，第一是想搭景，第二是找一棟兩層透天厝來拍室內，然後連到國宅外觀。因為你絕對想不到你可能在國宅找到剛好是上下的兩層屋來當景。可是找了好久都沒合適的房子，加上資金有限，既要能和國宅外觀連戲的房子，還必須考慮窗戶啦、陽台啦，我就想為什麼不直接找國宅，就算是兩間不相連的房子吧！沒想到最後竟然回到這棟國宅，而且當時剛好就有上下相連的兩間屋子正在出租，在條件的侷限下，卻又跑出新的可能，我們立刻就租下來，而且真的打了一個洞。國宅的人也有來看，也沒說什麼。連接兩間房屋的天花板和地板不算厚，其實就算厚，洞還是得打。當然，拍完後還是補回去了。其實很多事情跟原來的計畫都有出入，你絕對不相信，原來我想安排楊貴媚是個女賊，而且是專門偷漂亮衣服的女賊，但是真的缺乏資金來做搭景這種工程。

聞：在資金這麼拮据的情況下，對影片會有影響嗎？

蔡：我覺得這樣子拍片其實很困難，有很多東西你顧不到，所以我在坎城的時候講了一些話，意思是說我希望能找到更充裕的資金拍出更好的品質，因為在國外許多影展看人家的作品，即使你對自己的創作有信心，也不免覺得影片在質感上還不夠。但是不知道怎麼傳的，國內的報導竟然一路曲解。

聞：說是因為你用超十六釐米拍攝，以至於被外國影人批評畫面品質低劣等等「傳言」。

蔡：對。

聞：選擇用超十六釐米拍，是為了另外可以做電視版而著想嗎？

蔡：可以這麼講。

聞：在執行上有什麼困難嗎？

蔡：我的攝影師（廖本榕）從來沒拍過超十六，所以一直在試，包括沖印，這也是為什麼這次會拍了三個月之久的原因。所有的技術部門都會讓你提心吊膽，包括剛開始的時候，明明試好的鏡頭莫名其妙就失焦。像是拍「打噴嚏」那段歌舞，我們正好用人家市場公休的那天拍，所以一定要當天完成，況且還要佈置場景什麼的，試拍的時候很好，貴媚也很棒，可是一放出來，顏色很棒，但是全部失焦，只好重拍。所以拍《洞》可以說是一個很不愉快的過程，還包括李康生的父親在當時過世的事，以及為了要做兩個後期，資金等於變少了，壓力很大。

聞：如何讓楊貴媚進入歌舞的狀態，很困難嗎？

蔡：楊貴媚拍我的戲時，一直都很敬業，在拍片時就推掉其他電視或片約。我剛開始給她的功課只是要她去聽歌，告訴她會用哪些歌曲，好玩的是我也沒看過她背歌詞或是帶著隨身聽練習，但是拍的時候，她就已經很會了，不知道是不是在家裡就躲起來用功了，很厲害。跳舞的話，大概在開鏡前兩個月，就偶爾去找羅曼菲教舞，帶著幾個男的女的，旁人看起來好像亂跳、隨便跳，只不過跟著片中

選定的歌曲跳跳的感覺。等到我已經決定好景的時候，就帶羅曼菲他們去那邊排，告訴他們機器會怎麼擺。我告訴羅曼菲不必要讓楊貴媚很會跳，像舞蹈家一樣，而是要有個性，試過幾次以後，她告訴我楊貴媚絕對沒有問題。像拍電梯那場歌舞戲，甚至都沒有排，去到那邊就拍了，而且這場戲根本沒地方吊燈，只好讓一個師傅拿著燈跟著機器走，在方法上可以說是很粗糙，簡直是克難。

聞：但是你卻一鏡到底，完成這首「我愛卡力蘇」！

蔡：對。這場戲整整拍了十三次，因為我老覺得說前面我跟她講了太多我要的東西，愈後來我愈要她隨性，效果反而比較好，所以我選了最後一次。拍歌舞真的很好玩。

聞：什麼時候決定用葛蘭的歌貫穿全片？

蔡：在劇本時期就決定了。主要是因為她有名的歌比較快樂，有她自己獨特的情調跟氛圍，比較像歌舞片。我想我是不可能去用「採西瓜的姑娘」來當我電影的歌舞的。

聞：選歌的過程呢？我覺得在最後一首「不管你是誰」之前的每一首歌，其實都被用得很反諷，快樂的歌其實透露的是悲涼的情緒。

蔡：對，很刻意的。其實前面四首歌都很快決定。1997年三月，我見過葛蘭一次，告訴她要用她的歌，她問我喜歡什麼歌，我說「胭脂虎」，她蠻意外的。我告訴她我大概不會用那些很多人用過的歌。她到現在還沒看過這部電影，我不想給她看錄影帶，原本想請她來看電影，但是中影興趣不高，而且你知道，葛蘭並不太可能出席電影活動了。至於歌曲版權，剛開始比較困難，因為EMI的收費頗高，後來多虧他們的台灣總經理幫忙，以電影畫面作為伴唱帶做條件而取代收費。

聞：沒想過發行原聲帶嗎？很可惜，葛蘭如此獨特的歌手和聲音，被你這樣另類的詮釋。

蔡：有談過，可惜最後不了了之。或許唱片公司認為已經出過葛蘭的精選集，而沒多大興趣。

聞：從《洞》到《你那邊幾點》，整整三年。這當中在做些什麼事？

蔡：在《洞》之後，我就在寫《你那邊幾點》。不過寫了一半就進行不下去，每天起來都有許多雜音，讓我無法靜下心來創作。不是那些反對我的聲音，那反而早就不影響我了，而是我必須分心去想很多事情，處理很多我不想理的東西，所以結束和吉光公司的合作後，我回到馬來西亞很長一段時間。這段時間其實原本要做很多事情，譬如美國「好機器公司」來跟我提合作案，布魯塞爾也有一個邀集不同國家導演拍這個城市的計畫，但最後都因為資金籌措的問題而停擺。然後我也寫了兩個東西，一個叫《黑眼圈》，李康生可能會飾演一個到吉隆坡工作的「外勞」，吉隆坡種族混雜的多元文化，特別是印度社區，我非常喜歡，我希望能把它拍成一部很「情色」的電影。另外還有一個案子叫《天邊一朵雲》，女主角到日本尋人，男主角則是在成人色情影片工業浮沈的邊緣人，理想中的女主角人選是香港導演許鞍華，我很喜歡她和李康生在《河流》的關係，想再把他們放在一起試看看。不過後來我又拿起《你那邊幾點》，靜下來後反而覺得我應該先把這部拍完，才能去處理其他題材。於是我反過頭去說服幾個支持我的國外片商，先拍《你那邊幾點》。

聞：首次單獨和國外合作，而且必須去國外拍片，有沒有什麼困難？

蔡：比想像中容易。只有幾個體制與習慣的問題需要克服。比較複雜的
像法國資金要進到台灣，這個手續非常麻煩，搞到我的工作人員幾
乎要到殺青才有薪水可領，其間我只好用借錢的先支付一些開銷與
費用。到了巴黎拍，因為我之前就已經先去看好景，所以他們都已
經付錢租借並訂下來拍攝的時程了，也就是說你不能像在台灣一樣
隨意，完全得照進度，包括每天工作的時間、時數，我總共有11天
可以拍，原本他們還想減成10天，後來我堅持才維持11天。這麼
趕，當然緊張，我記得剛開始幾天，法國的製片人總會在收工前
一、兩個小時，就到現場拼命叫拍不完了，拍不完了，偏偏我每次
都在時間到之前就OK了，所以我後來請副導去跟他說，別再來了，
結果他人沒來，但手機還是天天到。另外，因為制度的關係，你在
電影裡看到的路人、顧客，都必須是專業的，而不能隨便找真的服
務生來演服務生，後來我硬是要求幾個角色不要用演員，就用現場
的真實人物，他們也同意試試，結果效果蠻好的。我的運氣不錯，
像拍陳湘琪在公園椅子上睡著，她的箱子被小孩子丟到水池上漂
流，當時我想如果這時候有隻鳥進來就好了，沒想到真有一隻鴿子

就和皮箱呈反方向路線走進鏡頭裡。倒是苗天要用傘把箱子鉤起來，試了好幾遍不成，氣得苗天都要罵人了，當時旁邊圍了好多觀眾，不過大家都很安靜，當苗天終於成功把箱子鉤起來，我喊OK以後，那些看我們拍電影的人群才爆出掌聲。整體而言，其實是相當不錯的經驗。

聞：《你那邊幾點》有一度改名叫《七到四百擊》，你是一開始就打算要把《四百擊》擺進來的嗎？

蔡：剛開始寫《你那邊幾點》是沒有打算把《四百擊》擺進來的，一直到最後，才突然想放進來。

聞：那為什麼特別選了尚皮耶李奧在遊樂場玩那種靠離心力浮起來的機器，以及在街頭偷牛奶喝這兩段？

蔡：前者是因為楚浮這段影像裡的遊戲機，竟然和我在馬來西亞玩過的東西一樣，而我從沒在其他電影見過，所以這既是我的記憶，也是他的記憶。偷牛奶喝那段，其實也是我後來才發現我為什麼那麼喜歡《四百擊》的原因，是那種強烈的孤獨感。本來我也很想放男孩跟妓女被關在一起那段，但是太多了，所以後來沒擺，後來我在結尾讓一個妓女跟小康關在一塊，只不過是車裡，不是牢裡。

聞：我對小康在父親死後，不敢出房上廁所的反應很好奇，這個安排
　　從何而來？

蔡：這其實是我的經驗。我也不知道為什麼，我其實平常蠻大膽的，但
　　是我很怕死人。我以前租房子的時候，房東說那裡鬧鬼，晚上有聲
　　音就別理他，我都不怕，可是房東過世那天，說什麼我也不敢待在
　　房子裡，直奔朋友家住。即使是我愛的人也一樣，像是替我外祖父
　　守靈的時候，我那時是個尿多的小孩，那天晚上老是搖醒我小舅，
　　怕得要命。後來我父親去世，全家兄弟姊妹回家，我年紀都一把
　　了，晚上守靈大家累了，偏偏就我一個人睡不著，硬是努力搖醒大
　　家別睡。

聞：我很意外你在《你那邊幾點》後為公共電視拍了一個兒童歌舞
　　劇，雖然是中秋節特別節目，我卻覺得你在跟小孩講「寂寞」這
　　個東西。

蔡：真的喔！其實我不是很滿意這個作品，因為我那時也太忙，片頭、
　　片尾、配樂都沒盯到，很多東西都太趕了。我倒是很喜歡小康
　　（註：他在劇裡飾演一隻寂寞的狗）和小女孩的對手戲。

聞：那麼DV紀錄片《與神對話》呢？

蔡：那是在2001年4月做完《你那邊幾點》的後期後，開始拍的。我因為
　　拍《你那邊幾點》認識很多乩童，後來透過介紹才認識我想在這部
　　紀錄片拍的那個對象，我看過她很多次，但她不肯演《你那邊幾
　　點》，我就決定乾脆去拍她的紀錄片好了。為什麼對她特別感興趣？
　　因為她非常有意思，她跟信徒十分親近，信徒常會問一些讓旁觀者
　　感到不可思議或好笑的事，像我記得有一次就有人問她如果做生炒
　　花枝的生意，該怎麼做？乩童連方法、步驟、該放什麼東西，都講
　　得一清二楚。我尤其想捕捉神退駕後乩童的情況，她總是累到要扶
　　著桌子喘氣、打呵欠，極端疲累。可惜我談了好多次，她都不讓我
　　拍，後來她終於同意讓我拍，好奇怪，拍了，但影像消失了，我怎
　　麼都找不到，也不知道怎麼回事。反而是在一次去找她的路程中遇

到大塞車，我正巧拍到了另一場起乩。這部片子的畫面是我和小康騎著車在永和附近到處亂逛，最後整理出來的東西。有一次我去福和橋下拍魚的時候，遇到一群老人，我聽他們講話很有意思，問他們可不可以拍，他們爽快地答應了，後來我天天去拍，他們卻感到很煩，甚至看到我就走了，讓我有點「傷」，人真的意識到被拍攝，態度也可能因此改變，彼此的關係也開始緊張，這倒不是我想要的，後來我全部拿掉了。

聞：**至於你跟我提過想拍喜劇、情色題材的希望……**

蔡：我仍然期待有機會作這樣的轉換。很多人也都說《你那邊幾點》應該是個尾聲了，但我真的不敢說。就像我在新書上說有個眼尖的影評人，就是你啦，竟然會發現我片子裡一直出現的蟑螂，我相信即使轉換成其他類型，有些一貫性可能還在。最近我變得比較開朗，想得比較開，我在電影或電影以外，都願意做改變與嘗試，但我也有些不讓步的東西，譬如說小康演我的電影，當然，還有創作上的自主。

聞：**這麼忙碌，孤獨感依舊？**

蔡：我想這已經是我個性裡的一部分，根深柢固。就好像即使有個期待的感情對象出現，很可能跑開的，是我。我覺得在拍電影的過程當中，反而比真實的生活，更能發現我自己。

APPENDIX B

蔡明亮年表

- **1957** 生於馬來西亞古晉。

- **1960** 搬去跟外祖父母住，外祖父母幾乎每天輪流帶他去看電影。

- **1968** 因課業成績不佳，被父親強行帶回家，離開了外祖父母。

- **1972** 初二，開始投稿，從此養成了寫作的習慣。

- **1974** 高二，第一次上台表演，之後組織了話劇社。

- **1977** 來台準備考大學。

- **1978** 進入文化大學戲劇系影劇組就讀。

- **1982** 文化大學戲劇系影劇組畢業。
 和同學成立「小塢劇場」，完成第一部舞台劇《速食酢醬麵》。

- **1983** 編導舞台劇《黑暗裡打不開的一扇門》。
 編劇電影《風車與火車》（1983出品）、《小逃犯》（1984出品）。

- **1984** 編導舞台劇《房間裡的衣櫃》。
 與小野合編電影《策馬入林》（1984出品）。

- **1985** 與于光中合編電影《陽春老爸》（1985出品）。
 編劇電影《苦兒流浪記》（1987出品）。

- **1987** 編劇電影《黃色故事》第一段（1987出品）。

- **1989** 編劇電視連續劇《不了情》。
 導演電視連續劇《快樂車行》部份單元。
 編導電視單元劇《海角天涯》。

- **1990** 編導電視單元劇《我的英文名字叫瑪麗》、《麗香的感情線》、
 《阿雄的初戀情人》。

- **1991**　《麗香的感情線》獲金鐘獎最佳導播。

　　　　　編導電視單元劇 《給我一個家》、《小孩》。

- **1992**　《給我一個家》獲金鐘獎最佳導播。

　　　　　完成《青少年哪吒》,獲中時晚報電影獎最佳影片。

　　　　　編導舞台劇《公寓春光外洩》。

- **1993**　《青少年哪吒》獲日本東京影展銅櫻花獎,法國南特影展最佳
　　　　　新人電影獎,義大利都靈影展最佳影片,金馬獎「最佳電影音
　　　　　樂」。

- **1994**　《青少年哪吒》獲新加坡電影節評審團特別獎。

　　　　　完成《愛情萬歲》,獲義大利威尼斯影展金獅獎、國際影評人費
　　　　　比西獎,法國南特影展最佳導演、最佳男主角,中時晚報電影
　　　　　獎最佳影片,金馬獎最佳影片、最佳導演、最佳錄音。

- **1995**　《愛情萬歲》獲新加坡電影節最佳影片。

　　　　　導演電視紀錄片《我新認識的朋友》。

- **1997**　完成《河流》,獲德國柏林影展評審團大獎銀熊獎、國際影評人
　　　　　費比西獎,新加坡影展評審團特別獎、最佳男主角,美國芝加
　　　　　哥影展評審團大獎銀雨果獎,巴西聖保羅影展影評人特別獎。

- **1998**　完成《洞》,獲法國坎城影展會外賽國際影評人費比西獎,芝加
　　　　　哥影展最佳影片金雨果獎,新加坡影展最佳影片、導演、女主
　　　　　角。

　　　　　赴香港執導舞台劇《小康和桌子》、舞劇《四川好女人》。

- **2001**　完成《你那邊幾點》,獲坎城影展評審團高等技術獎,芝加哥影
　　　　　展評審團大獎銀雨果獎、最佳導演、最佳攝影,亞太影展最佳
　　　　　影片、導演、女配角,布利斯本國際影展亞洲電影評審團獎,
　　　　　曼谷影展最佳導演,金馬獎評審團影片特別獎、評審團個人特
　　　　　別獎,中華民國導演協會最佳導演獎。

　　　　　執導公共電視中秋節特別節目《月亮不見了》。

　　　　　拍攝DV紀錄片《與神對話》。

APPENDIX C

蔡明亮作品年表

一、 戲劇

1982 速食酢醬麵

導演：蔡明亮

編劇：蔡明亮

演員：蔡明亮（以上為首演名單）

　　劇情發生在一個電影製片廠的地下室，四個學徒白天在廠裡做事，晚上就睡在堆滿廢片、雜亂悶熱的地下室。阿山是個電影狂熱份子，為了看「金馬獎國際影展」的所有片子，不惜舉債蹺班，所有錢都拿去買票了，所以只好吃速食酢醬麵充飢。他的同事以及廠監都對他非常不滿，阿山卻指責他們學電影卻對電影漠不關心，甚至連掛在頭頂的燈光也沒人去試過到底能不能用。在激動的情緒中，他修好了電燈，其他的學徒都被滿室的燈光照得激起了熱情。但是當阿山被廠監叫去後，三個人依然故我，打牌抽菸，照常過著地下室裡黑暗的生活。

1983 黑暗裡打不開的一扇門

導演：蔡明亮

編劇：蔡明亮

演員：于光中、林振惠（以上為首演名單）

　　劇情一開始，年輕的囚犯被拷打後丟進黑牢中哀嚎呻吟，還慘遭一個老囚搶去乾淨的囚衣，這是兩個角色的第一次接觸。老囚每天晚上都會用金屬食具切割鐵窗的欄杆，後來他的羊癲瘋發作，新囚不但照顧他，還幫他繼續越獄的工作，於是兩人的關係有了新的開展，直到有一天老囚強暴了新囚，兩人又回復到緊張的關係。蔡明亮最特殊的處理是

讓全劇都沒有對白，卻利用豐富的打光技巧塑造氛圍光。兩個角色的關係幾經轉折，後來新囚就出獄了，但全劇的結尾，是某一天囚房又被打開，新囚再次回到囚房裡。

1984 房間裡的衣櫃

導演：蔡明亮
編劇：蔡明亮
演員：蔡明亮（以上為首演名單）

全劇共分成四個部份，第一部份是簡居暗室的主角接到戀人的電話，得知他決定跟別人結婚的消息，搭配電視裡怪力亂神的喧囂節目，襯托出事件的突兀與當事人的荒涼。第二部份主角一邊跟製片人發牢騷，一邊發現了來自衣櫃的不尋常動靜。第三部份就是主角與衣櫃之間的互動了，蔡明亮刻意運用一些小道具的換位或不翼而飛，來表現主角對衣櫃裡的人的警戒；而衣櫃裡的隱形人似乎對主角的感情狀態知之甚詳，兩者展開強烈的衝突，直到衣櫃裡的人不見了，主角反而像失去重要東西般地痛哭。第四部份是主角完成了一齣成功的舞台劇之後，回家對著衣櫃喃喃自語，以及再接到戀人的電話，當他說出「我，祝你幸福」的時候，衣櫃也在他的背後悄悄地飛起。

1992 公寓春光外洩

導演：蔡明亮
編劇：蔡明亮
演員：王學城、王秀娟（以上為首演名單）

劇情發生的地點是一棟公寓，每個房間的住客都有自己的故事，但都不完整，而是段落般地不時躍出。他們有的唱歌、有的扮裝、有的從事秘密交易、有的邊哭邊講心事，劇中還有個角色不時拿著望遠鏡偷窺。絕大多數演員都是中影演員訓練班的學員，蔡明亮把課堂上的講習變成舞台上的實地操演，劇裡某些段落是學員們提供的經驗或創意。

二、電視

1989 不了情

導演：李岳峰
編劇：蔡明亮
演員：何家勁、童安格、金素梅、林翠

《不了情》是一部很「古典」的連續劇，不只是劇名，片中的人際關係更是如此。它包含了一個含辛茹苦養大二子一女的單親媽媽（林翠飾演），故事從她開始就是剪不斷理還亂的感情糾纏，沒想到到了下一代，兩個兒子中的老大（何家勁飾演）和心愛的女人（金素梅飾演）有了愛情結晶卻沒辦法結合，出國留學的老二（童安格飾演）回國後基於現實又移情別戀……。這些並不新鮮的人物因為編劇寫出了他們和現實之間的矛盾，感情隨時間愈形複雜，而產生足以發展為三十集的劇情，並且捧紅了男女主角何家勁、金素梅，老牌影星林翠也重新回到幕前發展。

1989 海角天涯

導演：蔡明亮
編劇：蔡明亮
演員：張柏舟、花珮嵐、吳珮瑜、劉季鑫

以一個西門町的黃牛家庭為焦點，張柏舟、花珮嵐飾演一對假日在戲院門口賣黃牛票，平常則以清潔公司名義在西門町賓館打掃房間的夫妻；他們的女兒（吳珮瑜飾演）一面在補習班補習，一面在冰宮打工；兒子（劉季鑫飾演）則還是個小學生，但是星期假日都要幫爸媽賣票。全劇主要是以這對姊弟的生活遭遇，建立起劇情架構，從一場逃學經驗而得到徵文比賽冠軍，和性交易所引發的過失殺人，都在反諷中醞釀著不濫情的悲哀。

1990 我的名字叫瑪麗

導演：蔡明亮

編劇：蔡明亮

演員：霍秀貞、陸筱琳

主角是一個美容院的洗頭小妹，由當時「小象隊」的成員之一霍秀貞主演。劇名的由來，是因為美容院裡的每個工作人員都要取英文名字，她就叫最土、最平凡的「瑪麗」。其實瑪麗這個名字和她也挺貼切的，她從鄉下上台北來，活脫是個土包子，但是蔡明亮拍出了這個身材龐大、沒人認為美麗的鄉下女孩的細膩面。

1990 麗香的感情線

導演：蔡明亮

編劇：蔡明亮

演員：曾亞君、文帥

曾亞君飾演一個還沒嫁人的工廠作業員，有一次在家人的設計下認識了隔壁工廠的主管；原本她為被設計一事感到很生氣，但是當對方禮貌性地還禮時，她又以為是種示好的表現，結果在設計與誤解造成的陰錯陽差之下，兩個人反而開始交往了。文帥飾演的男主角是個鰥夫，他雖然欣賞曾亞君的溫柔細膩，孩子們也都喜歡這個阿姨，但是身為主管的他總覺得自己的對象應該是個像老師這種職業的人才對，這也造成他和曾亞君之間的心結，兩人終於在無法突破下分手。一直到某天，他終於和一個當老師的人相親了，當對方談起國外有很多東西其實都是台灣女工製造的時候，他不禁想起分手的那個人。劇終時，文帥開的車子靜靜、溫柔地尾隨在曾亞君的腳踏車後面，一段稍縱即逝的感情又重新燃起希望。

1990 阿雄的初戀情人

導演：蔡明亮

編劇：蔡明亮

演員：楊烈、徐貴櫻

　　已經成為料理店師傅的阿雄，某天遇見多年不見的初戀情人帶著同事來吃飯，他們沒打招呼，但是下午的時候，她又來找他，兩個人談起了過去與分手的往事。他們原本是一對從新竹上台北來做事的戀人，住在一起為各自的理想而努力，直到女方為了能到日本受訓而把肚子裡的孩子偷偷拿掉，他們才就此分手，之後也未再聯繫。重逢的當天晚上，他們約好去看電影，阿雄看電影總喜歡把鞋子脫掉，結果這次看完片子以後，鞋子卻不見了，只好一拐一拐地去買鞋，實在是一個尷尬、不太愉快的重逢約會。告別前，初戀情人留下一個電話號碼給阿雄，當天晚上，阿雄幾經思量，終於撥了電話，卻發現初戀情人留下的竟是一個假的號碼。

1991 給我一個家

導演：蔡明亮

編劇：蔡明亮

演員：夏玲玲、張龍

　　本劇描述的是一群蓋房子給別人住，自己卻沒得住的建築工人。張龍和夏玲玲飾演一對夫妻，張龍在工地蓋房子，夏玲玲負責包工人們的伙食，他們沒有房子，只好全家住在工寮。在包飯以外的時間，妻子到處去看房子，但環伺在工地左右的，全是她做一輩子大概都買不起的房子，每次只是進去喝個茶，然後又悵然而回。一天夜裡，有人抓小偷抓到工地裡來，可憐的妻子終於爆發了，她為毫無安全感的日子大哭一場。透過介紹，她終於找得一間買得起的房子，那是一棟蓋在山上的違建，她料想怪手就算爬也爬不上來，但是當天夜裡，竟夢見一台怪手正要拆她的新家。

1991 小孩

導演：蔡明亮

編劇：蔡明亮

演員：劉季鑫、李康生

　　一名青少年習慣性地勒索一個小學生。小學生的父母都是忙著上班的中產階級，只能不停地給他錢，讓他吃飯、買東西；而勒索別人的青少年回到家裡，也只是個同樣被忽略的孩子，媽媽忙著經營獎券行以外的「刮刮樂」，爸爸則是「六合彩」的組頭。兩個小孩在一起的時候，分別扮演加害者與受害者的角色，但是當他們都回到自己家裡時，其實處境類似，並不因為他們身處的階級或兩人之間的強弱，而有所不同。

三、 紀錄片

1995 我新認識的朋友

導演：蔡明亮

攝影：許富進

　　阿彬是一個在三溫暖感染到愛滋病的同性戀，他認為這是命，因為他一向很小心，這次卻是自己在昏昏欲睡的朦朧狀態下撞上的，他一直認為對方是個故意散佈病毒的傢伙，自己倒楣被碰上了；他希望自己發病時能早點解脫，但在言談裡，又渴望著愛情不會因此而絕緣。如果阿彬的經歷提供了一個關於愛滋病突如其來的意外經驗的話，韓森擁有的則是挑戰我們對愛滋病帶原者偏見的美麗愛情。他緩緩地講著愛人如何在明知他帶原的情況下還迂迴曲折地追求他，以及他吃醋的小故事，攝影機甚至記錄了他和伴侶一塊下廚的畫面。

2001 與神對話

導演：蔡明亮
攝影：蔡明亮、李康生

在一次大塞車中，蔡明亮巧遇一場廟會，無預期地錄下了乩童起乩的畫面，與一場「清涼秀」的野台演出，乩童與歌舞女郎的身體，都以神之名，奮力地扭動著，形成強烈的對比。其餘的畫面則是蔡明亮和李康生騎著機車在永和附近到處逛、攝取，最後整理出來的東西。譬如福和橋下不知為何跳上地面等死的魚，半夜無人的地下道，以及一支倒在地上一個多月都沒人處理的紅綠燈，看似缺乏章法與連貫意義，實則充斥著神秘、死亡、被遺棄的意象。

四、 電影編劇作品

1983 風車與火車

導演：張佩成
編劇：蔡明亮
攝影：曾子
剪接：江煌雄
配樂：黃茂山
製片：劉台安
演員：楊惠姍、向雲鵬、歸亞蕾、梁修身

構想起源是一樁關於醫院護士喪命的案件，但是蔡明亮加進了一些心理因素，變成了一個深受母親影響的男子帶著復仇心理與成長回憶連續殺人的故事。向雲鵬飾演這個帶點戀母情結的兒子，歸亞蕾演他的媽媽，楊惠姍則飾演一個查案的女警探。「風車」和「火車」在片中都是主角童年時難以磨滅的印象，象徵著母親以及恐懼和她分離的情緒，勉強可以算是一個不甚成熟的台灣版《驚魂記》。

1984 小逃犯

導演：張佩成
編劇：蔡明亮、張佩成
攝影：許富進
剪接：王其洋
製片：王濱湖
演員：楊惠姍、程秀瑛、李天柱、王峻柏

　　電影的開始是王峻柏飾演的小學生放學回家，他是當年流行的「鑰匙兒」，父母上班不在家，所以孩子的脖子上都掛了一串以防丟掉的鑰匙，自己回家、開門，然後隨著他的哥哥、姊姊、媽媽回來，一幅八０年代典型的台灣小家庭的樣貌逐漸被刻畫出來。媽媽的重心已不是放在家裡洗衣煮飯帶小孩，姊姊則處在情竇初開暗戀家教老師的尷尬階段，哥哥也開始對性懵懵懂懂，爸爸可能是出差去了，而他們都和家裡最小的這個成員有著代溝，甚至從媽媽和鄰居太太打麻將的言談中，我們都聽到王峻柏之所以和哥哥姊姊的年齡有段差距，是因為他是爸媽「不小心」生下來的。然後隨著逃犯的現身，引發全家的恐慌，卻也在恐慌當中，重建彼此的關係和感情，最後勸服了小逃犯，也解除了一場還沒爆發的家庭危機。

1984 策馬入林

導演：王童
編劇：小野、蔡明亮
攝影：楊渭漢、李屏賓
剪接：汪晉臣
配樂：張弘毅
製片：徐國良
演員：張盈真、馬如風、王瑞、鄧雨辰

一群碰到年荒而幾乎走投無路的土匪，挾持了村長的女兒，沒想到卻在交換人質與糧食中被軍隊圍剿，老大的頭顱被掛在杆上，弟兄死傷大半，剩下的則展開一場內部鬥爭，一個叫烏面的野心份子被殺，一個並不很出色的年輕人何南被推舉為新的老大，他除了要管理這群雜處的龍蛇，還要面對擄來的村長女兒，而他們之間也從對立逐漸產生情愫。奈何土匪走的是一條無法回頭的路，成家落戶只是夢裡的幻想，最後終究得走上悲涼的絕路。

1985 陽春老爸

導演：王童

編劇：于光中、蔡明亮

攝影：李屏賓

剪接：陳勝昌

配樂：張弘毅

錄音：杜篤之

製片：張華坤、張華福

演員：李昆、張純芳、于光中、林秀玲、文英

　　《陽春老爸》是一部帶有民粹電影觀點的平民喜劇，透過一個平凡的家庭來看待轉型中的台灣社會，並保有相當溫厚的人本主義精神。影片包含了非常豐富的社會現象：諸如公車吃票、民間信仰、購買慾望、勞工保障、教育與生活、新一代性格、上一代倫理觀、倒會問題、環境公害的批評、AIDS熱門話題、建築補償的原則……，都使整部電影活潑多元地反映出台灣轉型社會的種種現象。對於台灣社會的父子感情處理，也有親愛不濫情的優點。

1987 苦兒流浪記

導演：林福地

編劇：蔡明亮

攝影：蔡清標

武術指導：林萬掌、林志遠

製片：鄒積均

演員：顏正國、左孝虎、陳崇榮、俞小凡

　　《苦兒流浪記》是蔡明亮編劇作品中最「怪異」的一項產物。首先它隸屬於湯臣電影公司一個相當賣座的系列電影《好小子》第三集，這個系列電影的賣點原本在三個初到城市的小孩武打兼鬧劇式的表演，蔡明亮寫的這集卻讓他們披上通俗劇的外衣，跋山涉水尋找媽媽去了，賺取眼淚的成分比博取笑聲還要多。

1987 黃色故事

導演：王小棣、金國釗、張艾嘉

編劇：蔡明亮、王小棣、蘇偉貞

攝影：張惠恭、宋力文

剪接：江煌雄、方寶華

配樂：沈光遠、鄧少霖

錄音：杜篤之、程小龍

製片：風越舉

演員：張曼玉、吳大維、張世、鈕承澤、周華健、徐貴櫻

　　這是一部三段式的電影，蔡明亮寫的是第一段。故事開始，丘曉敏還是個小孩，生長在傳統而保守的家庭，讓她親眼目睹偷看禁書的姊姊是如何被禱告完的父親斥為傷風敗俗、不知羞恥。長大以後，她在父母的安排下，和一個世交的兒子交往，並論及婚嫁，然而高中的畢業旅行讓她認識了一個正準備重考的男孩，倒不是愛上了他，而是因為這個男

孩的出現所造成的反應，讓她瞭解到自己只不過是被操控的洋娃娃；絲毫不給她解釋機會的未婚夫，根本不尊重她的自主性，而她也習慣了沒有主見。認清真相以後，她作了第一個自主的決定：解除婚約。之後的第二段（王小棣編劇、金國釗導演）是描寫丘曉敏從結婚到離婚，並面對自己的生理慾求的覺醒；第三段（蘇偉貞編劇、張艾嘉導演）是她離婚後在幼稚園工作，認識了一個腳有缺陷的男人，躊躇於是否要再接受愛情的心情。

五、 電影導演作品

1992 青少年哪吒

導演：蔡明亮

編劇：蔡明亮

攝影：廖本榕

剪接：王其洋

配樂：黃舒駿

製片：徐立功、藍大鵬

演員：陳昭榮、李康生、王渝文、任長彬、苗天、
　　　陸筱琳

　　阿澤和阿彬是兩個專偷電玩IC板和販賣機零錢的朋友，小康則是一個準備重考的「高四生」；阿澤認識了和哥哥一塊回家過夜的阿桂，結果兩人反而變成一對，小康則因為阿澤打破他爸爸計程車的後照鏡，而決定展開報復。兩組人物，看似沒有任何直接的關連，導演卻在對比不同的生活形態之餘，剖析了他們相似的苦悶。最後阿澤和阿彬被遭竊的電玩業者誣賴，慘遭毆打，阿澤跑得快，阿彬卻遍體鱗傷，阿澤帶阿彬回家時，搭到了小康爸爸的計程車，也許是擔心兒子也有同樣遭遇，小康爸爸回家後，沒把門關上，小康卻依舊陷溺在西門町這座圍城裡。

1994 愛情萬歲

導演：蔡明亮

編劇：蔡明亮、蔡逸君、楊璧瑩

攝影：廖本榕

剪接：宋汎辰

錄音：楊靜安

製片：徐立功

演員：楊貴媚、李康生、陳昭榮

　　《愛情萬歲》有戲分的角色只有三名：楊貴媚飾演一個售屋小姐，李康生是靈骨塔的業務員，陳昭榮則是跑單幫的地攤小老闆。先是李康生偶然發現一間大廈住戶的門鑰匙插在鎖孔忘了拔走，遂將它竊為己有，而這間屋子正好就是楊貴媚負責脫售的房屋之一。一天晚上她遇見了陳昭榮，互相有意，就帶他來這裡溫存，既省下開房間的錢，也互相保有隱私，不過陳昭榮卻趁機拿了這把空屋的另一支鑰匙。於是，一間空屋，三把鑰匙，關係就這麼產生了。日後，陳昭榮與李康生發現了彼此的存在，甚至變得有點像是朋友，李康生對陳昭榮產生了若有似無的感情，但陳昭榮依然和楊貴媚進行偶然與速食般的性愛。最後，整個城市的寂寞，在他們身上爆發開來。

1997 河流

導演：蔡明亮

編劇：蔡明亮、蔡逸君、楊璧瑩

攝影：廖本榕

剪接：陳勝昌、雷震卿

錄音：楊靜安

製片：徐立功

演員：李康生、苗天、陸筱琳、陳昭榮、陳湘琪、
　　　張龍、許鞍華

苗天（父親）、陸筱琳（母親）、李康生（兒子）這組在《青少年哪吒》就已經出現過的家庭，成為這次《河流》的中心。苗天與陸筱琳在片中已形同陌路，內心對同性充滿慾求的苗天，鎮日徘徊在麥當勞和同性戀三溫暖之間，追求短暫而黑暗的性高潮；陸筱琳平常在港式酒樓工作，面對無望的夫妻生活，她自己也有一段婚外關係。年輕的小康則等於是賴活著，某天他在路上碰見多年不見的友人（陳湘琪飾演），不小心充當了一部片子的臨時演員，飾演一具漂在發臭的淡水河上的浮屍，演完以後，脖子卻得了怪病，爸爸只好帶著他帶處求醫、問神，就在到台中求神問卜的空檔，兩父子竟然在同一家三溫暖裡面，發現彼此的性向。相對於在家的母親絕望地發現父親房間漏水的情況已宛如災難，人倫的陣線也在小康父子身上崩陷瓦解。

1998 洞

導演：蔡明亮

編劇：蔡明亮、楊璧瑩

攝影：廖本榕

剪接：蕭汝冠

錄音：楊靜安

編舞：羅曼菲

原唱：葛蘭

製片：焦雄屏、王士豐、Carole Scotta、Caroline Benjo

演員：楊貴媚、李康生、苗天

　　距離千禧年只剩七天的時候，台灣的某個地區不停下著雨，一種不知名的傳染病正在流行著，無力防範的政府要求疫區裡的居民撤離，並警告將不收垃圾、停止供水，但還是有人不肯離去。一棟像是國宅的公寓中，李康生正在午睡，卻被電鈴吵醒，門外的水電工說樓下漏水，叫他上來檢查，為了找出問題的水管，他在李康生的地板，也就是樓下楊

貴媚家的天花板上，挖了一個洞，卻從此不見蹤影。住在樓上樓下的兩人，原本是互不相識、各自蜷縮在自己房間裡的鄰居，他的地板／她的天花板「安全」地保持兩人的孤獨，直到水電工敲開一個洞後一走了之，這個洞竟然引發了兩人「溝通」的可能。但是當愛情還只是幻想中的歌舞時，傳染病似乎已蔓延到楊貴媚的身上了。

2001 你那邊幾點

導演：蔡明亮
編劇：蔡明亮、楊璧瑩
攝影：Benoit Delhomme
剪接：陳勝昌
錄音：杜篤之、湯湘竹
藝術指導：葉錦添
製片：Bruno Pesery、李康生
演員：李康生、陳湘琪、陸弈靜、苗天、葉童、
　　　陳昭榮、蔡闓、Jean-Pierre Leaud

　　電影一開場，父親過世了。小康莫名地害怕父親的鬼魂，即使半夜尿急也不敢出來小便。白天他在台北車站前的天橋上賣手錶，即將出國的陳湘琪，看上小康手上的錶，請他割愛，小康因家裡有喪事，怕帶給人家霉運而拒絕了，但陳湘琪不信這套，還是買下了這支舊錶。小康只知道她要去的地方是巴黎，某天心血來潮打電話問巴黎的時差，然後他把家裡的鐘調慢七個小時，變成巴黎的時間。母親發現時鐘慢了，堅信是死去的丈夫回來看她，於是決定按照這個慢了七小時的時間生活，甚至陷入歇斯底里的狀態；而在巴黎的陳湘琪，則在不如想像中浪漫的花都，聽著旅館房間天花板傳來奇異的聲響。小康為了找巴黎的片子，而買了《四百擊》的錄影帶，陳湘琪卻在一座墓園，遇見了《四百擊》的男主角尚皮耶李奧（Jean-Pierre Leaud）……。

出路
──上閣屋蔣正男小販變大老闆

書號：AB2001

定價：250 元

一歲父親過世，五歲學賣布、十四歲騎三輪車賣水果的莊正男，在民國七十八年九月退伍後，以開計程車八個月存款八萬元，在台北市永康街開張「上閣屋」日本料理小吃路邊攤，從五張桌子、廿個座位積極創業，短短幾年間迅速發展爲，員工一千多人，全省十家共二千多個營業座位的大型連鎖日本料理量販餐廳，年營業額高達四、五億元。究竟他如何白手創業，在日本料理業中走出光明璀璨的無限出路？

◆參加各種回饋優惠活動。
◆隨時收到最新的出版訊息。
填妥回函寄服務卡（免貼郵票），您可以──

恆昌圖際　HENG SING　文化事業有限公司

地址·台北市中正區忠孝東路 17 號 10 樓
電話·(886-2)2393-0085（讀者服務專線）

100

恆星國際 HENG SING
文化事業有限公司

恆星國際文化事業有限公司‧星版圖‧先知‧藍星

您購買的書名：_____

購買書店：_____ 市／縣_____ 書名_____ 填表日期：_____

您的姓名：_____身份證字號（讀者編號）：_____

地址：□□□_____

聯絡電話：（公）_____ （傳真）_____

　　　　　（宅）_____ （傳真）_____

您的年齡：□20 歲以下　□21 歲～30 歲　□31 歲～40 歲　□41 歲～50 歲　□51 歲以上

您的性別：□男　□女　　您的 E-mail：_____

您的生日：_____年_____月_____日

教育程度：□高中以下（含高中）　□大專　□研究所及以上

您的職業：□製造業　□銷售業　□金融業　□資訊業　□學生　□大眾傳播　□自由業

　　　　　□服務業　□軍警　　□公務員　□教職　　□其他

職務別：□管理　□行銷　□創意　□人事、行政　□財務、法務　□生產　□工程　□研發

您從何得知本書消息？□書店　□報紙廣告　□親友、老師推薦　□出版書訊　□廣告信函

　　　　　　　　　　□廣播　□電視　　□銷售人員推薦（可複選）

您通常以何種方式購書？□書店　□信用卡　□劃撥

　　　　　　　　　　□網路　□團購　　□銷售人員推薦　□其他（可複選）

您購買本書的原因？□對書的內容有興趣　□工作或生活需要

　　　　　　　　□其他_____

您覺得本書的價格：□偏高　□合理　□偏低

您對本書的評價：（請填代號 1.非常滿意 2.滿意 3.尚可 4.再改進）

　書名_____　封面設計_____　版面編排_____　內容_____　文／譯筆_____

　其他_____

您會推薦本書給您的朋友嗎？□會　□不會　□沒意見

您希望本公司出版何種類型的書籍？_____

您的建議：

國家圖書館出版品行編目資料

光影定格－蔡明亮的心靈場域／聞天祥著.-- 初
版. -- 臺北市：恆星國際文化, 2002〔民 91〕
面；　公分

ISBN 986-7982-11-8（精裝）

1. 蔡明亮－作品評論 2. 蔡明亮－傳記

987.31　　　　　　　　　　　91004286

系列　SUPER STAR 人物

書名　**光影定格**
　　　——蔡明亮的心靈場域

作者　聞天祥
責任編輯　黃筱威
美術設計　J-studio

發行人　羅順楷
叢書主編　張　琳、洪季楨

發行所　恆星國際文化事業有限公司
地址　台北市中正區(100)金華街 17 號 10 樓
電話　886-2-2393-0085
傳眞　886-2-2341-1779
E-mail　hengsing@ms67. hinet. net
郵政劃撥　19606222 · 恆星國際文化事業有限公司

排版　辰皓國際出版製作有限公司
書店經銷　成信文化事業股份有限公司
服務電話　886-2-2249-6108
服務傳眞　886-2-2249-6103

定價　320 元
ISBN　986-7982-11-8
出版日期　2002 年 5 月 1 日